RÉCITS D'UN AÉRONAUTE

PAR

H. DE GRAFFIGNY

Illustrations

PAR

LIX, V. A. POIRSON, ETC.

LIBRAIRIE CH. DELAGRAVE.

PARIS
RUE SOUFFLOT

RÉCITS D'UN AÉRONAUTE

OUVRAGES DU MÊME AUTEUR

En vente :

Les Moteurs anciens et modernes ; *Bibliothèque des Merveilles,* 1 vol. in-16, illustré de 106 figures dessinées sur bois par l'auteur. — 2ᵉ édition.

Les Voyages merveilleux : DE LA TERRE AUX ÉTOILES, 1 gr. vol. in-8°, illustré de 30 grandes compositions de Dupré. Avec une préface de Camille Flammarion.

Les Moteurs de l'avenir, 1 petite br. in-16, illustrée de 3 dessins. (*Épuisé.*)

Les Merveilles de l'électricité (*épuisé*), 1 br. in-16, illustrée par l'auteur.

L'Éclairage électrique dans la vie domestique, 1 br. gr. in-16, illustrée de 17 vignettes de Poyet. — 2ᵉ édition.

Sous presse :

Stella ; Voyage autour du monde sous les flots.

Les Aventures d'un canonnier. — **Mes souvenirs de volontariat,** 1 vol., *Calmann Lévy.*

Contes d'un vieux savant a ses petits enfants. — *Ducrocq.*

Les Voyages fantastiques.

Merveilles de la mécanique, 1 vol.

Histoire de la locomotion, 1 vol.

Quinze cents lieues en hélicoptère, 1 vol.

SOCIÉTÉ ANONYME D'IMPRIMERIE DE VILLEFRANCHE-DE-ROUERGUE
Jules Bardoux, Directeur.

RÉCITS
D'UN
AÉRONAUTE

— HISTOIRE DE L'AÉROSTATION —

— FANTAISIES AÉROSTATIQUES —

PAR

H. DE GRAFFIGNY
Rédacteur au *Musée des Familles*.

DEUXIÈME ÉDITION

PARIS
LIBRAIRIE CH. DELAGRAVE
15, RUE SOUFFLOT, 15

1886

A MES LECTEURS

Qui d'entre vous, mes chers amis, n'a pas rêvé que, rompant enfin le lien de la pesanteur qui nous rattache à la surface de notre terrestre séjour, vous parcouriez les plaines sans fin du ciel?

Grâce à la science, ce rêve a pu devenir une réalité; aujourd'hui, rien n'est plus commun que de s'embarquer dans la frêle nacelle d'un aérostat, pour aller étudier la formation des nuages et des brumes, tenter de ravir à la nature quelques-uns de ses grandioses secrets.

A travers l'espace! Cette idée n'évoque-t-elle pas chez vous une vague intuition des merveilleuses scènes dont on est témoin lorsqu'on plane à quatre ou cinq mille mètres dans les nues; n'évoque-t-elle pas, devant vos yeux éblouis, les tableaux mouvants des sublimes beautés de la nature, les grands phénomènes de notre atmosphère; ces mers de nuages immenses, à l'aspect féerique et imposant, luttant ensemble en des combats gigantesques pour se confondre et se mêler peu après en montagnes étincelantes, auprès desquelles l'aéros-

tat qui vous emporte n'est plus qu'un point perdu dans l'immensité et dans l'espace ?

Le bonheur que l'on ressent, en s'élevant ainsi et en labourant de sa nacelle les flots invisibles de l'océan atmosphérique, est incomparable. Le spectacle qu'il vous est donné d'admirer est sans rival ; c'est dans un éblouissement perpétuel, dans une extase continue, que s'opère le voyage. Heureux ceux qui ont pu seulement entrevoir un coin de ces magnifiques et émouvants tableaux !

C'est dans le but de vous donner une idée — bien imparfaite, il est à craindre — de ce que l'âme ressent dans ces voyages véritablement merveilleux, que j'ai réuni les pages qui suivent. En les parcourant, vous pourrez vous rendre compte des péripéties de ces explorations dans le vaste domaine de l'air, des dangers courus et des résultats obtenus.

C'est à vous, jeunes gens qui entrez dans la vie, que mes récits s'adressent ; c'est pour vous donner le goût de l'étude de la nature, pour vous faire aimer la science dans ce qu'elle a de plus noble et de plus élevé, que cette suite de « nouvelles aérostatiques » a été publiée. — Peut-être dans plus d'un d'entre vous y a-t-il un aéronaute de l'avenir...

Unissons donc nos efforts dans un but commun de vérité et de concorde, de science et de progrès, et que notre devise soit celle des grands explorateurs de l'air qui nous ont tracé une route sublime dans les cieux : *Excelsior !*

PREMIÈRE PARTIE

HISTOIRE DE L'AÉROSTATION

MES ASCENSIONS

QUELQUES DOCUMENTS SÉRIEUX

HISTOIRE DES BALLONS

ET DE L'AÉROSTATION FRANÇAISE

I

MONTGOLFIER, PILATRE ET CHARLES.

Le 5 juin 1883, il y a eu cent ans que le premier ballon, le premier aérostat s'est élancé, comme un météore nouveau créé par l'homme, vers la voûte céleste.

Il est intéressant, avant de commencer cette série de récits de voyage, de revoir l'histoire de cette belle science et de rappeler ce que les ballons ont fait jusqu'à présent pour la science et pour la patrie.

C'est donc une revue de toutes les ascensions mémorables, de tous les voyages célèbres, comme des catastrophes et des accidents aérostatiques, qui va suivre ce court préambule.

C'est le 5 juin 1783 : la population de la ville et les membres de l'assemblée provinciale regardent avec incrédulité, et sans rien comprendre à l'expérience promise, le grand sac de toile doublée de papier qui gît, flasque et vide, dans l'avant-cour du couvent des Cordeliers. La

famille Montgolfier elle-même ne peut oublier que Joseph, maintenant arrivé à l'âge de la maturité, — né en 1740, il a quarante-trois ans, — lui a déjà, dans son enfance et sa jeunesse, causé bien des tracas par son caractère indisciplinable.

Placé au collège, comme tout le monde, il n'en a pu supporter la tutelle et s'est enfui ; forcé d'y revenir, il s'en est échappé encore et s'est réfugié dans un misérable taudis à Saint-Étienne ; pour y vivre, il a colporté dans les villages environnants du bleu à teinter le linge, qu'il fabriquait lui-même, grâce à ses connaissances scientifiques ; et, à force de privations et de volonté, il est parvenu, avec des moyens d'existence aussi précaires, à amasser l'argent nécessaire pour se rendre à Paris. Après un certain séjour dans cette ville, son père l'a rappelé à Annonay pour le faire participer, avec son frère Étienne, aux travaux de la papeterie.

Quoique plus jeune de cinq ans (il était né en 1745), Étienne avait une prudence et une habitude du monde qui ont pondéré les facultés d'invention hors ligne, mais trop effervescentes, de Joseph.

Pendant que chacun doute, les deux frères sont tranquilles, et ils ont de bonnes raisons pour cela. Ils se rappellent qu'au mois de novembre précédent, 1782, Joseph avait pour la première fois réalisé la pensée de renfermer de l'air chaud dans une enveloppe légère et avait vu le petit ballon de taffetas, de moins de 2 mètres cubes, qu'il avait construit, s'élever dans sa chambre jusqu'au plafond ; puis que, ayant répété tous deux la même expérience en plein air, le ballon, chauffé intérieurement et ainsi gonflé, a dépassé le toit s'élevant à 70 pieds. Ils savent que, ayant alors construit un ballon de plus de 20 mètres cubes, celui-ci, dès qu'il a été plein d'air chaud, s'est

élevé avec assez de force pour rompre ses liens, bondir à près de 300 mètres et aller retomber sur les coteaux des environs. Enfin la sécurité de Joseph et d'Étienne Montgolfier est d'autant plus grande que le vaste sac de 750 mètres cubes de capacité, qui gît maintenant devant les notabilités de la ville, a déjà été rempli deux fois d'air chaud, le 3 et le 25 avril, et que, cette dernière fois, le ballon à feu s'est échappé et s'est élevé à 400 mètres pour redescendre, dix minutes plus tard, à un quart de lieue de l'endroit où on l'avait gonflé.

Alors le feu est allumé ; la paille flambe, l'air chaud pénètre dans le globe qui se gonfle et se tend... Les aides, suspendus aux cordelles de manœuvre, se sentent soulevés de terre...

— Lâchez tout ! commande Étienne Montgolfier.

Les cordes sont coupées, et, au milieu des cris d'enthousiasme de l'immense foule accourue, le ballon s'élance comme une hirondelle dans la nue ; le nuage humain rejoint ses frères les nuages célestes ; nouveau voyageur aérien, il parcourt ces plages lumineuses, puis il s'abaisse, redescend et revient dans notre séjour inférieur.

Enfin !... le boulet de la pesanteur qui nous rattachait à la terre était rompu ; le chemin des airs nous était ouvert, les Titans avaient vaincu Jupiter !

Quand Paris connut l'expérience des Montgolfier, une souscription fut ouverte et en quelques jours terminée. On voulait recommencer ce que les deux frères avaient accompli à Annonay.

Ce fut le professeur de physique Charles qui fut choisi pour rééditer cette expérience.

Charles ignorait le détail des procédés des Montgolfier; mais, sachant qu'il fallait remplir un sac d'étoffe imperméable avec un gaz plus léger que l'air, il pensa à l'hy-

drogène, que l'Irlandais Robert Boyle avait obtenu, vers 1650, et qu'un grand seigneur anglais, trente fois millionnaire, Cavendish, avait étudié en 1766.

Le grand jour est arrivé; pendant la nuit on transporte l'aérostat au Champ de Mars, à la lueur des torches, et le cortège présente un si étrange aspect, que les cochers rencontrés par cette procession nocturne se découvrent devant cette sphère ailée, comme devant l'ostensoir, rendant ainsi un instinctif hommage au génie d'invention, — émanation directe de la Divinité. Le soir même, 27 août 1783, à cinq heures, « trois cent mille personnes » sont réunies au Champ de Mars! Comme à Annonay, la pluie tombe; mais dames élégantes et seigneurs aux habits éclatants n'y prennent garde.

Enfin, l'aérostat à gaz s'envole et il disparaît dans un nuage pour aller retomber deux heures après à Gonesse. Le ballon à gaz était inventé et, du premier coup, il prouvait sa supériorité sur son prédécesseur, le ballon à air chaud.

Étienne Montgolfier était arrivé à Paris et avait construit un de ses magnifiques ballons à feu qui, dès ce moment, prirent le nom de « montgolfières », pour les distinguer des aérostats ou ballons à gaz. Le ballon, contenant 1,500 mètres cubes, fut gonflé deux fois, les 11 et 12 septembre; mais la pluie et le vent l'ayant détruit avant qu'il eût quitté le sol, une autre grande montgolfière, d'une capacité de près de 1,300 mètres cubes, fut construite en cinq jours. Le 19 septembre, elle s'élevait de Versailles en présence de Louis XVI, de toute la cour et d'une multitude accourue pour jouir de ce spectacle sans rival. Pour la première fois, des voyageurs aériens furent confiés à cette machine; c'étaient un mouton, un coq et plusieurs poules.

Devant ces succès réitérés (la montgolfière de Versailles

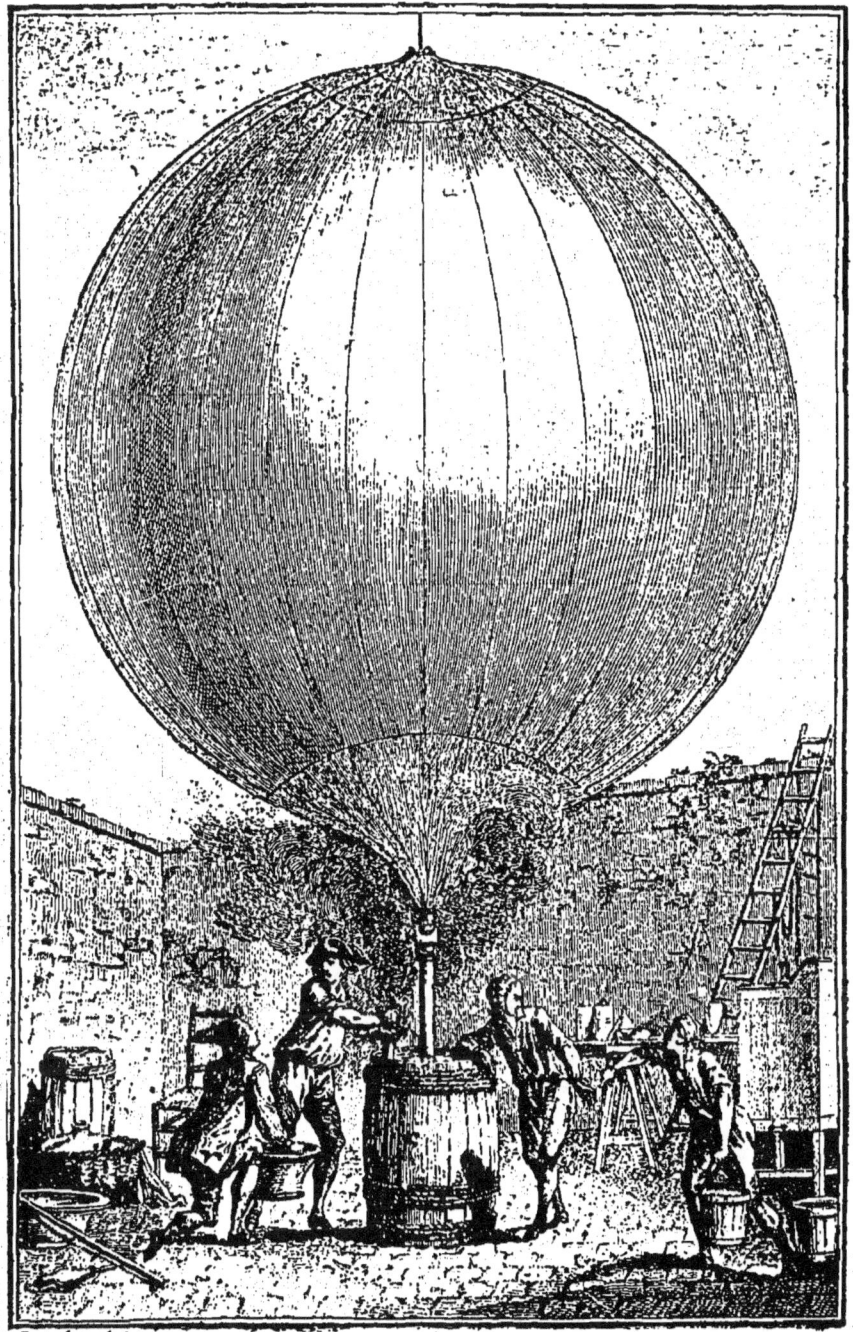
Gonflement du premier ballon à gaz (d'après une estampe du temps).

étant descendue sans encombre dans le bois de Vaucresson), Montgolfier se mit à construire un aérostat de 1,600 mètres cubes qui fut essayé plusieurs fois de suite dans les jardins de Réveillon, au faubourg Saint-Antoine. Le 15 octobre, deux hommes furent élevés dans les airs par cette machine retenue captive. Pilâtre de Rozier et Giroud de Villette étaient ces deux voyageurs.

Pilâtre de Rozier qui avait eu, avant tout autre, la pensée de confier aux ballons des voyageurs, voulut alors tenter une ascension libre et tint à honneur d'inaugurer les routes du ciel. Louis XVI, sollicité, céda et accorda l'autorisation demandée, et le départ eut lieu le 21 novembre 1783, de la pelouse de la Muette. La montgolfière, qui portait Pilâtre de Rozier et le marquis d'Arlandes, traversa tout Paris et vint se reposer, oiseau qui replie l'aile, à la Butte-aux-Cailles, près des moulins qui y existaient à cette époque.

Après l'héroïsme de Pilâtre, qui brave le péril, Charles va nous donner l'exemple de la prudence scientifique qui le prévoit et l'écarte.

La montgolfière présentait un grand danger d'incendie, aussi bien pour les aéronautes qu'elle emporte que pour les campagnes au-dessus desquelles elle passe ; elle rendait les observations scientifiques très difficiles, par suite du travail incessant qu'elle exigeait pour l'alimentation du fourneau. Charles imagine le ballon actuel, avec tout ce qui le constitue : le filet qui enveloppe l'aérostat et auquel on suspend la nacelle par l'intermédiaire d'un cercle de bois; le lest que l'on jette pour alléger le ballon et monter ; la soupape que l'on ouvre pour laisser échapper du gaz et descendre ; l'ancre pour arrêter le ballon à la descente ; l'usage du baromètre, qui permet à l'aéronaute de calculer la hauteur à laquelle il se trouve.

Il fait construire par les frères Robert un aérostat en soie vernie au caoutchouc, de 8ᵐ,50 de diamètre et de 300 mètres cubes de capacité, qui, rempli d'hydrogène, emportera deux voyageurs, comme l'énorme montgolfière de 2,000 mètres dont s'est servi Pilâtre. Il y eut de grandes difficultés : une lumière ayant été approchée d'un des tonneaux où l'on produisait le gaz, la barrique éclata comme une bombe. Mais tout fut oublié quand, le 1ᵉʳ décembre 1783, le soleil levant dora, au milieu du jardin des Tuileries, le dôme mobile du ballon déjà gonflé. Une foule immense, évaluée au minimum à quatre cent mille personnes, c'est-à-dire aux deux tiers de la population de Paris à cette époque, s'accumula sur tous les points d'où l'aérostat était visible. Étienne Montgolfier était un des spectateurs. Charles le pria de couper la corde d'attache d'un ballon d'essai de 2 mètres de diamètre, en lui disant :

— C'est à vous, Monsieur, qu'il appartient de nous ouvrir la route des cieux.

Un instant après, Charles et Robert jeune prenaient place dans la nacelle, et le vaisseau merveilleux s'envolait aux yeux de toute une nation transportée d'une sorte de délire.

Devant ce spectacle inouï, paradoxal, d'hommes volant comme les oiseaux, toutes les incrédulités furent brisées, et la maréchale de Villeroi, octogénaire, tomba à genoux en s'écriant :

— C'est décidé, maintenant on trouvera le secret de ne plus mourir... quand je serai morte !

Le ballon toucha terre à 9 lieues, près de Nesles ; Robert descendit et Charles repartit seul. Le soleil venait de se coucher ; il le vit à nouveau surgir de l'horizon et, — le premier entre tous les hommes, — se coucher une

seconde fois dans la même journée. Il s'éleva à 3,300 mètres plus haut que l'on n'était jamais monté en Europe, le mont Blanc n'ayant été escaladé que trois ans plus tard.

Dès la fin de cette mémorable année 1783, le charpentier Wilcox s'enlevait, à Philadelphie, dans la toute jeune république américaine, avant que l'on eût pensé dans l'ancienne mère patrie, l'Angleterre, à tenter une ascension.

II

LE « FLESSELLES ». — TRAVERSÉE DE LA MANCHE. MORT DE PILATRE.

Dès lors, l'essor était donné et il ne devait plus se ralentir. De tous côtés, les voyages aériens se multipliaient. Le 19 janvier 1784, les Lyonnais voyaient s'élever la plus monstrueuse montgolfière qu'on ait jamais construite, (avant pourtant le ballon Giffard à vapeur de 1878).

Cette immense montgolfière, grande comme notre Halle aux blés, avait 35 mètres de diamètre et 24,700 mètres cubes de capacité. Elle eut pour capitaine l'inventeur même des aérostats, Joseph Montgolfier; devant un pareil chef, le grand Pilâtre de Rozier n'aspira point à un autre honneur que celui d'être son passager ; à côté de ces gloires de la France prirent place ceux qui étaient la fleur de sa noblesse : le prince de Ligne, le comte de Laurencin, le comte de Dampierre, le comte de Laporte

d'Anglefort; puis, entre tous ces hommes à l'antique blason, le négociant Fontaine... Le vent de la Révolution soufflait déjà.

Le 26 mai, Étienne Montgolfier fut à son tour le capitaine d'une montgolfière captive qui enleva, dans le jardin de Réveillon à Paris, six autres personnes, au nombre desquelles, pour la première fois, figurent des dames : la marquise et la comtesse de Montalembert, la comtesse de Podenas et Mlle de Lagarde.

Quelques jours plus tard, le 25 juin, deux savants, Pilâtre et le chimiste Proust, firent le plus long voyage et la plus haute ascension qui aient été accomplis avec une montgolfière ; ils montèrent à 4,000 mètres et parcoururent la distance de 13 lieues qui sépare Versailles de Chantilly.

L'ascension de la gigantesque montgolfière lyonnaise *le Flesselles* ne satisfit pas tout le monde ; on fit courir à ce sujet le quatrain assez satirique que voici :

> Vous venez de Lyon, parlez-nous sans mystère ;
> Le globe est-il parti ? Le fait est-il certain ?
> — Je l'ai vu ! — Dites-nous, allait-il bien grand train ?
> — S'il allait !... O Monsieur, il allait ventre à terre !

L'année 1785 fut inaugurée par un voyage resté justement célèbre dans les fastes de l'aérostation : la traversée en ballon du bras de mer qui sépare Douvres de Calais.

Cette traversée fut exécutée par un aéronaute justement célèbre alors : Blanchard, accompagné du docteur anglais Jeffries.

Voici le récit de cette ascension célèbre :

Le matin du 7 janvier, le ciel est clair, le vent est bon, on veut quitter la falaise de Douvres ; mais le ballon gonflé refuse de s'élever, il est trop lourd ; on partira

quand même : on jette du lest, on en jette encore ; enfin !
on s'envole. Jeffries et Blanchard sont au-dessus de la

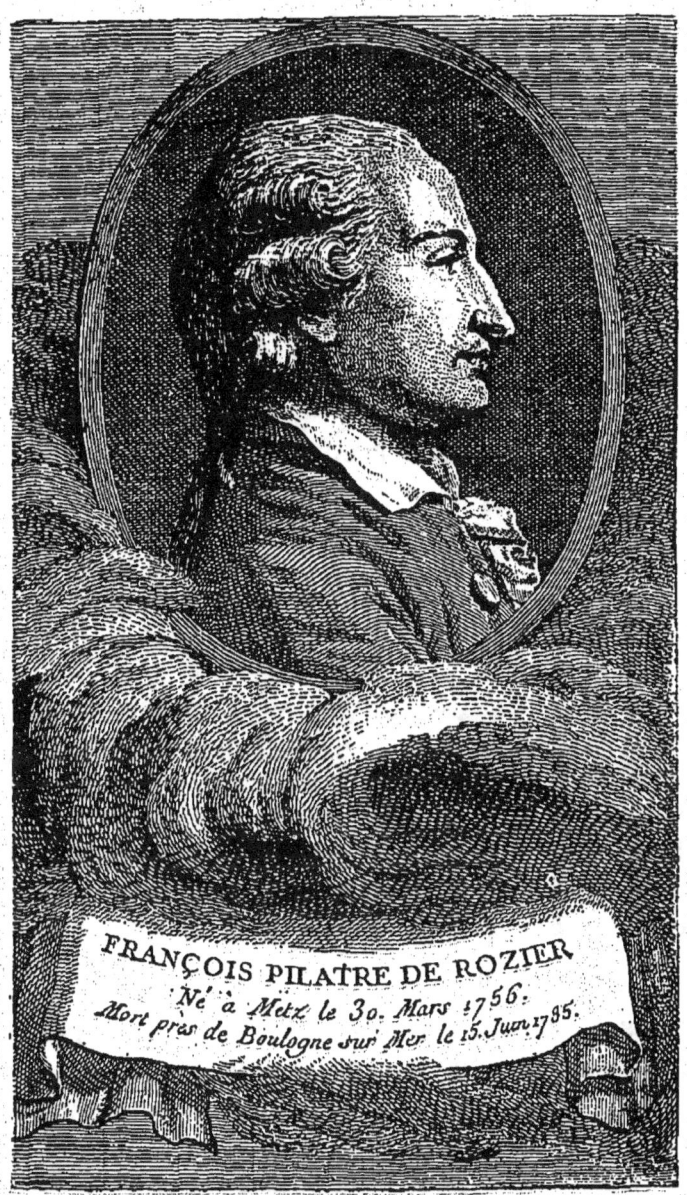

Portrait de Pilâtre de Rozier (d'après une estampe du temps).

mer ; la vue de l'Angleterre est splendide, mais bientôt
le ballon s'abaisse...; la mer est proche, la France est

loin ; l'atteindra-t-on jamais ?... On sacrifie le reste du sable servant de lest, mais, sous les matelots d'Éole, la mer est toujours là ; le ballon s'en rapproche et l'on entend le flot qui gronde et menace ceux qui le défient. On jette les livres : le ballon avance, mais il baisse ; on jette les provisions... encore une étape de franchie, puis il baisse ; on jette les vêtements... la terre de France, la belle France apparaît. Mais pourra-t-on y aborder ? Hélas ! le vaisseau aérien ne sera bientôt plus qu'une épave marine ; Jeffries arrache son pavillon national et le jette ;... le drapeau blanc fleurdelisé flotte, seul désormais, dans l'immensité.

— Si je puis vous sauver en me précipitant, je suis prêt, dit l'étranger stoïque.

— Nous nous sauverons, ou nous mourrons ensemble, répond Blanchard ; attachez-vous aux cordages, comme je le fais moi-même, je vais couper la nacelle sous nos pieds.

— C'est inutile ! le vent s'élève, il soutient l'aérostat, il le fait remonter ; voici la terre, voici la belle France ! louange à Dieu et vive la vie ! le danger est passé !

L'enthousiasme des Calaisiens est à la hauteur de l'exploit. La municipalité envoie aux aéronautes un carrosse à six chevaux. Les voyageurs n'arrivent en ville qu'à deux heures du matin ; il n'importe, toute la population est sur pied et les acclame. Au point du jour, le drapeau de France — que Blanchard a gardé déployé au-dessus de la mer, prête à l'engloutir — flotte devant sa fenêtre ; les monuments sont pavoisés, le canon est tiré par salves et toutes les cloches de la ville sonnent en volée. Blanchard reçoit dans un banquet le titre de « citoyen de Calais » ; enfin la ville et le roi lui accordent chacun une pension viagère...

Avant même que Blanchard eût songé à venir en ballon d'Angleterre sur le continent, Pilâtre de Rozier avait conçu le projet de passer, par la voie des airs, de France en Angleterre. — C'est là une entreprise difficile, par suite de la direction ordinaire des vents et de l'étroitesse *relative* de l'île d'Albion; à l'heure qu'il est, cent ans après la découverte des ballons, elle n'a encore été accomplie que deux fois.

Pendant plusieurs mois, Pilâtre resta à Boulogne, attendant le vent favorable pour tenter la traversée, en compagnie de son associé Romain, dans son appareil de montgolfière et aérostat à gaz combinés. Pendant cette longue attente, le matériel s'usa, et, lorsque le départ s'effectua, une catastrophe était inévitable.

Ce fut le 15 juillet 1785 qu'eut lieu le départ : l'*Aéro-Montgolfière* s'élève lentement et d'une manière imposante; les aéronautes saluent, une foule considérable leur répond par des cris de joie; ils s'avancent successivement, bientôt ils se trouvent sur la mer. Alors chacun, les yeux sur le fragile aérostat, l'observait avec crainte. Ils étaient environ à cinq quarts de lieue en avant, au-dessus du détroit; leur élévation avait considérablement augmenté; l'on estime qu'ils étaient à 700 pieds ou environ, lorsqu'un vent d'ouest les ramène sur la terre; déjà depuis vingt-sept minutes ils étaient dans les airs; on crut s'apercevoir de quelques mouvements d'alarme de la part des voyageurs; on fixe, on croit voir qu'ils abaissent précipitamment le réchaud; une flamme violette paraît au haut de l'aérostat, l'enveloppe du globe se replie sur la montgolfière, et les malheureux voyageurs sont précipités des nues et tombent sur la terre, presqu'en face la tour de Croy, à cinq quarts de lieue de Boulogne et à trois cents pas des bords de la mer. On court, on vole; l'infortuné

de Rozier fut trouvé dans la galerie, le corps fracassé et les os brisés de toutes parts. Son compagnon respirait encore, mais il ne put proférer un seul mot, et quelques minutes après il expira.

Non loin de Wimille, tout au bord de la mer, sur la dune de Wimereux, une grêle aiguille de pierre marque pour la postérité le lieu même où « le plus grand des aéronautes trouva la plus glorieuse des morts ». Par un beau jour, le matin, au soleil levant, le petit et svelte obélisque se détache comme une ligne blanche ; à midi il flotte, pâle et indistinct, au sein de l'aveuglante lumière que réfléchit le sable ; le soir il se profile en noir sur l'or du couchant.

Ce monument rappelle la fin du premier aéronaute français, Jean Pilâtre de Rozier.

III

NÉCROLOGIE. — LES GRANDS VOYAGES SCIENTIFIQUES.

C'est vers l'époque où cette première catastrophe aérostatique se produisit que le parachute fut inventé et essayé.

L'idée du parachute, c'est-à-dire d'une sorte de grand parapluie qui, en s'appuyant sur l'air, retarde la descente de ceux qui s'y suspendent, est fort ancienne : on la trouve dans un livre publié en 1617. Le premier qui expé-

rimenta scientifiquement cet engin fut Lenormand, à Montpellier, dans la mémorable année 1783, en se laissant aller du haut d'une tour. En 1787, à Strasbourg, Blanchard répéta le même essai, mais sur son chien qu'il jeta d'une hauteur de 2,000 mètres ; pendant la descente, le ballon s'étant rapproché du parachute, le pauvre chien reconnut son maître et témoigna sa joie par ses aboiements ; un instant après, homme et bête étaient sains et saufs sur la terre ferme. Enfin, le 22 octobre 1797, à Paris, Jacques Garnerin, qui déjà avait tenté de s'évader avec un parachute d'une forteresse où il était retenu comme prisonnier de guerre, renouvelle l'expérience sur lui-même : à 1,000 mètres d'élévation, il éventre son ballon et coupe les cordages qui l'y rattachent. Le ballon vidé tombe sur le sol, la foule profère un immense cri de terreur, les yeux se mouillent, les femmes s'évanouissent ; mais le parachute se déploie et Garnerin lui-même, en arrivant à terre, vient rassurer les spectateurs.

Malheureusement, on ne se servit pas souvent du parachute dans les ascensions libres, et la descente au moyen de cet appareil est restée un tour de force que l'on n'accomplit que rarement et dans les fêtes seulement.

Les ascensions se multipliant, les accidents commencèrent à devenir plus nombreux.

C'est Mme Blanchard, la femme du célèbre aéronaute, qui ouvre la série funèbre. Le 6 juillet 1819, elle s'élève du jardin de Tivoli, dans une apothéose de feux de Bengale ; par une fausse manœuvre, elle met le feu au gaz du ballon en voulant allumer un artifice attaché sous la nacelle ; l'aérostat s'enflamme et descend sur une maison de la rue de Provence. Un crampon de fer accroche la nacelle qui se retourne ; Mme Blanchard est précipitée à terre, et on la relève morte.

La même année, Sadler, aéronaute anglais, se tuait à Bristol en heurtant, à la descente, une haute cheminée d'usine.

Plus tard, en Angleterre encore, une nouvelle catastrophe se produisait et Harris, officier de marine, y laissait la vie.

A cette époque, Harris était sur le point de se marier; sa fiancée le supplia de la laisser l'accompagner. Le ciel était clair, le temps calme, il y consentit. Le ballon, tout neuf, s'envole, par une brise propice, du Wauxhall de Londres. La belle ascension! On flotte longtemps dans les hautes plaines éthérées. La jeune fille admire, émerveillée, ce spectacle si nouveau pour elle; le jeune homme est tout heureux de cette naïve admiration. Puisqu'elle trouve cela si beau, quand elle sera sa femme, il l'emmènera à chaque voyage; mais il y a là-bas, sur la terre, des vieux qui attendent et s'inquiètent peut-être; il faut aller les rassurer.

Harris ouvre la soupape... Elle ne se referme pas!... Le ballon perd son gaz comme un blessé son sang par les artères ouvertes; l'ancien marin fait un effort désespéré pour la refermer; c'est en vain, il ne peut réussir! Le gaz s'enfuit; le ballon se vide. Harris jette le lest, jette ses vêtements; c'est en vain, la descente continue, rapide... ils sont perdus!...

Il est impossible d'avoir, du haut de la nacelle d'un aérostat, sondé du regard les profondeurs atmosphériques, — comme l'a fait celui qui redit cette histoire, — sans être parcouru par un frisson d'horreur à la pensée d'une chute dans cette immensité. Vous jetez un objet quelconque, il tombe : vous le regardez descendre et, quand vous le croyez arrivé à terre, il continue de tomber ; cela dure très longtemps; on dirait qu'il vole; non, il tombe, il diminue de

grosseur, il n'est plus qu'un point, il disparaît dans le lointain en continuant de tomber...

Le ballon de Harris descend bien vite; mais, quoique dégonflé, il fait parachute; s'il ne portait qu'un seul voyageur, le salut de celui-ci serait presque assuré. Harris se penche vers sa fiancée, il appuie ses lèvres sur son front, sans rien dire, et s'élance dans le vide. « Elle le vit, a-t-elle dit plus tard, tomber en tournoyant, comme l'oiseau frappé par le plomb du chasseur, » et elle s'évanouit.

Délesté de ce lest vivant, le ballon la déposa doucement dans une prairie tout en fleur.

En 1802, c'était Olivari dont la montgolfière s'enflammait à 500 mètres de hauteur et qui périssait d'une mort horrible; en 1812, c'était le tour de Zambeccari; enfin il semblait que, depuis quelques années, mettre le pied dans la nacelle d'un aérostat, c'était courir infailliblement à une mort certaine.

A dater de ce moment, les ascensions se multiplièrent; aussi, avant de parler des applications scientifiques et patriotiques de l'invention nouvelle, je n'en citerai plus que quelques-unes. Le 6 mai 1784, Xavier de Maistre s'était élevé à Chambéry. Le premier voyage de nuit fut exécuté le 18 juin 1786, à Paris, par Testu-Brissy. Tourmenté par les vents contraires, il resta près de douze heures en l'air sans faire plus de 25 lieues; il eut le courage de plonger au sein d'un orage violent; depuis, personne n'avait osé renouveler cette témérité, quand, en 1875, un aéronaute bien connu, M. Eugène Godard, s'est trouvé aussi enveloppé involontairement par les nuées fulminantes, sans qu'il lui en soit résulté plus de mal qu'à Testu-Brissy.

D'une audace peu commune, c'est celui-ci également qui fit, avant tous les autres, une ascension à cheval, le 24 octobre 1798.

Nous arrivons à l'époque où l'art militaire, comprenant enfin l'indéniable utilité des aérostats, les appliqua à la défense de la patrie, et c'est à Maubeuge que les compagnies d'aérostiers de la République firent leur première campagne, sous le commandement de Coutelle et de Conté.

Quand les soldats ennemis virent s'élever la sphère volante où ils sentaient la présence d'un œil qui plongeait jusqu'au fond de leur camp et — ainsi que celui de Dieu — découvrait tous leurs secrets, quelques-uns, tombant à genoux, se mirent en prière comme à la vue d'un miracle, — et c'en était un, en effet.

L'année suivante, la roue de la fortune avait tourné : le ballon avait contribué à la victoire de Fleurus; ce n'étaient plus les Autrichiens qui attaquaient les Français retranchés à Maubeuge, c'étaient les Français qui assiégeaient les Autrichiens bloqués dans Mayence.

Quotidiennement, Coutelle s'élevait pour juger des ressources des assiégés.

Un jour, le vent était si violent que le ballon oscillait comme un énorme pendule retourné, parfois se couchant à terre, bondissant l'instant d'après à 400 mètres, soulevant et traînant les soixante-quatre soldats aérostiers qui le maintenaient. La nacelle est à demi brisée, et Coutelle risque d'un instant à l'autre d'être écrasé contre le sol, quand un parlementaire arrive de Mayence :

— Général, dit-il au chef des troupes françaises, la bourrasque va faire périr le brave officier qui monte l'aérostat ; il ne faut pas qu'il soit victime d'un accident étranger à la guerre : je lui apporte, de la part du commandant de Mayence, l'autorisation d'entrer dans nos lignes, pour examiner en toute liberté nos fortifications.

— Lâchez tout ! crie pour toute réponse à ses aé-

Les ballons dirigeables en 1784.

rostiers l'intrépide Coutelle, qui s'élance, libre et fier, à 1,000 mètres dans les airs !

N'est-ce pas superbe ?...

Ce n'est pas en France seulement que ces mâles exemples de courage savant ont été donnés : pendant la grande guerre civile aux États-Unis, une fois, l'aéronaute La Mountain, en septembre 1861, étudiait en ballon captif les positions des esclavagistes ; ne pouvant embrasser du regard un espace suffisant, il coupa la corde, plana à 1,500 mètres au-dessus du camp ennemi; puis, s'élevant encore, alla chercher un contre-courant qui le ramena parmi ceux de son parti. Dans cette guerre, les Américains, décidés à abolir l'esclavage, firent un grand usage des ballons captifs combinés avec l'emploi des photographies panoramiques prises de la nacelle et d'un télégraphe électrique la mettant en communication avec le quartier général (où se tient le chef de l'armée), et ces moyens nouveaux ne furent pas étrangers au triomphe des abolitionnistes.

On a si bien compris aujourd'hui l'importance des reconnaissances militaires en aérostat qu'on s'y exerce même en temps de paix, et c'est en faisant une ascension de cette espèce que, le 8 décembre 1873, à Montreuil-aux-Pêches, trois officiers français, le colonel Laussedat, le commandant Mangin et le capitaine Renard, furent sérieusement blessés au service de la patrie, leur soupape s'étant entr'ouverte et les ayant précipités à terre avec le célèbre aéronaute Eugène Godard, qui eut le genou brisé, M. Albert Tissandier et trois autres voyageurs qui s'en tirèrent sains et saufs ou avec des contusions.

La science pure et sereine n'abandonna pas non plus les ballons; de hardis savants, ayant compris ce que devait donner l'aérostation et combien elle pouvait être

utile pour l'étude de la météorologie dans son élément même, firent des ascensions à jamais célèbres dans les fastes de l'aéronautique scientifique.

Le premier qui ait fait des observations scientifiques est Charles, dans son ascension fameuse dont j'ai parlé. Blanchard est monté à de grandes hauteurs et, avant tout autre, a éprouvé le refroidissement, la difficulté de respirer et la somnolence qui vous étreignent dans les hautes régions. Mais le premier qui ait dépassé l'altitude atteinte jusqu'à aujourd'hui par l'homme sur le flanc des montagnes est le Liégeois Robertson. Il s'éleva de Hambourg, avec le Français Lhoëst, le 18 juillet 1803, et ils atteignirent l'altitude de 6,800 mètres.

Robertson et Lhoëst ressentirent les redoutables effets de la raréfaction de l'air ; à peine pouvaient-ils se défendre contre un sommeil avant-coureur de la mort ; indifférents à tout, ils n'étaient pas plus aiguillonnés par la gloire et la passion des découvertes que par le sentiment d'un réel péril. A ces hauteurs, la volonté est éteinte, l'entendement est obscurci et les mouvements sont paralysés. Au moment où le ballon descendit en Hanovre, les villageois, terrifiés, s'enfermèrent dans leurs chaumières, abandonnant leurs troupeaux, — leur fortune, — à l'appétit du monstre céleste.

L'attention des académies savantes fut vivement excitée par ce voyage scientifique, exécuté par un simple particulier. L'année suivante, un physicien russe, Saccharoff, renouvela ces expériences aérostatiques à Saint-Pétersbourg avec Robertson, en même temps qu'elles étaient répétées à Paris, sous les auspices de l'Institut, par deux jeunes et ardents professeurs, Biot et Gay-Lussac. Leur petit ballon, chargé du poids de deux voyageurs, n'ayant pu s'élever au-dessus de 4,000 mètres, Gay-Lus-

sac, pour dépasser ce niveau, fit seul une nouvelle ascension.

Il partit du Conservatoire des arts et métiers, le 16 septembre 1804, et atteignit l'altitude de 7,016 mètres. Voulant monter aussi haut que possible, il se délesta de tout ce qu'il put, et, finalement, jeta par-dessus bord sa chaise de bois blanc. Elle tomba dans un buisson, auprès d'une petite bergère normande qui, tout ahurie, regarda en l'air; mais le ballon était invisible dans le ciel bleu, tant il était loin de la terre. Décidément, il fallait se rendre à l'évidence et croire au miracle : la chaise venait du paradis et, quoiqu'un peu fruste, devait être celle de la bonne Vierge. On allait déposer le siège dans l'église quand un journal, arrivant par hasard dans ce hameau perdu, apprit la vérité au curé.

Au moment où le courage militaire était seul en honneur, notre illustre chimiste Gay-Lussac donnait donc le fortifiant exemple du courage civil : être brave devant une armée, c'est beau; mais être brave tout seul, perdu dans l'espace et dans l'immensité, c'est cent fois plus beau et plus méritoire.

En 1850, MM. Barral et Bixio firent aussi deux ascensions scientifiques de grande hauteur. Au cours de l'une, ils faillirent être asphyxiés par le gaz du ballon et ils tombèrent de 6,500 mètres dans les vignes; mais, comme il est un Dieu pour les savants et les aéronautes, ils ne se firent aucun mal.

Les Anglais, qui s'étaient tenus à l'écart depuis le grand voyage de Green et de Monk-Mason, de Douvres jusqu'au duché de Nassau, rattrapèrent bientôt le temps perdu.

En 1852, Welsh fait avec Green quatre ascensions dans lesquelles il ne peut encore toucher à l'altitude où Gay-

Lussac était monté; mais, bientôt, Green accomplit avec M. Rush trois autres voyages où l'on parvient à une extrême élévation; à la fin de l'un d'eux, on tomba dans la mer, près de la côte, heureusement. Enfin, en 1862, l'Association britannique délègue un de ses membres, James Glaisher, météorologiste de l'observatoire de Greenwich, pour faire, en compagnie de l'habile aéronaute Coxwell, une longue série d'ascensions scientifiques. Coup sur coup, dans l'intervalle de moins d'un an, ils dépassent six fois la hauteur de 7 kilomètres. Dès leur premier début, le 17 juillet 1862, laissant loin au-dessous d'eux leurs devanciers, ils s'élèvent à 2 lieues au-dessus de la surface terrestre. Le 5 septembre 1862, en partant de Wolverhampton, ils atteignent la plus grande élévation où jamais encore l'homme soit parvenu.

Ils montent : 2,500 mètres, tous les nuages sont traversés; là-haut le ciel est bleu; les hirondelles les abandonnent, elles ne peuvent aller plus haut. Ils montent : 5,500 mètres, ils ont laissé le mont Blanc au-dessous d'eux; ils sont au niveau du vol de l'aigle. Ils montent : 6,500 mètres, c'est ici la limite du vol du condor, le plus puissant voilier de la nature; au-dessus, l'air n'est plus qu'un désert immense où plongent quelques cimes inviolées et où l'homme se hasarde de loin en loin, au péril de la vie. Les oiseaux qu'ils ont emportés refusent de s'envoler; poussés hors de la nacelle, ils tombent, l'air raréfié ne peut plus les soutenir. Le silence est absolu, l'air sec, le ciel paraît bleu foncé. Ils montent : 8,800 mètres. Ils sont dans l'inconnu où nul ne les a précédés, ou nul ne les a suivis. Le ciel semble noirâtre, la paralysie les gagne, le froid les envahit; à 2 lieues au-dessus du tiède automne anglais, ils sont enveloppés dans le givre sibérien. La vue de

Glaisher se trouble, la vie s'en va..., mais on a juré de monter...

On monte : 8,838 mètres ; pour Glaisher, le jour s'obscurcit de plus en plus, et bientôt il fait noir ; ils respirent l'air rare et froid qui baigne, à 8,840 mètres, la neige immaculée et souveraine du Gaurisankar, le sommet suprême de l'Himalaya et de toute la terre. 9,000 mètres, c'est la fin ; Glaisher est évanoui, insensible, inconscient ; Coxwell a brusquement perdu l'usage de ses membres ; comme une lampe qui baisse, on dirait que le jour s'éteint ; c'est la porte même de la mort. Il est temps ! assez ! Le seul homme qui ait jamais gardé sa connaissance dans cette région, Coxwell, veut ouvrir la soupape, mais son bras est paralysé ! Une inspiration les sauve : il saisit avec les dents la corde de la soupape et tire ; le ballon revient vers la terre et Glaisher s'éveille.

— Vous avez failli mourir !

— Je le sentais, mais j'avais confiance en vous, je savais que nous descendrions quand il serait temps.

— *All right !*

Le savant et l'aéronaute étaient dignes l'un de l'autre.

Depuis Glaisher et Coxwell, avant d'arriver aux dramatiques ascensions du *Zénith,* les voyages scientifiques devinrent de plus en plus nombreux.

Depuis quelques années, l'aérostation scientifique était assidûment cultivée en France : M. Camille Flammarion, le premier, avait remis en honneur, dans la patrie des aérostats, les voyages scientifiques en ballon, oubliés depuis Barral et Bixio ; il fit, en 1867, deux voyages d'une étendue remarquable, de Paris à Angoulême, et de Paris à Cologne.

L'année suivante, un autre savant, M. Gaston Tissandier, débutait par une périlleuse ascension au-dessus

de la mer du Nord et, bientôt, conduisait dans l'air le plus vaste aérostat à gaz qu'on y ait été guidé (11,500 mètres cubes). Peu de mois après, avec M. Wilfrid de Fonvielle, il observait la contre-partie du froid étudié par Barral et Bixio. Le 7 février 1869, alors qu'à terre le thermomètre était à 13 degrés au-dessus de zéro seulement, à 1 kilomètre de hauteur on étouffait par une chaleur de 28 degrés. Dans cet étonnant voyage, ils firent 20 lieues en trente-cinq minutes, 35 lieues à l'heure, le triple de la vitesse d'un train. Ce n'est pourtant pas encore le maximum connu : une fois, le ballon de Green fut emporté au-dessus de Londres avec une vélocité de 64 mètres par seconde, soit 58 lieues à l'heure.

Des hommes comme Crocé-Spinelli et Sivel, — un ancien officier de marine, ainsi que Harris, — devaient être séduits par des hommes comme les frères Albert et Gaston Tissandier. Là où des cœurs moins généreux eussent trouvé des rivaux, ils ne virent que des collaborateurs et, tous ensemble, ils firent, les 23 et 24 mars 1875, non le plus grand, mais le plus long voyage d'une seule traite que jamais aérostat ait exécuté. En vingt-deux heures quarante minutes, le ballon les porta de Paris au bassin d'Arcachon ; ils observèrent, avant de franchir la Gironde, une admirable croix lumineuse autour de la lune et ils firent plus de cinq cents kilomètres à vol d'oiseau !

Le 15 avril suivant, Crocé, Sivel et Gaston Tissandier accomplissaient leur glorieux et mortel voyage. Ils avaient l'ambition de dépasser Glaisher. Son évanouissement ne les effrayait point ; n'emportaient-ils pas la source de vie, l'oxygène ?

Ils ne se doutent pas que la stupeur va s'infiltrer traîtreusement dans leurs veines, que la faiblesse va les at-

teindre, subite comme la foudre, et leur retirer la force d'approcher de leur bouche le gaz sauveur !

Ils sont partis : le *Zénith* n'apparaît plus que comme une bulle de cristal suivie d'une sorte de comète d'ombre, et il disparaît derrière un pan d'azur.

Pendant que l'on admire, sans même songer à la possibilité d'un accident, tant les précautions ont été bien prises, les aéronautes, à 8,000 mètres, perdent le sentiment et se trouvent désormais à la merci de la force aveugle qui les emporte à 8,600 mètres... Gaston Tissandier seul est revenu de ce voyage, ses compagnons ont laissé leur grande âme là-haut. Jamais un être humain n'était mort de cette façon : non point asphyxié dans un milieu irrespirable, mais au sein d'un air pur, par suite simplement de sa raréfaction ; non point précipité à terre, mais en montant. L'émotion fut immense et les aéronautes du *Zénith* ont obtenu cette célébrité suprême : *l'image d'Épinal à un sou !*

IV

LES BALLONS DU SIÈGE.

Le siège de Paris devait nous initier à un autre genre de services patriotiques que les ballons étaient destinés à rendre.

Pour amener la capitulation de la noble ville, les Allemands comptaient autant sur les angoisses que sur les privations, autant sur les inquiétudes que sur la faim,

Paris séquestré, pour le reste de la France, c'était la nuit ; impossible aux chefs d'envoyer leurs ordres en province, impossible aux particuliers de donner de leurs nouvelles aux êtres chéris qu'ils avaient éloignés du foyer domestique, pour leur épargner le dur jeûne obsidional.

Dès le 19 septembre 1870, les rails sont enlevés, les fils télégraphiques coupés dans toutes les directions, les voitures de dépêches essayant de franchir les lignes d'investissement sont accueillies par des balles ; les cours d'eau sont barrés par des filets ; tous les chemins, tous les sentiers sont gardés par des sentinelles. L'air seul est accessible encore, cela suffit : au wagon-poste on substitue l'aérostat, et le pigeon remplace le télégraphe. Mais comment faire ? Il n'y a à Paris que quelques vieux ballons usés dans les fêtes publiques, et les aéronautes ne manquent pas moins que les aérostats. Il n'importe, on suppléera à tout. Les chemins de fer ont cessé leur service, les immenses gares, pleines naguère, à toute heure du jour et de la nuit, d'une foule affairée, sont actuellement désertes et vides ; on les transforme en ateliers aérostatiques. Yon et Dartois s'établissent à la gare du Nord, les frères Godard à celle d'Orléans. Pendant les quatre mois et demi que dure le siège, soixante-dix ballons neufs sont construits littéralement sous les obus, qui forcent à évacuer la gare d'Orléans. Deux écoles aéronautiques accompagnent les ateliers improvisés ; Godard instruit des marins de l'État qui ne font que changer d'élément ; Yon fait appel, sans distinction de rang, à tous les gens de cœur et de bonne volonté, et, dans toutes les classes, toutes les professions, on répond à sa demande.

Le premier qui part c'est Duruof, dans son vieux ballon *le Neptune*, qui perdait son gaz par mille déchirures, au fur et à mesure qu'on le gonflait. Malgré tout, Duruof

donne l'exemple et part : dans le cours de son voyage, plus de 500 kilogrammes de lest lui passent par les mains pour maintenir en l'air son ballon, qui se vide comme une passoire. Enfin il atterrit à Craconville, dans l'Eure. La poste aérienne est désormais créée.

Le 25 septembre, Mangin part avec un voyageur dans la *Citta di Firenze*, appartenant à Louis Godard. Le 29, c'est M. Godard avec un passager, dans deux ballons jumeaux qu'il avait appelés à cette occasion les *États-Unis*. Le 30 septembre, c'est le tour de M. Gaston Tissandier, dans le *Céleste*.

Le 7 octobre, le ministre de l'intérieur, M. Gambetta, partait à son tour dans l'*Armand-Barbès*, conduit par M. Trichet, et, dès lors, le service de la poste aérienne se poursuivit sans intermittence, pendant tout le cours de ce long siège.

Le 24 novembre, à minuit, le ballon *la Ville-d'Orléans* est gonflé à la gare du Nord, et un officier de marine, M. Rolier, accompagné d'un voyageur, M. Bezier, prennent place dans le panier.

Ils partent; la nuit est sombre, le silence profond, les voyageurs ne savent où ils vont...

Dans la nuit, on entend des roulements étranges...

— Bah! ce sont les chemins de fer belges, si nombreux.

Le matin, on voit sur un fond sombre de petites taches blanches.

— C'est de la neige...

Les petites taches s'agitent; c'est l'écume des vagues; c'est la mer! Le ballon s'abaisse peu à peu... La mer sans limites, voilà tout l'horizon.

Les voyageurs étaient partis braves, prêts à lutter de toutes leurs forces contre l'ennemi qui s'avançait, prêts

à présenter héroïquement leur poitrine aux balles prussiennes, à défier le vent et la tempête. Ils étaient partis forts ; en un instant, devant l'océan sans bornes, le désespoir les fit faibles, et, plutôt que de mourir lentement, asphyxiés par l'eau, ils se préparèrent à faire sauter la *Ville-d'Orléans*. Mais, au moment de mettre leur dessein à exécution, ils aperçurent un navire se dirigeant vers eux.

Pour se maintenir, Rolier jette un sac de lest ; le ballon remonte à 5,000 mètres et, là, un nouveau courant le saisit... Il redescend bientôt à travers des nuages de givre et de glace dont les paillettes couvrent les voyageurs. O bonheur ! une plaine leur apparaît : une secousse les jette à bas de la nacelle, mais ils sont sauvés.

Ils étaient à Krœdschered, en Norvège, et ils venaient de faire, grâce à messieurs les Prussiens, un voyage de 400 lieues, en faisant un petit crochet... vers le cercle polaire !

Le temps passait pendant ce voyage inouï, et la province ne recevait aucune dépêche de Paris. Un pigeon apporte une dépêche de Gambetta :

« Nous sommes sans nouvelles et ne savons que faire ; envoyez un ballon, coûte que coûte. »

Le *Jacquart* est gonflé ; le matelot Alexandre Prince est désigné pour le conduire, deux personnes doivent l'accompagner ; mais le vent est si terrible qu'au dernier moment elles refusent de partir. Il s'agit du salut de la France ; Prince n'hésite pas : il reçoit, pour le transmettre à l'armée de la Loire, l'ordre de marcher en avant, déjà expédié par la *Ville-d'Orléans*.

— Je veux faire un immense voyage dont on parlera.

Le marin agite son chapeau ciré.

— Vive la République !...

Et le ballon disparaît dans la tempête et dans la nuit. On ne l'a revu jamais. Seulement :

> Le lendemain, en mer, le *North,* trois-mâts anglais,
> Qui portait du charbon de Bristol à Calais,
> Dans le tourbillon noir d'une bourrasque énorme,
> Vit choir du haut des cieux quelque chose d'informe,
> Qui semblait un grand aigle étendu sur le dos.
> L'épave surnagea quelque temps sur les flots ;
> Et, comme elle passait presque dans le sillage,
> Le patron, John Goldsmith, homme prudent et sage,
> Du haut du banc de quart crut entendre des cris
> Et voir un bras sortir du milieu des débris.
> — La neige était épaisse et la mer était haute ;
> Le courant était rude et portait à la côte...
> Peut-être le canot serait avarié...
> Puis c'était en français que l'homme avait crié ! —
> Il ne fit rien. Jamais nul ne revit l'épave.
> Français, découvrez-vous, elle emportait un brave !

Les accidents se multipliaient, toujours pour la même cause : les départs de nuit.

Le surlendemain, 30 novembre, M. Alfred Martin, aéronaute volontaire, et son passager, M. du Cauroy, sont lancés à leur tour sur l'océan. En sept heures, le vent de nord-est les a jetés sur les côtes de Bretagne ; ils passent miraculeusement juste sur Belle-Isle, — un point dans l'immensité, — mais ils sont à 2,300 mètres et, avant qu'ils aient eu le temps de descendre d'une pareille hauteur, la tempête les aura entraînés en pleine mer. En éventrant le ballon, il tombera sur l'île.

De toute façon, c'est la mort ; mais, en agissant ainsi, les dépêches sont sauvées, c'est l'essentiel. M. Martin grimpe dans le filet et éventre le ballon qui dégringole. La nacelle tombe sur un mur qu'elle broie, le vent entraîne ce ballon pantelant et le traîne jusqu'à ce que,

épuisé, il tombe et laisse rouler à terre ses héroïques passagers, sanglants, à demi morts...

Mais les dépêches sont arrivées !...

— Vive la France !...

V

JOUTES AÉRIENNES.

On a souvent organisé, pour la récréation du public et, en même temps, exciter l'émulation des aéronautes, des joutes, de véritables courses aériennes, dans lesquelles il faut que ceux-ci déploient tout leur savoir, toute leur expérience pour maintenir le plus longtemps possible leur ballon dans l'atmosphère, tout en recherchant à différentes hauteurs le courant le plus rapide.

Il arrive aussi que plusieurs aérostats, partis de points différents, se rencontrent dans les airs et voguent de conserve. Les études que ces courses permettent de faire sur les courants superposés sont par là très curieuses et très intéressantes. Citons quelques-unes de ces joutes.

En 1868, M. Godard devait partir de Grenelle, avec un ballon de 300 mètres cubes. Le gaz étant très lourd et l'aérostat ne pouvant enlever son passager, M. Mangin, jeune aéronaute d'avenir, saute dans la nacelle et commande de tout lâcher..... Au moment où il s'élève, deux autres ballons quittent le sol. L'un, monté par M. Gratien, s'élève de Saint-Cloud ; l'autre, conduit par M. Dartois, part de l'Hippodrome. Quoique de beaucoup en arrière,

ces deux aérostats ne tardent pas à atteindre celui de M. Mangin, qu'ils dépassent aux fortifications. Mais, à 80 mètres du sol, celui-ci trouve le courant qu'il cherchait; il dépasse ses concurrents et va descendre à Montlhéry, à 5 kilomètres en avant du point d'atterrissement choisi par MM. Gratien et Dartois.

Le 14 juillet 1879, trois ballons partaient ensemble de Nantes. Le *Gabriel*, du cube de 1,200 mètres, était conduit par M. Jovis, accompagné de trois passagers. L'*Agriculture*, de 600 mètres, emportait M. Lair et Mme Jovis, et le *Marsouin*, de 300 mètres seulement, était monté par M. Taupin. Le *Gabriel* fit 15 kilomètres et alla descendre à Pallière, tandis que le *Marsouin* faisait 30 kilomètres et atterrissait au bord de l'Océan, à la Saulzaic. L'*Agriculture* fit à peine 2 lieues. Quelle différence entre ces trois voyages !

Le 22 août 1879, MM. Brissonnet et Védel, officier de marine, partent dans un bel aérostat de 660 mètres cubes, *la Comète*. En même temps qu'ils s'élèvent de Poissy, le cri de « Lâchez tout ! » retentit dans deux autres endroits : aux Buttes-Chaumont où se gonfle, sous la direction de M. Jovis, le ballon *l'Observatoire aérien*, et au polygone de Vincennes où M. Sauzay fait des expériences de ballon captif avec son aérostat de 200 mètres cubes, *le Daumesnil*.

Le vent pousse au sud-ouest. M. Sauzay traverse Paris dans toute sa largeur, passe au-dessus de Sèvres, du bois de Vaucresson, de Rocquencourt, et il descend à Grignon. En même temps que lui, *l'Observatoire aérien* s'abaisse vers la terre et s'abat dans une prairie, à Plaisir. Les aéronautes dégonflaient leurs appareils quand un troisième ballon arrive de l'espace et dépose ses voyageurs, MM. Brissonnet et Védel, à deux pas de la ville de Hou-

dan. A onze heures du soir, les trois ballons et leurs aéronautes arrivaient à la gare Montparnasse.

Une autre course, faite à dessein, eut lieu le 25 octobre 1879, à Londres. Ce concours international avait été organisé par la *Society of Balloons of the Great-Britain* (Société des ballons de la Grande-Bretagne). Le ballon anglais *l'Éclipse*, du cube de 900 mètres, devait être dirigé par M. Wright et le ballon français *Académie d'aérostation météorologique n° 1*, de 1,200 mètres de capacité, devait être monté par M. Perron, président de cette société, W. de Fonvielle, vice-président, et le commodore Cheyne.

Le sacramentel « Lâchez tout ! » se fait entendre, les deux ballons quittent le sol glacé de *Crystal-Palace of Sydenham* et bondissent dans les airs.

Le ballon français jette du lest et monte... Il atteint bientôt l'épaisse couche de nuages qui pèse éternellement sur la froide Albion ; il la traverse et il monte dans l'espace resplendissant de lumière. Quinze cents mètres ! La dilatation s'opère, le ballon monte et glisse comme un météore dans l'azur des cieux. Deux mille mètres ! il monte toujours. Enfin, à 7,000 pieds, la marche ascensionnelle s'arrête et l'*Académie d'aérostation* prend son vol en ligne droite.

Bientôt le soleil, s'abaissant sur l'horizon, rappelle aux hardis voyageurs que l'heure s'avance et qu'il faut descendre. Les instruments de physique sont hissés dans un panier dans le cercle, et Perron saisit la corde de soupape...

Le gaz siffle en s'échappant, l'aérostat atteint les nuages sur lesquels, un peu auparavant, son ombre victorieuse courait. Il s'y enfonce et, de la lumière, il retombe dans le brouillard.

Quand la couche vaporeuse est traversée, les aéronautes poussent un cri : — La mer !

En effet, la mer immense apparaît aux voyageurs. De loin en loin, comme une aile de goéland, oscille une voile. Et le ballon descend toujours...

Sauvés ! une île se dessine. C'est un rocher aride, affreux ; mais qu'importe, c'est la terre ! Le ballon descend encore, le guide-rope traîne dans les flots et modère la force qui l'emporte. La nacelle atteint bientôt les vagues, mais la grève arrive et les voyaygeurs sautent sur le roc.

Il faut dégonfler, maintenant : à eux trois et avec beaucoup de peine, enfin, ils y parviennent. Le ballon, son filet, son cercle, sont réunis dans la nacelle et le tout porté sur le plus haut sommet de l'île.

Les voyageurs commençaient à trouver le temps long sur leur rocher que la marée montante envahissait peu à peu, quand des ouvriers et des pêcheurs, qui avaient assisté de la côte à la descente de l'aérostat, arrivèrent avec des barques, et ramenèrent voyageurs et matériel à Plymouth. Le lendemain, le tout était de retour à Crystal-Palace.

Le ballon français avait gagné la joute, l'aérostat anglais étant descendu sur la côte ; aussi, à leur retour en France, les voyageurs furent-ils assaillis par des pièces de vers aussi élogieuses que mal faites.

VI

ASCENSIONS PENDANT L'ORAGE ET PENDANT LA NEIGE.

Il arrive quelquefois — tant la météorologie est capricieuse — que le jour choisi de longue main pour date d'une ascension, après s'être levé splendide, se trouble dans le courant de l'après-midi, et qu'un orage imprévu vient fondre malencontreusement sur l'aérostat gonflé et contrarier son départ.

M. Mangin, l'un des plus ardents promoteurs de l'idée de la poste aérienne pendant le siège de Paris, semble avoir la spécialité des ascensions émouvantes. On pourrait croire qu'un pacte existe entre lui et la tempête, car la majorité de ses ascensions n'est qu'une suite de péripéties, d'aventures dramatiques.

Ainsi, le 18 septembre 1868, jour de la fête de Saint-Cloud, par un soleil splendide, M. Mangin procédait, sur la place d'Armes, au gonflement du magnifique ballon de 1,200 mètres cubes, *l'Union*, dont il était le constructeur. Il agissait comme lieutenant des aérostiers de la Société météorologique de France et voulait se montrer à la hauteur de la mission qu'il devait accomplir.

Vers trois heures de l'après-midi, le ciel s'obscurcit; l'atmosphère s'encombra d'épais nuages, et le tonnerre fit entendre ses grondements dans les profondeurs célestes.

L'orage approchait et il ne tarda pas à se déchaîner dans toute sa violence, juste au-dessus du ballon à moitié gonflé. Beaucoup de personnes, assistant aux délicates manœuvres du gonflement, se mirent spontanément sous les ordres de M. Mangin et tinrent les cordes de retenue, quoique n'ayant pour tout abri que les toiles du ballon que la rafale chassait au-dessus de leurs têtes.

« Après la pluie, le beau temps », dit avec raison le proverbe. Après quelques ondées bien senties, l'air se rasséréna, le vent emporta plus loin les nuages orageux, et le soleil reparut.

M. Mangin procéda à l'équipement de l'*Union*, à l'arrimage de la nacelle; l'ancre fut mise en veille, le tuyau de gonflement détaché et, quand l'astre radieux eut séché l'étoffe humectée, il donna le signal du départ.

L'énorme aérostat s'éleva du sein de la foule acclamant les aéronautes, au nombre de trois, qui la saluaient de leur balcon aérien.

Tout à coup un mouvement se produisit, et les spectateurs se précipitèrent vers le pont. L'*Union*, alors au-dessus de la Seine, descendait lentement, par l'action de l'humidité qui condensait le gaz.

La chute s'accentuait, s'accélérait toujours...

Un batelier décrochait déjà sa barque pour courir au secours des voyageurs, quand l'aéronaute vida un sac de lest et, aux acclamations de la foule, le ballon s'enleva, pour de bon, cette fois.

Il arriva à 400 mètres.

Alors se produisit un phénomène splendide, unique au monde. Il pleuvait encore sur Paris et un gigantesque arc-en-ciel se projetait, éclatant des sept couleurs du prisme, dans les cieux. L'*Union*, arrivant à 400 mètres, coupa en deux parties l'arc dont une moitié disparut et

le ballon se trouva entouré — d'un seul côté seulement — d'une auréole d'un écarlate tellement vif que les spectateurs crurent que l'aérostat venait de s'enflammer dans les airs.

Les voyageurs aériens, pour qui ce phénomène n'existait pas, ne comprenaient rien à l'agitation de la foule, et ils n'apprirent l'apparition de ce beau phénomène que le lendemain.

L'*Union* parvint à une altitude de 2,300 mètres, à laquelle elle se maintint pendant toute la durée du voyage. Les aéronautes passèrent à cette hauteur au-dessus de Paris et, continuant leur marche vers le nord-est, ils allèrent atterrir, après deux heures de voyage, en pleine forêt de Chantilly, à Mello, près de Senlis, canton de Creil. Ils avaient franchi 60 kilomètres à vol d'oiseau.

En 1878, M. Mangin exécutait une nouvelle ascension à Alençon. On était au mois d'avril, mois des giboulées et des coups de vent. En une heure et demie, le ballon l'*Éclair* fut gonflé. Mangin sauta dans le panier et l'*Éclair*, avec la rapidité de son homonyme, bondit dans les airs.

A peine eut-il atteint 500 mètres que l'orage — un orage sérieux — éclata; les nuages crevèrent et le vent se mit à souffler avec furie.

Mais l'aéronaute n'avait pas attendu la pluie. Il avait vidé un sac de lest, traversé les nuages orageux avant leur résolution, et, pendant que le vent faisait rage au-dessous de lui, il planait à 1,800 mètres de hauteur.

Un quart d'heure plus tard, il regagnait la terre à Lonray, à 7 kilomètres d'Alençon. La descente s'opéra sans difficultés, au beau milieu d'un champ transformé en lac de boue par la pluie.

Dans leur première ascension, M. Camille Flammarion et le comte Xavier Branicki, conduits par Eugène Go-

dard, remarquèrent que leur aérostat fut attiré par un orage qu'ils atteignirent à Fontainebleau où ils descendirent. A cette occasion, M. Flammarion dit qu'ils auraient tenté de revenir à Paris avec l'orage, s'il leur fût resté assez de lest. « Ç'aurait été, ajoute le grand astronome, une expérience curieuse à tenter, sous tous les points de vue. Revenir dans la nacelle d'un aérostat porté sur l'aile de la foudre, n'y a-t-il pas en effet là de quoi tenter l'esprit aventureux de plus d'un aéronaute ? Il serait au moins curieux de savoir si l'éclair ne mettrait pas le feu au gaz du ballon, et si son passager ne serait pas foudroyé par la décharge électrique dans son panier ! »

Avis aux amateurs.

Si les ascensions pendant l'orage sont fort émouvantes, les ascensions de neige sont pour le moins assez curieuses.

En 1868, MM. Gaston et Albert Tissandier faisaient une ascension à l'usine à gaz de la Villette. La plus grande hauteur qu'ils purent atteindre fut de 700 mètres... Deux gros sacs de lest ont déjà été sacrifiés pour compenser le poids du manteau de neige qui s'appuie sur le dôme de l'*Union*. Bientôt la zone supérieure s'éclaircit faiblement. Encore un sac et ils dépasseront les nuages. Mais l'aéronaute a montré à ses passagers enthousiastes le danger qui les attend s'ils sacrifient ce sac. Le ballon, arrivé en plein soleil, va se débarrasser de sa lourde carapace de neige, se sécher, se dilater et se perdre dans le ciel bleu... Et à la descente, sous l'impression du froid des nuages, le gaz va se condenser et une chute mortelle s'en suivra.

Et, en disant cela, l'automédon aérien saisit la corde de soupape, ouvre celle-ci en grand, et l'aérostat s'abat dans la cour d'un château, à Chennevières-sur-Marne. Il est midi, le dîner est prêt, et le propriétaire du château

fait inviter les voyageurs, arrivant du ciel en droite ligne, à déjeuner.

Ceux-ci n'ont garde de refuser ; les paysans emplissent la nacelle de pierres et les aéronautes, libres de tout souci, font honneur au déjeuner que leur offre si gracieusement M. Rouzé.

A l'issue du repas, le ciel est rasséréné, le soleil brille, et M. Gaston Tissandier dit à leur aimable amphitryon :
— Tout à l'heure, nous vous avons donné le spectacle d'une descente; maintenant, nous allons vous donner celui d'une ascension !

La nacelle est débarrassée des pavés qui l'encombrent, les aéronautes reprennent leurs places; M. Mangin se délivre de son pesant guide-rope : « Lâchez tout ! » Les voilà partis. Ils montent: 1,000 mètres, 1,500, 2,000, 3,000 mètres. La dilatation se fait sentir et ils atteignent 4,500 mètres. Mais l'heure s'avance, l'aéronaute ouvre la soupape toute grande, et le ballon tombe dans un champ fraîchement labouré. Les aéronautes sont couverts de boue. C'est le réveil après un beau rêve !

Le 2 décembre 1880, M. Sauzay part à quatre heures et demie du jardin Besselièvre. En quatre secondes il atteint 300 mètres et, emporté par un rapide courant, en dix minutes, il traverse tout Paris. Un peu de lest dehors, le baromètre descend, et accuse 900, 1,000, 1,500 mètres; les nuages sont traversés et le *Satellite* vogue à 2,700 mètres de hauteur. Emporté avec la vitesse d'un train express, 80 kilomètres à l'heure, en 50 minutes le ballon arrive au-dessus de Provins, et l'aéronaute descend sur le toit d'une ferme. A ses cris, on accourt et on le sort de la nacelle, *raide comme une barre*, dit-il. A 1,690 mètres, le thermomètre était descendu à 9° au-dessous de zéro, et le givre avait tellement fait raccourcir les cordages que

l'appendice n'était plus qu'à 50 centimètres de la tête de l'aéronaute.

Quelle belle science que la météorologie, et cependant combien, malgré son intérêt et son utilité, elle est encore peu étudiée et peu connue!

VII

QUELQUES ASCENSIONS CURIEUSES.

Nous extrayons, parmi les récits de voyages aériens exécutés depuis quelques années, deux ou trois récits d'ascensions réellement mémorables. Voici ce que raconte à ce sujet un ancien aéronaute de foire, M. Mirepoix :

Je me suis élevé de la Ferté-Macé, le 7 septembre, à six heures quarante minutes environ du soir, avec seulement 400 à 500 mètres de gaz, quoique mon ballon en pût contenir 650; je n'avais que cinq sacs de lest dont un n'était qu'à moitié plein. Je montai à 1,800 mètres, où la dilatation emplit entièrement mon ballon.

La Ferté-Macé a disparu, la nuit arrive : je me décide à voyager une bonne partie de la nuit; la condensation me rapproche de terre, j'entends le sourd grondement du vent, mon baromètre indique 1,000 à 1,200 mètres, les villes se montrent à moi par leurs mille feux; je crois avoir reconnu les sinuosités de la Seine, passé sur Rouen et vu les feux du Havre. La terre se montre, ce qui

me fait un sensible plaisir : car je puis mieux lire mes hauteurs; je dispose à dix heures le guide-rope qui pend de toute sa longueur, je visite la corde d'ancre, je mets tout en ordre dans la nacelle; la condensation me rapproche encore de terre, le guide-rope vient frôler sur le sol, ce qui produit une trépidation énergique. Je marche ainsi depuis dix heures du soir jusqu'à une heure du matin, le poids du guide-rope m'abaissant ou m'élevant selon qu'il traîne ou qu'il pend ; je démolis pas mal de cheminées, et dans beaucoup d'endroits les habitants ne me voient pas, mais entendent le fracas causé par la corde tombant sur les toits.

A minuit, le vent n'est plus intense, ma course est très lente.

Tout à coup, le guide-rope a dû s'enrouler à quelque branche, je me sens arrêté sans trop de secousse ; je suis au-dessus d'un petit bosquet d'arbres ; retenu captif, je contemple un instant ce spectacle ; puis, tirant sur le guide-rope, je viens appuyer la nacelle sur la cime des arbres, le vent étant très faible, car le ballon n'est pas incliné du tout. Je décroche le guide-rope, je coupe une branche d'arbre, j'embarque le guide-rope et je repars. La force ascensionnelle est très faible. J'ai des terrains découverts en avant; je laisse filer à peu près 10 mètres de guide-rope, je renverse quatre ou cinq tas de gerbes; non loin, je vois quelques habitations, puis de grands arbres ; je jette l'ancre sans avoir ouvert la soupape, je m'arrête, l'ancre a mordu dans des fils de fer servant à des barrages.

Après avoir voyagé pendant six heures et demie, je suis retenu captif à six mètres du sol. Le ballon se dresse majestueusement, sans être incliné ni secoué, car il n'y a pas du tout de vent ; je descends par la corde d'ancre, je vérifie l'amarre, qui est solide, je l'attache plus solide-

ment encore et je prends terre un moment. Je vais frapper à la porte d'une maison : on refuse de me recevoir. on ne veut pas m'entendre, on me prend pour un rôdeur de nuit ; les habitants ne voulaient pas croire que je venais d'arriver en ballon. Je vais frapper de porte en porte, j'essuie partout.des refus ; à la fin, je fais tellement de tapage que les paysans s'avancent avec de bons gourdins, croyant avoir affaire à une bande de voleurs ; il faut parlementer pendant quelques minutes pour les décider à aller vers mon ballon. Quand ils reconnaissent leur erreur, ils se confondent en excuses, et cherchent à me faire oublier le mauvais accueil qu'ils m'ont fait.

Cette petite scène nocturne se passe à Crocquoison, commune d'Hencourt, département de la Somme. Comme j'ai très faim, je me fais faire une omelette, nous buvons un verre de cidre, je me fais préparer un lit après avoir fait, à trois heures du matin, une seconde visite à mon véhicule aérien dont j'ai attaché l'appendice et qui est solidement amarré ; je vais dormir, recommandant que l'on m'éveille au jour, ou plus tôt, s'il survient du vent.

Je me lève à six heures du matin et, après m'être assuré que tout va bien, je déjeune ; j'attends jusqu'à sept heures pour que le soleil vienne dilater un peu le gaz et augmenter la force ascensionnelle. Je fais le pesage ; je prends deux sacs de lest, deux gerbes d'avoine, je pars à sept heures et demie ; un rayon de soleil que je désirais était venu ; malgré cela, je n'ai pas la force de prendre tout le guide-rope : j'en coupe 10 mètres que j'embarque, et je m'élève ; le vent souffle du sud-ouest ; je peux donc voguer encore sans trop redouter la mer ; je suis bientôt à 1,200 mètres : des cumulus étant à 800 mètres, je vois l'auréole du ballon.

J'ai environ 30 kilogrammes et l'ancre en sus ; je me

rassure et laisse faire l'ascension : j'arrive à 5,000 mètres, je les dépasse, je perds la terre de vue ; il fait froid et il tombe une petite pluie ; j'essaye de parler fort, ma voix est tout à fait rauque. Bientôt je descends rapidement, j'éprouve un bien-être immense, je revois la terre, je suis à 3,000 mètres ; ma vitesse se ralentit, mais je descends toujours ; le terrain est beau en avant, je ne vois pas la mer ; je laisse opérer ma descente, j'arrive près du sol, je jette un peu de lest pour ralentir ma chute, la nacelle vient franchir une haie que je couche. Je jette un peu de lest ; n'ayant pas assez de force ascensionnelle pour me relever, je suis obligé d'épuiser tout mon lest, même la bâche de pliage ; je me relève après avoir traîné sur un champ de betteraves, je quitte la terre de nouveau, je ne sais pas où je suis : j'ai crié à des personnes qui ne m'entendent sans doute pas, je ne puis savoir en quel endroit j'ai pris terre ; mais, en me relevant, je reconnais une ville fortifiée, laquelle, d'après ma direction, doit bien être Aire ou Saint-Omer.

Quelques rayons de soleil viennent de nouveau dilater le gaz, je monte toujours, je dépasse les nuages à travers lesquels je vois la terre par intervalles, je suis à dix heures et demie à 5,000 mètres de hauteur ; je n'ai pas de lest, et je me suis élevé avec une étonnante rapidité. Il fait une chaleur étouffante, j'éprouve un malaise effrayant, je bâille et j'éprouve une lassitude très grande, j'ai envie de dormir ; je regarde le baromètre qui indique 5,600 mètres. Tout à coup, à travers les nuages que le soleil dissipe, je regarde avec effroi au loin, je crois voir la mer : je braque ma lorgnette, je suis presque verticalement à 1,000 mètres du bord de l'eau ; je me pends à la soupape et je dégonfle mon ballon de plus de la moitié ; ma descente commence lentement d'abord, puis elle devient terrible, la nacelle est ballottée dans tous les sens ; je dénoue

la corde de l'appendice, ce qui permet au ballon de former parachute ; je dénoue la corde d'ancre en laissant l'ancre sur le bord de la nacelle, je me déshabille entièrement, je mets mon argent dans un sac de lest que je noue, avec tous les instruments et ma montre. Je regarde sur le bord de la nacelle, je suis à 500 mètres de l'eau, à 2,000 mètres de hauteur. Tous ces mouvements sont exécutés fiévreusement. J'attends tout nu le dénouement fatal, ce coup va m'engloutir. Je suis à 1,200 mètres, passé cette altitude, je ne regarde plus mon baromètre ; j'ai commencé ma descente à onze heures vingt-cinq minutes ; je me tiens au bord de la nacelle, les objets grossissent affreusement à ma vue. Tout à coup, à 300 mètres de terre, le paysage tourne à mes yeux et je vois effectivement qu'au lieu de tomber dans l'eau, qui est à 200 mètres en avant, je vais tomber sur le sol, avec une vitesse effroyable : je lance l'ancre, mes habits, le sac de lest précieux, et j'empoigne le cercle sur lequel je grimpe ; puis je m'aplatis sur le sol avec un choc énorme. Le poids de l'ancre et de la nacelle m'a sauvé ; mon corps vient battre violemment sur les bords de la nacelle et mes deux coudes sont meurtris par le choc, je n'ai pas d'autre blessure.

On accourt de tous côtés ; tout le monde a été témoin de ma chute. On m'apporte les effets qu'on a retrouvés, ma chemise, mon pantalon, mes bottines ; je n'ai perdu que le gilet et la casquette. J'ai perdu un porte-monnaie avec un louis, la somme principale était dans le sac de lest, et elle a été retrouvée.

Il n'y a pas eu un mètre de traînage, le ballon était tellement dégonflé qu'il s'est aplati sur la terre : je suis tombé au milieu d'un champ de pommes de terre ; l'ancre a failli emporter la toiture d'une maisonnette ; nous procédons au dégonflement du ballon, on le charge sur une

voiture et on le porte directement à la gare de Nieuport.

A peu près vers la même époque, aux États-Unis, avait lieu un voyage aérostatique, non moins émouvant par ses péripéties. Il fut exécuté par M. Harknen et le professeur King, qui s'élevèrent de Chicago.

Le ballon, qui cubait 3,000 mètres, partit le 13 octobre, un peu avant le coucher du soleil, de la place même qui avait servi à la fatale ascension de Donaldson et de son infortuné compagnon ; mais, au lieu de se diriger vers le lac, il prit la direction du sud-ouest.

Le vent l'entraîna ainsi pendant une partie de la nuit, jusqu'à ce qu'il fût parvenu au-dessus d'une petite ville que les voyageurs aériens crurent reconnaître pour Pearia, à cause de la disposition de son éclairage. Ils avaient parcouru 300 kilomètres dans la direction sud-ouest. A partir de ce moment, le vent changea et le navire aérien fut entraîné assez rapidement vers le nord-ouest.

Au lever du soleil, les voyageurs reconnurent plusieurs villes du Wisconsin ; mais, vers dix heures du matin, il survint une pluie torrentielle au-dessus de laquelle ils résolurent de passer, ce qu'ils ne purent faire qu'en s'élevant à plus de 3,000 mètres.

En redescendant de cette hauteur, il leur fut impossible de reconnaître le pays au-dessus duquel ils naviguaient, quoiqu'ils vissent bien qu'ils filaient du côté du nord.

Comme ils se croyaient sur les bords du Mississipi supérieur, et qu'ils n'avaient plus que deux sacs de lest, ils se décidèrent à effectuer leur descente. Malheureusement, ils n'avaient pas fait attention que l'immense forêt au-dessus de laquelle ils passaient poussait dans des marécages ; et, en sortant de leur nacelle, ils se trouvèrent environnés d'eau de toute part.

Ils parvinrent à découvrir une cabane de bûcheron où ils passèrent la nuit du 14 au 15. Le 15, ils retournèrent au ballon et perdirent leur temps à construire un radeau auquel ils mirent un drapeau et qu'ils abandonnèrent au fil de l'eau, espérant qu'on l'apercevrait de quelque endroit habité, et que l'on viendrait à leur secours.

Reconnaissant l'inutilité de leurs efforts, ils résolurent de tâcher de quitter cet endroit funeste, et ils marchèrent pendant toute la journée du 16 en descendant le fleuve inconnu qu'ils prenaient pour le Mississipi et qui était la rivière Flambeau. Le 17, exténués de fatigue, ils arrivèrent sur les bords d'un lac qui leur barrait le chemin. Ils résolurent de construire un radeau à l'aide duquel ils gagneraient tant bien que mal le déversoir par où le fleuve quitte le lac. Mais, quoiqu'ils parvinssent à traverser cette immense pièce d'eau, ils ne purent découvrir cette embouchure; heureusement, ils entendirent le son de la clochette d'une vache, qui leur apprit qu'ils étaient parvenus dans un pays civilisé.

Le 18 au soir, ils rencontraient deux trappeurs qui leur firent traverser la rivière et, à quatre heures du soir, cinq jours après leur départ de Chicago, ils arrivaient dans l'auberge de la station Flambeau.

Leur première pensée fut de revenir sur leurs pas pour sauver leur ballon. Mais, quoiqu'ils eussent pris avec eux dix hommes, il leur fut impossible de le charger sur une barque, même après l'avoir coupé en deux morceaux. Ils se décidèrent donc à le laisser dans ces bois jusqu'à l'époque où la gelée permettrait de l'aller chercher en traîneau. Ils revinrent à Chicago, où on les croyait morts, le 22 octobre, après avoir accompli l'ascension la plus accidentée et la plus longue qui ait été exécutée jusqu'à ce jour.

Deux ans plus tard, en 1883, eut lieu la seconde tra-

versée de la Manche, de France en Angleterre, par le colonel Burnaby, qui, parti de Douvres, atterrit, après six heures de voyage dans les hautes régions atmosphériques, non loin de Dieppe. Depuis Blanchard, en 1785, ce voyage n'avait pas été renouvelé, c'est-à-dire depuis près de cent ans.

Peu après, M. Claude de Crespigny voulut tenter aussi la traversée de la Manche dans le ballon *le Colonel*. Le lâcher eut lieu un samedi à Madon, comté de Sussex, par un vent de nord-ouest assez violent. En s'enlevant, l'aérostat fit un mouvement trop précipité, pendant lequel M. de Crespigny perdit l'équilibre, tomba sur le sol et se cassa la jambe. Le ballon, délesté du poids d'un voyageur, s'éleva avec une grande rapidité, n'emportant que Simmons, son domestique.

Parti à une heure, il arrivait avant deux heures en vue de Calais et passait au-dessus d'Arras vers trois heures et demie.

M. Simmons ne savait où il était; se voyant près d'une ville importante, il voulut descendre et ouvrit la soupape.

Toutefois, la violence du vent aidant, la descente s'effectua avec un peu trop de vitesse; l'aéronaute, arrivé au-dessus de la Petite-Place, était à peine à 100 mètres de terre, et le ballon se dirigeait droit sur le beffroi...

Comprenant l'imminence du danger, M. Simmons ferma la soupape et remonta quelque peu, pour redescendre après avoir dépassé la porte Saint-Michel. En cet endroit, il jeta l'ancre qui ne mordit pas; le ballon, penché par le vent, traîna la nacelle à travers les champs de blé et de betteraves, à partir de Saint-Sauveur jusqu'à Tilloy-les-Mofflaines. Là, un gardeur de bestiaux se suspendit à l'ancre et, aidé de quelques personnes qui étaient accourues, parvint à faire atterrir la nacelle.

La nacelle s'abattit bien, ce qui permit à M. Simmons de mettre pied à terre avec facilité; mais, pendant le laps de temps qu'il a été traîné, un obstacle contre lequel il alla se heurter lui fit des contusions au bras et à la hanche.

M. Simmons était très ému et tout transi de froid. Pendant sa longue traversée, une pluie glaciale n'avait cessé de tomber sur le voyageur, qui dut faire appel à toute son énergie pour conserver la présence d'esprit si nécessaire dans sa périlleuse situation.

Une troisième tentative de traversée de la Manche se termina encore par une catastrophe.

Le capitaine Templer, le colonel Gardner et M. Powell, député de Malmesbury, partaient de Bath, le 10 décembre, à midi, dans l'aérostat *le Saladin*, de 1,200 mètres cubes, construit en soie de Lyon jaune et rose; le filet était également en soie. Le *Saladin* avait coûté 25,000 francs à M. Powell, il pesait 166 kil. 500, et emportait, en plus des voyageurs et des instruments, 225 kilogrammes de lest. M. Powell avait même fait construire un gazomètre spécial pour le gonfler au gaz hydrogène.

L'expédition avait été organisée sous les auspices de la Société météorologique de la Grande-Bretagne, qui désirait faire des observations météorologiques.

A 1,200 mètres, les voyageurs rencontrèrent des nuages de neige, la température était à 2° au-dessous de zéro; à 1,400 mètres, le temps devient très clair, l'aérostat est poussé par un courant N. 1/2 O. A 2,000 mètres, une bande de cirrus est aperçue; ils redescendirent à 900 mètres, ils constatèrent qu'ils marchaient à raison de 45 kilomètres à l'heure; après avoir traversé le Somerset à Exeter, ils continuèrent leur course jusque près de Eype, à environ un mille à l'est de Bridport (Dorsetshire), à un demi-mille de la mer. Entendant alors

le mugissement des vagues, ils tentèrent d'atterrir, il était environ cinq heures; la soupape fut ouverte en grand par le capitaine Templer, qui conduisait l'aérostat, le ballon descendit avec une grande rapidité et frappa le sol avec violence. M. Gardner et le capitaine Templer furent jetés hors de la nacelle : le premier eut la jambe fracturée et le dernier fut fortement contusionné ; la corde de la soupape qu'il tenait entre les mains se rompit et M. Powell, resté seul dans la nacelle, remonta comme une flèche, emporté par le *Saladin* dans la direction du S. 1/4 E.

Le seul témoin de l'accident fut un constructeur de canots à Eype, M. David Dorsay, qui dit avoir vu le ballon passer par-dessus la montagne, venir tomber près du champ où il gardait ses vaches. La nacelle heurta fortement le sol, de laquelle deux messieurs roulèrent par terre; puis le ballon s'éleva comme un ouragan, emportant dans sa nacelle une autre personne qui se tenait debout sans chapeau, et comme la nuit arrivait, le ballon disparut très vite au-dessus des nuages.

Un mois après, on crut trouver dans la sierra del Pedrosa, située en Galice (Espagne), au milieu de montagnes incultes et fort peu habitées, le corps de M. Powell et le ballon qui le portait, mais cette croyance ne reposait sur rien, et M. Powell est à jamais disparu.

Pour varier ce lugubre tableau, racontons une *ascension imprévue*, qui eut lieu vers le mois de janvier 1883, à la Villette. Nous copions ici ce que nous publiâmes à cette époque, dans un grand journal politique, au sujet de cette fugue inattendue.

Un singulier incident, tel qu'il n'y en a que peu d'exemples dans l'histoire de l'aérostation, s'est produit hier matin, à l'usine à gaz de la Villette.

Les aérostiers militaires de l'école de Meudon, sous la direction de MM. Duté-Poitevin et Krebs, venaient de procéder au gonflement d'un magnifique ballon en soie, de 8,500 mètres cubes, dans lequel MM. de Dion, Rembielenski, du Hauvel d'Audréville, conduits par M. Duté-Poitevin, devaient prendre place pour exécuter un voyage aérien de longue durée.

Le gonflement terminé, la nacelle munie de ses ancres, grappins, guides-ropes, de tous ses agrès; des instruments de physique et de météorologie, approvisionnée de vivres pour un long voyage et dans laquelle les voyageurs avaient déposé jusqu'à leurs pardessus, fut arrimée garnie de son lest, et le ballon se redressa.

Pour plus de sûreté, pendant les derniers préparatifs de départ, il fut amarré, par trente-six cordes de pattes d'oie fixées aux mailles du filet, à de solides piquets fichés en terre.

Quelques minutes avant que les voyageurs prissent place dans leur confortable vagon d'osier, les soldats manœuvriers s'étant retirés en dehors du cercle des piquets, un sinistre craquement se fit entendre. Sous l'effort de traction exercé par le ballon poussé par la brise sur les cordes de pattes d'oie, celles-ci, construites en coton tressé, venaient de se rompre, et l'aérostat délivré s'élevait doucement.

Sur le moment, la surprise et la stupeur furent générales; une partie du public crut à un départ simulé, tandis que les personnes plus rapprochées virent la nacelle vide de ses occupants.

Aucune corde n'ayant été laissée *traînante* pour ramener le ballon à terre en cas d'accident au départ, sitôt que la nacelle fut à 2 mètres du sol, il devint impossible de la rattraper.

Toute cette scène avait duré à peine quelques secondes ; sitôt qu'il eut rompu ses amarres, l'aérostat s'éleva en s'inclinant vers l'est-nord-est et se perdit en quelques minutes dans la couche nuageuse qui est restée abaissée sur Paris, comme un couvercle vaporeux, pendant toute la journée.

Le ballon fut retrouvé, le lendemain, à Saint-Vrain en Brie, à 20 kilomètres de Paris. Mais ce ne fut pas un bon point pour les aérostiers militaires.

Le dimanche suivant, l'*Horizon* s'enleva enfin sans encombre et put accomplir un voyage de 1,000 kilomètres environ. Il descendit dans un ravin à Aarau, en Suisse, et il fallut une escouade de soixante hommes pour le retirer du mauvais pas où il se trouvait engagé !

VIII

LE MARTYROLOGE AÉROSTATIQUE

A l'heure actuelle, la question aérostatique est réellement à l'ordre du jour et, chaque année, le nombre des ascensions et des voyageurs s'accroît dans une notable proportion. La plupart des voyages s'opèrent sans difficultés et sans accidents ; mais, malheureusement, il faut que l'homme paye de temps en temps le tribut funèbre des progrès qu'il fait dans la connaissance de l'air. Ces victimes de l'amour de la science composent le long martyrologe aérostatique.

Un assez grand nombre d'accidents, causés le plus souvent par des imprudences, ont coûté la vie à des aéronautes qui n'avaient d'autre but à leurs exercices périlleux que de gagner leur pain quotidien : fin d'autant plus lamentable. Dans beaucoup de cas aussi, les exigences insensées d'une foule stupide, ayant pour complice l'amour-propre excessif de l'expérimentateur lui-même, ont causé de plus ou moins terribles catastrophes.

C'est ainsi qu'en 1845 l'aéronaute français Arban exécutait à Trieste une des plus périlleuses ascensions qu'on eût jamais vues. C'était le 8 septembre; un accident arrivé aux tuyaux à gaz retardant le gonflement de l'aérostat, la foule, après avoir usé largement de l'ironie et de l'injure, devient furieuse et, rompant les barrières, va faire un mauvais parti à l'aéronaute.

Sous cette menace, celui-ci essaye de fixer la nacelle à l'aérostat à demi gonflé, qui refuse d'enlever ce faible poids; Arban abandonne donc la nacelle, se cramponne au cercle qui entoure l'orifice de l'appareil et, assis sur une corde mal assujettie, sans ancre, sans guide-rope, sans rien que cette corde peu sûre, il s'élève dans les airs en saluant de la main cette foule qui, toujours inconséquente, répond à ses saluts par des acclamations enthousiastes. Mais un courant supérieur saisit le frêle équipage, dont le pilote est incapable de guider soit l'ascension, soit la descente, et le pousse vers l'Adriatique! On le suit longtemps avec des lunettes; on fait mieux cependant : car on lance des barques à sa poursuite, tandis que la foule qui beuglait tout à l'heure après lui, muette de stupeur, présente la plus étrange collection de figures contrites de gens pris d'un tardif remords. La femme d'Arban passe la nuit entière à l'extrémité de la jetée, l'œil fixé sur l'horizon brumeux dans lequel le ballon a disparu...

Cependant, après avoir plané au-dessus des vagues pendant deux heures, Arban, toujours cramponné à sa corde, était tombé à la mer ; jusqu'à onze heures, ballotté de vague en vague à la suite de l'aérostat, qu'un reste de gaz force d'obéir à l'action du vent, l'aéronaute épuisé, à demi asphyxié, n'a plus à songer qu'à la mort, lorsqu'une barque surgit des ténèbres à peu de distance ; elle est montée par deux braves pêcheurs triestins, le père et le fils, qui n'ont pas cessé de le suivre depuis qu'on l'a vu prendre la direction de la mer. Arban est sauvé, pour cette fois. Mais, quelques années après, à Barcelone, un courant aérien l'ayant, en pareille circonstance, poussé vers la Méditerranée, on ne le revit plus jamais.

C'est encore l'impatience inconsidérée de la foule qui fut cause du naufrage mémorable de l'aéronaute Duruof et de sa femme dans la mer du Nord.

L'ascension eut lieu le 31 août 1874, à Calais, par un vent violent soufflant dans la direction de la mer. Quelques personnes sensées cherchent à empêcher une expérience si périlleuse ; mais la foule proteste, elle veut son spectacle, et le *Tricolore* s'élance dans les airs, emportant avec l'aéronaute sa jeune femme, qui n'a pas voulu le quitter, de peur de ne point le revoir. Comme il était prévu, l'aérostat se dirige immédiatement vers la mer, au-dessus de laquelle, et à une faible hauteur de sa surface, il passe toute la nuit.

A l'aube, Duruof aperçoit quelques navires ; il veut rapprocher son appareil de la surface, afin de rendre les secours possibles ; mais la nacelle plonge au milieu des flots tumultueux, car le vent est toujours de la partie, et non seulement le *Tricolore* court vingt fois le risque imminent d'être englouti, mais aussi la chaloupe que de braves marins écossais ont envoyée à son secours.

Enfin, après une lutte longue et terrible, sauveteurs et naufragés sont hors de danger, à bord du caboteur auquel appartenait la chaloupe, conduite d'ailleurs par le capitaine lui-même, aidé de son second.

Au mois de juillet 1879, l'aéronaute Petit préparait sa quatrième ascension au Mans, à l'occasion de l'exposition qui s'y tenait. Son ballon *l'Exposition*, de belle apparence, mais très fragile, était gonflé et le petit ballon *l'Annexe*, du cube de 170 mètres, dans la nacelle duquel son fils devait prendre place, était dressé sur ses amarres. Petit délia le manchon de l'aérostat de son fils, puis, sans songer à faire la même opération à l'appendice du sien, il sauta dans sa nacelle où était déjà sa femme.

Les aéronautes, pleins de sécurité, saluent la foule. Les deux ballons, réunis ensemble par une longue corde, arrivent à 600 mètres.

Tout à coup, un bruit strident de soie qu'on arrache se fait entendre; par suite de la diminution de pression de l'air, le gros ballon s'est fendu du haut en bas.

— Va seul maintenant, crie Petit à son fils, en lâchant la corde qui le retient ; puis, étreignant sa femme entre ses bras, il murmure :

— Nous sommes perdus !

Le ballon a fait un moment parachute; mais, pris dans les mailles du filet, il tourbillonne. La chute se précipite, vertigineuse, effroyable ; le vent souffle aux oreilles de l'aéronaute et de sa femme...

La nacelle a touché; elle se broie sur un mur qu'elle démolit. Les spectateurs de cette horrible chute accourent: on ramasse M. Petit qui a deux os du bassin brisés et qui, malgré les douleurs cruelles qu'il ressent, demande :

— Mon fils... Armand... ma femme ?...

Par un miracle, M^me Petit était saine et sauve; le jeune Petit, âgé de treize ans, sitôt qu'il avait vu la chute de ses parents, était descendu aux portes de la ville. Il accourut pour recevoir le dernier soupir de son père.

Le 31 octobre, un second accident mettait Paris en émoi.

A la fête de Courbevoie, M. Gratien procédait au gonflement de sa montgolfière de 2,500 mètres, *la Vidouvillaise*. Au dernier moment, et sur les instances réitérées d'un pauvre saltimbanque nommé Navarre, la nacelle fut supprimée et remplacée par un trapèze sur lequel le gymnasiarque se proposait de faire ses tours ordinaires d'acrobatie.

Le signal est donné; la montgolfière s'élève. Suspendu d'une main au trapèze, Navarre envoie des baisers à la foule qui l'applaudit, puis il se cramponne des deux mains à la barre de fer et s'abandonne à la force aveugle qui l'emporte à 600 mètres.

Bientôt vaincu par la fatigue, il sent ses mains se détacher peu à peu, il raidit une dernière fois ses muscles, puis, à bout de forces, il lâche...

Un cri d'horreur s'échappe de la foule à la vue du gymnasiarque, horizontal dans l'espace, et qui tombe, tandis que la montgolfière s'enfuit dans l'infini.

Le corps du malheureux Navarre fut ramassé broyé dans un terrain de l'avenue du Roule. Quant à la montgolfière, elle tomba un quart d'heure après sur une maison de la place Saint-Michel, à Paris.

A peu près à la même époque, à Melbourne en Australie, L'Estrange faisait une ascension en présence de milliers de spectateurs avec le ballon *Aurora*. Le départ s'effectua sans accident et le ballon s'éleva rapidement à deux milles de hauteur; mais, à cette altitude, il s'affaissa

subitement, le gaz s'échappant par une fissure de côté. Heureusement, l'étoffe fit parachute, et, au lieu de descendre comme une pierre, l'aérostat se mit à décrire des zigzags qui diminuèrent l'effrayante rapidité de la descente, si bien que le ballon vint donner contre un arbre dans le domaine du gouverneur, ce qui amortit encore la chute et permit à L'Estrange de toucher terre à demi évanoui, mais vivant.

Il serait difficile de peindre l'émotion des spectateurs à la vue de cette masse tombant d'une semblable hauteur. Les femmes jetaient les hauts cris; quelques-unes perdirent connaissance; d'autres furent prises d'attaques de nerfs, et d'autres, tombant à genoux, priaient pour le malheureux qui semblait voué à une mort certaine. Les hommes se précipitèrent par centaines vers le domaine du gouverneur, où ils croyaient trouver un cadavre meurtri et défiguré, et où, à leur grand étonnement, ils aperçurent L'Estrange debout, courbaturé, mais intact. On ne pouvait y croire. Le ballon était vieux et L'Estrange y avait fait le matin quelques reprises; mais la cause directe de l'accident est l'inexpérience de l'aéronaute, qui négligea les précautions nécessaires. L'Estrange fut meurtri et endolori, et eut le bras droit foulé; mais il parlait déjà de recommencer son ascension, s'il pouvait réparer l'*Aurora* ou la remplacer par un autre ballon.

Le 14 juillet 1882, une double ascension avait lieu à Paris à la place Wagram, où devaient se faire les essais de téléphonie aérienne, à l'aide de deux ballons à peu près du même cubage de 600 à 700 mètres; le premier, avec M. Dartois accompagné de M. Normand, partait à quatre heures dix minutes et venait tomber, à six heures, à Crespy-en-Valois.

Le deuxième, le *Montgolfier,* partait à quatre heures quinze minutes, monté par MM. Perron et Cottin, président et secrétaire de l'Académie d'aérostation météorologique. Ce ballon qui, par une faute grave, avait été mis dans un filet plus petit que son volume, fut au moment du départ précipité par un coup de vent sur une maison faisant l'angle du boulevard Pereire. M. Perron dut jeter alors deux sacs de lest pour franchir cet obstacle, ce qui fit monter le ballon d'un bond à 400 mètres; neuf minutes après, à 650 mètres. La dilatation du gaz ayant rempli complètement le ballon, celui-ci se trouva trop à l'étroit dans son filet et éclata. M. Cottin venait de prendre note que le thermomètre était à 28° et le vent S.-E. 1/4. S A ce moment, un bruit sec se fit entendre; en levant les yeux sur le ballon, ils aperçurent que celui-ci était crevé dans sa partie supérieure.

M Perron coupa immédiatement la corde de l'appendice, ce qui fit remonter la partie inférieure en forme de parachute et atténua la vitesse de la chute; puis il jeta les deux sacs de lest qui restaient. Le ballon faisait des oscillations d'une amplitude de 30 à 40°. MM. Perron et Cottin se crurent perdus, et, en lisant le petit opuscule que ce dernier a publié à cette occasion, on ressent comme lui les sensations étranges qui ont dû à ce moment suprême les agiter. Bien que la descente n'ait duré qu'une seconde et demie, leur vie entière se déroula à leur mémoire. Un choc formidable arrêta cette descente vertigineuse, et les aéronautes se trouvèrent suspendus à 3 mètres du sol, dans une petite cour de 10 mètres carrés au plus. Le ballon se trouvait de l'autre côté de la maison située passage Chevalier, n° 20, à Saint-Ouen; quelques minutes après, arrivaient les membres de l'académie d'aérostation météorologique, des amis, ainsi que le fils

de M. Cottin, qui, ayant assisté de Paris à la chute du ballon, croyaient retrouver des cadavres. Ils trouvèrent les deux aéronautes en parfaite santé.

Le 2 janvier 1882, le martyrologe aérostatique s'augmentait encore d'une victime : Félix Mayet, aéronaute français.

Il avait organisé, le 28 janvier 1881, à Madrid, une ascension qui devait avoir lieu dans les jardins du Buen-Retiro. Le gonflement, favorisé par une brise, s'effectua rapidement ; aussi, à quatre heures, la montgolfière fut-elle prête à partir. Le professeur Angel Yuste prit place dans la nacelle et l'aérostat, délivré de ses amarres, s'élevait lentement, aux applaudissements d'une foule considérable et enthousiaste, qui saluait de vivats l'intrépide Mayet qui se livrait à ses exercices de trapèze au-dessous de la nacelle.

Sept minutes après, la montgolfière redescendait au-dessus de la rue de la Madeleine ; cette rue étant très étroite, les aéronautes allaient certainement faire une chute terrible ; mais Mayet, qui avait compris le danger, sauta sur la toiture de la maison portant le n° 3, dès que le ballon en fut à portée ; et une fois là, s'arc-boutant contre la gouttière, il poussa l'aérostat vers le milieu de la rue ; mais la gouttière, trop faible pour supporter le corps d'un homme, se rompit, et Mayet fut précipité sur la chaussée !..

Un grand nombre de personnes étaient accourues à la descente, parmi lesquelles le frère de Mayet et un nommé Arvelini ; ce fut ce dernier qui reçut dans ses bras le corps de Mayet ; le choc fut si violent qu'Arvelini, bien que doué d'une force herculéenne, en fut renversé.

On s'empressa de relever le blessé dont le sang s'échappait à flots par les oreilles et les narines, et on le trans-

porta à l'hôpital. Les docteurs Carceles, Sabater et Rodriguez, qui lui prodiguèrent leurs soins, constatèrent la rupture des vaisseaux, ce qui détermina une hémorragie interne et une congestion cérébrale, et, malgré toutes les ressources de la science, à six heures il expirait, après avoir repris connaissance quelques instants.

D'autres fois, au lieu de finir tragiquement, l'ascension a un tout autre dénouement et, au lieu d'aller se briser sur le sol, les aéronautes vont se perdre en mer.

Cependant, à tous les points de vue, cette terminaison de voyage est moins dangereuse qu'un traînage en pleine tempête.

Quand la ville où s'opère l'ascension est située à peu de distance des côtes et que l'aéronaute prévoit qu'il sera entraîné en mer, le cône-ancre fait partie du matériel.

Le *cône-ancre*, inventé par le célèbre aéronaute anglais Green, est un simple sac conique en forte toile, dont l'ouverture est en haut. Ce sac est rattaché au ballon par une longue corde. Quand l'aéronaute veut s'arrêter en mer, il lance son sac, qui s'emplit d'eau. Par son poids et sa résistance prodigieuse sur les vagues, le cône-ancre maintient l'aérostat absolument immobile et captif. L'aéronaute veut-il remonter : au moyen d'une seconde corde attachée à la pointe inférieure du sac, il vide celui-ci de l'eau qu'il contient et il repart. Comme on le voit, c'est aussi simple qu'ingénieux, et, si tous les ballons du siège eussent été pourvus de cet appareil d'une incontestable utilité, nous n'aurions pas eu à déplorer la mort de Prince et de Lacaze, ces héroïques victimes du dévouement à la patrie.

Le 9 août 1880, le ballon n° 3 de l'Académie d'aérostation se gonfle à Cherbourg. A trois heures, le sacramentel « Lâchez tout ! » retentit. Les deux aéronautes

Gauthier et Perron saluent la foule, qui les applaudit. Ils ne sont bientôt plus qu'un point, perdu bien loin dans l'immensité, au-dessus de l'océan.

Les navires à vapeur, forçant de pression, sortent de la rade et courent au-devant de l'aérostat, qui semble s'abaisser. Dans leur nacelle, Perron et Gauthier sont tranquilles; et, pendant que Gauthier surveille le ballon, le président dessine et fait ses observations. Là-bas, à l'horizon, comme une légère vapeur, une terre se dessine. Est-ce l'Angleterre? Non, c'est l'île de Wight Pourtant ils en sont à 160 kilomètres!

Le ballon s'abaisse, le lest s'épuise, il faut songer à la descente. Les courageux pionniers de l'air revêtent leurs appareils Gosselin, préparent le cône-ancre et se laissent aller... Ils descendent. A 800 mètres, un courant les reprend et les ramène vers les côtes de France. Ils passent comme une flèche au-dessus des remorqueurs envoyés à leur poursuite et ils viennent descendre sur le môle, où la foule enthousiaste les reçoit. Ils avaient parcouru, aller et retour, près de 40 kilomètres.

Deux mois plus tard, Duruof est encore recueilli en mer avec son passager, à l'issue d'une ascension exécutée à Calais. Le cône-ancre, frottant sur les vagues, retient le *Tricolore* captif jusqu'à l'arrivée des remorqueurs, qui le ramenèrent tout gonflé jusqu'au port.

IX

LA NAVIGATION AÉRIENNE.

Se diriger à son gré à travers les immenses plaines de l'air est un rêve que l'homme a toujours tenté de réaliser : souvenons-nous de Dédale, d'Icare, de la mythologie païenne, et de Simon le magicien, des premiers siècles du christianisme.

Avant que les ballons ne fussent inventés, bien des projets de navigation aérienne furent proposés et mis en avant ; nous citerons, parmi ces essais informes encore, le bateau volant de Barthélemy Lourenço, Portugais (1400) ; le vaisseau de Lana, la tentative de Gusman l'*Ovoador* en 1550, la voiture volante du chanoine Desforges d'Étampes, les ailes du marquis de Bacqueville et l'appareil du serrurier Besnier.

Lorsque les montgolfières furent inventées, on pensa immédiatement à utiliser les courants aériens pour se transporter d'un endroit à un autre ; lorsque le ballon à gaz fut créé, on y songea également ; mais il fallait pouvoir monter et descendre à volonté et aussi souvent qu'on le désirerait.

C'était facile avec la montgolfière, en forçant ou en diminuant le feu du fourneau ; mais, avec le ballon, il fallait sans cesse perdre du lest ou du gaz pour chercher les altitudes voulues. Un savant, qu'on a eu le tort d'ou-

blier, Meusnier, imagina, pour supprimer ces pertes, de comprimer de l'air dans un petit ballonnet placé à l'intérieur de l'aérostat à gaz.

A la première expérience, voici ce qui se produisit :

Le ballon, de forme elliptique, partit du parc de Saint-Cloud monté par les frères Robert, ses constructeurs, et le duc de Chartres (plus tard Philippe-Égalité). Lorsqu'on voulut utiliser le ballonnet intérieur, les cordes qui le retenaient se brisèrent et l'appareil vint clore hermétiquement, dans sa chute, l'appendice inférieur de l'aérostat que la dilatation gonflait de plus en plus. Il était impossible aux voyageurs de se débarrasser du malencontreux engin; l'aérostat était à 4,000 mètres de hauteur et l'étoffe menaçait de faire explosion, quand le duc de Chartres sauva la situation en crevant l'enveloppe avec la hampe d'un des drapeaux qui ornaient la nacelle. Le dénouement tragique qu'avait failli avoir l'expérience empêcha qu'on la recommençât jamais; aussi ne fut-on pas fixé sur la valeur pratique et réelle de l'invention de Meusnier.

Lorsque les ballons permirent à l'homme de s'élever sans danger dans les nues, une multitude de projets enthousiastes surgirent du cerveau des inventeurs à cette époque. Devons-nous parler des innombrables ballons à voiles, à rames, à palettes, de Gerli-Miollan et Janinet, Guyton de Morveau, Lunardi, etc.?

Lorsque Montgolfier découvrit le principe de l'aérostation, Blanchard s'occupait déjà du vol aérien et il avait construit une machine munie d'ailes au moyen de laquelle il s'élevait le long d'un poteau. Un contrepoids de 20 livres l'aidait à se hisser; c'était donc un effort utile de 68 kilogrammes au moins qu'il produisait, mais c'était encore insuffisant. En effet, Blanchard ne put jamais se débarrasser de son contrepoids, et, en désespoir de cause,

abandonnant le *plus lourd* que l'air pour le *plus léger*, il fit un ballon à rames qui ne fonctionna jamais, malgré ce qu'il en avait promis.

De 1815 à 1848, nous ne trouvons que quelques propositions isolées de direction aérienne ; il semble que, découragés par la difficulté du problème, les chercheurs se reposent : avant le gigantesque projet de Pétin, aucun fait marquant ne vient interrompre cette sorte d'interrègne aéronautique. Parlerons-nous des projets plus que vagues des Deghen, Leturr, de Lennox, Le Berrier, etc. ?

Le système de navigation aérienne de Pétin, qui fut longtemps exposé aux Champs-Élysées, se composait de quatre aérostats sphériques soutenant une immense plate-forme, servant de navire et munie de plans inclinés, d'hélices, de roues, etc. Cet énorme engin n'ayant jamais pu être essayé en plein air, on ne put jamais connaître la véritable valeur de l'invention de Pétin.

Avec l'année 1852 nous arrivons à la magnifique expérience de M. Giffard, qui constitue la plus sérieuse tentative de direction des ballons que l'on ait jamais faite jusqu'à aujourd'hui.

Comme la plupart des aéronautes célèbres, M. Henri Giffard est né à Paris ; il a fait ses études au collège Bourbon.

Attaché en qualité de dessinateur aux bureaux des chemins de fer de Saint-Germain et de Versailles, il aimait, quand son travail était fini, à monter sur les machines. Le sifflet d'alarme était sa musique, et il se plaisait à sentir le rude contact du vent sur un train marchant à grande vitesse.

C'est quand il fut blasé de cette sensation qu'il sentit l'ambition de se mesurer avec les enfants d'Éole, dans le domaine dont la nature semble leur avoir donné l'empire exclusif.

Vaisseau volant de Lana (d'après une estampe du temps).

On peut dire que c'est le premier inventeur de système de direction aérienne qui ait compris la difficulté du problème qu'il attaquait, et qui ait appliqué scientifiquement, dans ses appareils, tous les principes de la physique et de la haute mécanique avec lesquels ses études l'avaient familiarisé.

Il comprit que la fantaisie doit être sévèrement bannie des constructions aériennes : que la forme de chaque agrès, le poids de l'enveloppe et sa résistance doivent être calculés aussi rigoureusement que s'il s'agissait d'une tôle destinée à la construction d'une chaudière de locomotive.

Avant d'exécuter ses expériences, M. Giffard, en véritable ingénieur, commença par se familiariser avec le milieu aérien et n'exécuta pas moins de dix ascensions à l'Hippodrome, les premières avec Eugène Godard. Quelquefois il partait seul, au grand déplaisir des praticiens, qui lui jouèrent plus d'un tour. Un jour, voulant ouvrir la soupape, il s'aperçoit que les clapets ont été cloués. Heureusement le vent était faible, et aucun accident n'eut lieu quand le ballon, épuisé par les fuites, arriva à terre.

C'est le 24 septembre 1852, sous les yeux d'un public nombreux, que M. Henri Giffard s'enleva avec un ballon à vapeur qui avait 42 mètres de longueur, 12 mètres de diamètre et 2,500 mètres cubes de capacité. La machine, avec son eau et son coke, pesait en outre 200 kilogrammes. Elle avait une force de trois chevaux et faisait mouvoir, avec une vitesse de 110 tours par minute, une hélice à trois palettes de 3 mètres de diamètre.

Comme l'inventeur trouvait l'expérience trop dangereuse pour risquer la vie d'un autre, il tenait à être seul, circonstance qui lui permettait d'emporter 250 kilogr. de coke et d'eau. Quel magnifique spectacle ! Un homme

assis, avec un calme imperturbable, lutte contre un vent si violent, qu'un steamer aurait fui devant le temps. L'hélice tourne en produisant un son grave, les toiles de l'aérostat se gonflent sous l'effort. Les cordes d'équateur s'inclinent, et l'aérostat vire de bord, chaque fois que l'aéronaute fait mouvoir son gouvernail !

La démonstration de l'existence du fameux point d'appui a été obtenue d'une façon éclatante, au prix de grands périls affrontés avec une témérité inconcevable, si l'on ne connaissait la puissance de l'enthousiasme qu'inspire la science à ses véritables adeptes.

Mais M. Giffard n'étant pas revenu à son point de départ, l'expérience est considérée comme nulle.

Les corps savants ne s'en inquiètent point. Aussi quand, dix-huit années plus tard, il s'agit de diriger les ballons, dans un pressant danger public, l'ingénieur chargé de cette tâche si importante demande inutilement à une chiourme aérienne ce que la machine à vapeur de M. Henri Giffard aurait donné à la patrie.

Cette ascension mémorable se termina à Trappes, où M. Giffard, pressé par l'obscurité, se vit obligé d'atterrir.

En 1855, M. Giffard recommença sa mémorable expérience, avec un ballon encore plus allongé et de 3,200 mètres cubes de capacité. Il eut alors la satisfaction de voir au départ, qui eut lieu de l'usine à gaz de Courcelles, le ballon tenir tête au courant d'air, la machine étant chauffée à toute pression.

Ces belles tentatives redonnèrent un élan à la question délaissée depuis si longtemps, et c'est alors que surgirent de nouveaux systèmes de navigation aérienne : le ballon de cuivre de Dupuis-Delcourt, de Samson, de Comte, de Van Hecke, de Jullien, de Hecke, etc., etc.

Avant de parler des autres tentatives de direction aé-

rienne, disons quelques mots du grand ballon captif à vapeur de 1878, qui fut une des merveilles de l'Exposition universelle.

Ce fut au mois de mai 1878 que la population parisienne apprit qu'un nouveau ballon captif, plus gros que tous ses devanciers, occupait la cour du Carrousel.

Hélicoptère *Ponton-d'Amécourt*.

La taille de ce géant était, il est vrai, raisonnable. Il avait 36 mètres de diamètre et 108 de tour. L'épaisseur de son enveloppe, formée de six couches superposées d'étoffe et de caoutchouc, était de 7 millimètres et le développement des lignes de couture était de 200 kilomètres.

Le câble servant à l'ascension et à la descente avait 600 mètres de longueur et s'enroulait sur un treuil du poids de 45,000 kilogrammes, mis en mouvement par deux machines à vapeur de 150 chevaux de force.

Dès que l'opération du gonflement, qui avait duré deux jours et trois nuits, fut terminée et que le captif eut reçu ses 25,000 francs de gaz; aussitôt que les expériences sur la solidité du matériel furent achevées, la foule envahit la gracieuse nacelle du captif, et celui-ci commença la série de ses fructueuses ascensions.

M. Henri Giffard, son constructeur, dirigea pendant les premiers jours la marche du globe aérostatique; puis il remit à un simple ingénieur, M. Corot, le soin de la conduite des machines, afin de pouvoir se reposer de ses longs travaux en regardant sa boule monstrueuse monter et descendre sans interruption.

M. Giffard avait combiné seul tous les appareils qui couvraient la cour du Carrousel. Il avait tracé les fuseaux du ballon, les mailles du filet, le gabarit de la soupape. Lui seul avait donné les plans du treuil, des machines, de la nacelle et de l'appareil fournissant 1,000 mètres cubes d'hydrogène pur à l'heure. Tout avait été prévu, calculé à l'avance, avec une sûreté et une précision merveilleuses.

Le captif de 1878 était le troisième construit par M. Giffard. Le premier, celui de 1867, cubait 5,000 mètres et montait à 300 mètres en emportant douze voyageurs. Celui de Londres (1869) était d'une capacité de 11,500 mètres et la longueur de son câble était de 600 mètres. Trente passagers prenaient place, à chaque ascension, dans sa nacelle. Enfin celui de 1878, le chef-d'œuvre de l'ingénieur, pouvait monter à 650 mètres en emportant cinquante personnes.

Retournons à l'année 1863 et à l'autolocomotion aérienne.

Deux personnes, MM. de Ponton d'Amécourt et de La Landelle ayant construit de petits appareils se composant d'une hélice mue par un simple ressort, prouvèrent que, pour rendre la navigation aérienne possible, il fallait radicalement rejeter les ballons offrant une trop grande prise au vent et utiliser l'hélice comme moyen méca-

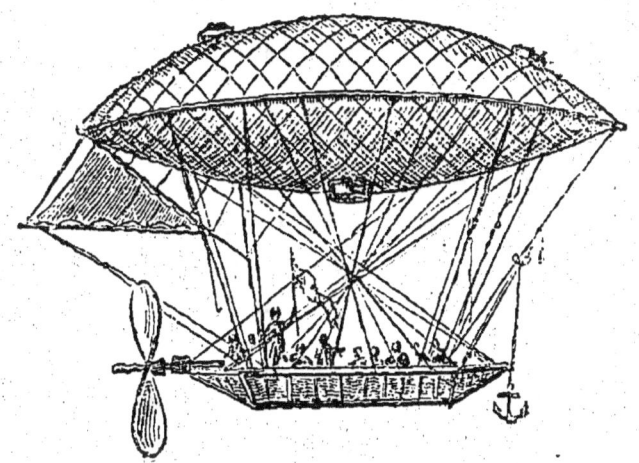

Ballon dirigeable de M. Dupuy-de-Lôme.

nique d'ascension. Ils s'adjoignirent M. Nadar, et chacun se rappelle le bruit que fit à ce moment le fameux manifeste du *plus lourd que l'air*.

Depuis cette année, qui restera justement célèbre dans les fastes de la navigation aérienne, plusieurs projets de ballons dirigeables ont été encore proposés ; parmi les plus importants, nous citerons : le ballon allongé de M. Dupuy-de-Lôme, ingénieur de la marine, essayé à Alfort en 1874 ; le ballon de M. Ardisson, le nageur aérien Cayrol et l'aérostat électrique de M. Tissandier.

On sait que, dans la navigation fluviale et maritime,

la propulsion par roues à palettes est préférable à la propulsion par l'hélice ; car la vitesse obtenue avec les roues est plus grande, à égalité de force motrice, que celle qu'on obtient avec l'hélice. De plus, un bon tiers de la force donnée à celle-ci est perdue par l'inertie de l'eau, sa résistance au mouvement, en un mot, ce que l'on appelle le *recul*.

Un ancien officier de marine, amateur d'aérostation M. Annibal Ardisson, vient d'inventer un nouveau propulseur qui, applicable à la navigation atmosphérique, serait de beaucoup préférable à l'hélice comme moyen de progression.

Voici en quoi consiste l'invention de M. Ardisson :

C'est une roue à pales formées de larges surfaces, de fortes toiles tendues sur des sortes de cadres rectangulaires. Ces palettes, très légères, sont fixées d'une part sur l'arbre de couche, d'autre part et pour éviter la dislocation du système, sur un cercle en fer léger.

Cette roue est entourée d'un tambour également en toile tendue sur des cercles résistants, et ce tambour, mobile sur son axe, laisse une ouverture en forme d'angle obtus de 135 degrés environ d'ouverture ; cette ouverture, ne prenant que les 3/8 d'air libre, donne le courant d'air le plus puissant à la force ou à la poussée, laissant les 5/8 d'opposition nuls.

C'est donc la force de réaction qui est mise à profit dans ce système, la roue, tournant avec une grande rapidité dans son tambour, chasse l'air, et, par ce moyen, l'appareil est *repoussé* du côté opposé à l'ouverture du tambour.

Dans des expériences faites sur la force de propulsion de cette roue et de l'hélice, on a reconnu qu'avec la même force motrice la roue Ardisson était supérieure à

celle-ci et que, faisant moins de tours à la minute que l'hélice, sa progression était de beaucoup plus rapide.

Les roues à pales de M. Ardisson sont mues, soit à force d'homme, soit par les machines à vapeur Dutemple, que l'inventeur préconise tout particulièrement à cause de leur faible poids par cheval-vapeur. A ce propos, il cite les machines Herreshoff, qui ne pèsent, dit-il, que 6 kilogrammes par force de cheval.

Le ballon dont se sert M. Ardisson est le ballon sphérique ordinaire. Les deux roues et tout le mécanisme sont fixés sur les côtés de la nacelle.

Plusieurs expériences, qui ont semblé donner raison à ce moyen de propulsion, ont été faites avec un petit modèle à Paris. Mais, malgré tout, nous croyons fermement qu'il est aussi difficile de diriger un ballon rond que de canoter dans un baquet.

On a également fait du bruit à propos du ballon dirigeable de M. Debayeux. Cependant l'idée n'est pas plus neuve que toutes les idées de direction des ballons proposées jusqu'ici.

L'aérostat de M. Debayeux a la forme d'un cylindre, terminé par une demi-sphère à chacune de ses extrémités. Un filet, entourant cet énorme boudin, soutient deux montants de fer, en forme d'échelle, aux échelons de laquelle est suspendue la nacelle.

Dans cette nacelle se trouve un générateur de vapeur, relié par un long tube au mécanisme moteur placé à l'avant du ballon et dans son axe.

Cette machine à vapeur sert à faire tourner une sorte de moulinet qui, — d'après l'inventeur, — sert à déranger le vent, à faire vide devant le ballon et à provoquer son avancement dans l'atmosphère.

Le système de M. Debayeux est basé sur la raréfaction

de l'air dans l'air. La raréfaction du moulinet mis à l'avant du ballon atteint à peine un cinquième d'atmosphère, et cependant, avec une telle raréfaction, la vitesse de l'appareil Debayeux serait tellement rapide que le boulet de canon de Jules Verne deviendrait presque une réalité. Puisque nous savons qu'un ouragan qui fait 36 mètres à la seconde, ou 129 kilom. 600 mètres à l'heure, n'a que 0,017 d'atmosphère, ainsi le plus violent des ouragans connus, celui qui renverse les édifices, qui fait 45 mètres à la seconde et 162 kilomètres à l'heure, est une machine soufflante à 27/100 d'atmosphère de pression.

Quand on souffle dans une sarbacane, le souffle est dix fois plus puissant que le plus impétueux des ouragans; l'ouragan est plus vaste, voilà tout; mais un aérostat ou une mouche n'en reçoit que proportionnellement à sa section.

L'expérience apprend que le moulinet agit de trois manières à la fois :

1° En produisant un vide partiel devant le ballon.

2° En aspirant l'air ou le vent, le moulinet projette cet air aspiré du centre à la circonférence, de sorte que le ballon est soustrait à la pression du vent.

3° L'air lancé dans le rayonnement forme bientôt une espèce de chemise à l'aérostat, enveloppe capable de former une barrière assez puissante contre les vents obliques.

La vitesse n'est donc plus qu'une question de moulinet.

Mais l'inventeur est loin d'avoir la prétention de voguer à grande vitesse, dès les premières expériences.

Il veut s'élever d'abord par un temps relativement calme, étudier la force de ses engins, et discerner ainsi ce qui ne serait que hardiesse de ce qui serait folie.

Pour descendre, deux moulinets, placés sous le ballon,

permettent de conserver tout le gaz et de se maintenir à la même hauteur, ou à une altitude régulière.

Pour arrêter, un moulinet à l'arrière servira de frein.

Pour gouverner, deux petits moulinets seront placés en X, un de chaque côté, le même principe de raréfaction appliqué à toutes les manœuvres.

Tous ces moulinets sont mus par le même moteur, indépendants les uns des autres, ainsi que leur vitesse.

Et voilà à quelles aberrations en arrivent des gens imbus de faux principes mécaniques et qui prennent constamment leurs rêves pour des réalités !

Le *Boudin volant* fut construit aux frais d'une société financière, mais l'affaire tomba dans l'eau à un certain moment ; le ballon ne fut même pas essayé, et aujourd'hui, l'inventeur est plus misérable que jamais.

Le « nageur aérien » de M. Cayrol-Castagnat est aussi étrange que le ballon dirigeable de M. Debayeux. Sous le ballon ovale *l'Avenir*, muni intérieurement de perches pour plus de solidité, et pour soutenir le gouvernail, est attaché l'aéronaute. Suspendu par la ceinture, ses mouvements sont donc libres. Aussi, armé d'ailes gigantesques, il en frappe l'air et avance « comme le poisson dans l'eau ».

Quoique le ballon *l'Avenir* soit construit et gréé, son inventeur ne s'est pas encore confié à la solidité de sa ceinture, et il cherche toujours une personne de bonne volonté pour jouer le rôle légèrement dangereux du « nageur aérien ».

Avis aux amateurs de natation aérienne.

Tout le monde a vu également, à l'Exposition d'électricité de 1881, le ballon électrique de M. Tissandier. Croyant la vapeur peu pratique pour la navigation aérienne, le savant chimiste a adopté la pile électrique au

bichromate de potasse et un moteur Siemens comme appareil moteur de son aérostat.

Ce petit modèle fonctionnant assez bien sous la poussée de son hélice, MM. Tissandier construisirent à leurs frais un aérostat en forme d'œuf, de 1,000 mètres cubes de capacité, mû par une hélice à deux ailes, laquelle était actionnée par une pile au bichromate de potasse de vingt-huit éléments et une machine dynamo-électrique de Siemens. Ils firent trois ascensions avec leur appareil; mais ils ne purent arriver à se diriger complètement, leur moteur étant encore trop faible. Ils n'en ont pas moins le mérite d'avoir réellement construit le premier ballon électrique.

Sans nous arrêter aux projets plus ou moins fantaisistes de Groof, l'homme volant, de Brisson, de Mangin, d'Ardisson, et mille inconnus, arrivons à l'expérience du 9 août.

« Le 9 août dernier, un ballon partait des ateliers d'aérostation de Meudon, monté par deux officiers français. Le temps était calme; le ballon, de forme elliptique, était muni d'un moteur électrique, d'une hélice et d'un gouvernail. La disposition spéciale de cet appareil directeur doit naturellement, pour un motif que tout le monde admettra, être tenue secrète. Tout ce que l'on peut dire, c'est que le ballon est en taffetas gommé très résistant et recouvert d'un filet qui supporte la nacelle et l'appareil propulseur. Celui-ci est composé d'une série d'accumulateurs perfectionnés, qui fournissent à un moteur assez de fluide électrique pour produire sur une hélice une force de dix chevaux. Ce ballon s'est élevé à 50 mètres de hauteur environ; le capitaine Krebs manœuvrait le gouvernail, et le capitaine Renard maintenait la permanence de la hauteur. Une fois l'hélice animée d'un mou-

vement de rotation, l'aérostat se dirigea, comme nous l'avons dit, vers l'ermitage de Villebon; il convient d'ajouter que ce point avait été désigné d'avance. La brise, à ce moment, soufflait de l'est avec une vitesse de 5 mètres par seconde, et le ballon a marché contre le vent. Arrivé au-dessus de l'ermitage de Villebon, l'officier qui tenait le gouvernail agita un drapeau : c'était le signal du retour. On était arrivé à l'endroit désigné, et il s'agissait de revenir au point de départ. On vit alors l'aérostat virer de bord, en décrivant majestueusement un demi-cercle de 300 mètres de rayon environ, et il se dirigea vers Meudon. Arrivé près de la pelouse où le départ avait eu lieu, le ballon s'abaissa graduellement, obliqua, fit machine en arrière, machine en avant, et, finalement, atterrit à l'endroit voulu.

« Le 9 août, dit en terminant M. Hervé-Mangon, est désormais une date mémorable, et la gloire de cette journée revient à deux officiers français dont l'armée doit être justement fière. »

A peine l'expérience du capitaine Renard était-elle signalée au monde savant, que de tous côtés surgissaient des inventeurs ayant également réussi. C'est ainsi que la *Gazette de Cologne* annonçait, dès le 30 août, qu'un certain Dr Woelfert venait de faire, à Kiel, deux expériences consécutives, et couronnées de succès, avec un ballon dirigeable de son invention. La feuille allemande ajoutait : « Ce ballon, comme celui du capitaine Renard, a la forme d'un cigare; il cube 500 mètres et peut porter une charge de 350 à 800 kilogrammes, selon qu'il est gonflé à l'aide de gaz à éclairage ou à l'aide de gaz hydrogène pur. Dans chacun des deux voyages qu'il a faits, et dont l'un a duré deux heures et demie, le docteur Woelfert est parvenu à naviguer contre le vent. L'inventeur a

commandé un moteur de la force de cinq chevaux à l'usine Schwarz-Kopff, à Berlin. M. Woelfert est en pourparlers avec le chef de l'amirauté, pour obtenir la création d'ateliers d'aérostation à Kiel. »

Nous nous trouvons donc maintenant en face de quatre solutions distinctes de la navigation aérienne :

1. La direction des ballons au moyen de l'hélice, des roues à palettes, plans inclinés, mus par force de l'homme ou d'un moteur quelconque.

2. Le « plus lourd que l'air », ou la navigation aérienne au moyen de l'hélice, sans ballon.

3. La navigation au moyen des courants atmosphériques.

4. Le vol aérien au moyen d'ailes ou d'appareils quelconques.

Ainsi que nous l'avons vu, les courants atmosphériques doivent être d'abord éliminés ; leur inconstance et leur variabilité sont si grandes qu'il n'y a pas à faire de fond sur eux.

Pour la direction des ballons, il est évident que, tant qu'un aérostat ne sera pas absolument imperméable et solide comme un roc, il sera inutile d'essayer de vaincre le vent avec, sans l'écraser dans sa fragile enveloppe.

Quant au « plus lourd que l'air », il ne deviendra pratique que lorsqu'un moteur léger, puissant et n'usant ni eau ni charbon sera découvert. On s'est beaucoup occupé des propulseurs, non des moteurs, et c'est un tort. Sera-ce l'électricité qui nous donnera cette force rêvée ?... *That is the question!*

Résumons en peu de mots cette étude.

D'après la statistique des voyages aériens, le goût de la science aérostatique se répand chaque jour davantage dans les masses. Les émotions et les joies que ressentent ceux

qui se sont risqués une fois à mettre le pied dans une nacelle les payent grandement de leurs peines, et qui a fait une ascension attend avec impatience le moment d'en faire une seconde.

D'un autre côté, les observations faites au moyen de l'aérostat sont de jour en jour plus complètes: le ballon devient indispensable pour l'art militaire, pour l'étude de l'atmosphère et de la météorologie; d'ardents novateurs, de courageux chercheurs multiplient leurs travaux sur la question de la direction de ce même aérostat, et même avec un succès relatif.

Pour nous, la clef du grand problème de la navigation aérienne — qui ne tient qu'à un point pour être résolu : force motrice puissante et légère — est bien près d'être trouvée.

Mais ne soulevons pas le voile qui nous cache cet avenir resplendissant. Chaque chose vient à son heure, et espérons que le siècle qui s'intitule « le siècle de la vapeur et de l'électricité » pourra aussi s'appeler « le siècle de la navigation aérienne » !

Dans l'aérostat qui passe, saluons le flambeau de la science et du progrès, l'aurore de l'ère de la conquête du ciel !

MES ASCENSIONS

I

MA PREMIÈRE ASCENSION. — MONTMORILLON.

Personne ne peut se figurer, j'en suis certain, quelles peuvent être les difficultés à vaincre, les obstacles à surmonter, l'énergie infatigable qu'il faut dépenser pour mener à bonne fin l'ascension d'un ballon libre. Voici, à ce sujet, le récit circonstancié de ma première ascension, qui détruira les idées fausses que tout le monde conserve sur la profession délicate et fatigante d'aéronaute.

Le 10 juillet de l'année 1881, je recevais, sans que rien eût pu me le faire prévoir, la dépêche suivante, qui ne fut pas sans me causer un grand trouble et une légitime émotion :

« Paris, de Montmorillon, 9 h. 30 soir.
« Pouvez-vous fournir pour 14 juillet ballon 300 mètres et exécuter ascension ? Si oui, répondez immédiatement. = Municipalité. »

Je n'étais pas aéronaute de profession. Seulement, membre d'une Société d'aérostation, j'avais prêté mon aide dans plusieurs ascensions.

J'avais donc la pratique des manœuvres, mais seulement à terre ; pour celles du voyage aérien, j'étais en-

tièrement novice. Cependant je désirais depuis longtemps faire « mes premières armes ». L'occasion se présentait: fallait-il la laisser échapper, au risque de n'en pas trouver d'autre?

Ainsi, on m'offrait de partir! Aussi, sans réfléchir, et n'écoutant que mon caractère aventureux, je résolus d'accepter et d'essayer de me tirer à mon honneur de cette aventure providentielle.

Je n'avais pas de ballon; mais je connaissais des aéronautes qui, sans doute, consentiraient à me céder un de leurs aérostats.

Je répondis donc par télégramme :

« Aurons ballon, faites préparatifs, envoyez renseignements préalables par lettre. »

Ainsi engagé, je me dirigeai aussitôt vers le siège social de la Société d'aérostation pour demander un aérostat et un aide : car je pensai que je ne pouvais exécuter l'ascension seul sans une extrême témérité.

Je savais que la Société possédait sept aérostats de différentes capacités; malheureusement, lorsque j'arrivai, quatre ballons étaient déjà expédiés pour différentes villes qui en avaient fait la demande, et les trois derniers, étalés sur le parquet, étaient prêts également à être emballés.

« Tous les ballons sont pris, me dit le chef du matériel; vous courez grand risque de ne pas en trouver un seul dans Paris, pas plus que vous ne trouverez un aéronaute ou une personne ayant une certaine habitude de l'aérostation pour vous accompagner.

— Quant à l'aéronaute, s'il le faut, je m'en passerai, me dis-je mentalement; pour le ballon, c'est autre chose. »

Je courus alors chez M. Dargaud, un des plus hardis aéronautes du siège de Paris, et je lui adressai ma requête.

Il hocha la tête d'un air qui ne m'annonçait rien de bon :

« Aujourd'hui, me répondit-il, vous avez bien peu de chances de trouver à Paris un aéronaute et un ballon. Toutes les villes de France ont demandé, pour après-demain, le spectacle d'un ballon monté, et il ne reste plus personne de disponible ici. Peut-être comptiez-vous sur mon aérostat; mais je pars moi-même après-demain matin pour La Rochelle, ma ville natale, où j'exécute ma trois-centième ascension.

— Que faire, alors ? murmurai-je.

— Télégraphiez immédiatement et demandez à la municipalité de bien vouloir remettre au surlendemain dimanche l'ascension promise. Avant tout, quelles sont les conditions dans lesquelles doit s'opérer cette ascension ? Quelle est la force de l'usine à gaz ?

— Elle a deux gazomètres de 400 mètres cubes chacun.

— Le diamètre du tube de prise ?

— Six centimètres : on peut établir des branchements.

— La longueur de la canalisation ?

— Vingt mètres. La place où l'on devra gonfler est un rectangle dont le grand côté a 40 mètres. Cette place est bordée par des maisons de deux étages en moyenne.

— Et la force du gaz ?

— Énorme. Le gaz sera produit par le charbon Cardiff, qui donne une force ascensionnelle de 700 grammes par mètre cube.

— Les conditions sont on ne peut plus favorables, et il faut en profiter. Ah ! que n'êtes-vous venu plus tôt, tout s'arrangeait au mieux !

— Il n'y a qu'une chose à faire, dis-je; si la municipalité accepte la remise au surlendemain, je partirai avec vous à La Rochelle, et nous reviendrons avec l'aérostat à Montmorillon.

— Si elle accepte,... » murmura l'aéronaute.

Je courus donc au télégraphe, et je lançai ma dépêche. Je reçus la réponse suivante :

« Paris, de Montmorillon.

«Remise impossible, affiches placardées, gazomètres pleins. Attendons réponse immédiate. »

Je courus en toute hâte chez mon ami Dargaud.

« Que vous disais-je? s'écria-t-il après avoir pris connaissance de la dépêche. C'est bien là ce que je craignais.

— Que dois-je répondre?

— Répondez que vous allez faire tout ce qu'il est humainement possible pour avoir un aérostat;... mais il est bien à craindre que vous ne réussissiez pas. En attendant, que faites-vous aujourd'hui? êtes-vous libre?

— Comme l'air, répondis-je, me forçant pour plaisanter.

— Eh bien, venez. »

Une heure après, nous étions dans la grande coupole de la Corderie centrale, où avait été tressé, l'année précédente, le gigantesque filet du ballon captif de M. Giffard.

Le ballon de M. Dargaud..., du cube de 300 mètres, était étalé sur le sol. On le plia par côtes, on le roula, et il fut enveloppé soigneusement dans sa bâche protectrice.

La soupape, ses clapets, ses ressorts, sa corde, avaient été démontés, le chevalet et ses caoutchoucs mis à part.

On plaça l'étoffe du ballon dans la nacelle, et par-dessus on emmagasina les tubes adducteurs en toile gommée, les

sacs à lest en treillis, les manches en fer-blanc, les ligatures, les gardes, le guide-rope roulé, etc.

Nous développâmes ensuite le filet ; chaque maille fut examinée, sa solidité éprouvée ; quelques-unes cédèrent, on les remplaça, et le filet fut enroulé sur le cercle dans la nacelle.

Cela fait, on lia les cordes de suspension ensemble ; M. Dargaud prit son ancre, sa corde, le panier à pigeons, et, le travail étant achevé, nous nous préparâmes à jouer « la fille de l'air ».

A ce moment, un nouveau personnage, qui venait de pénétrer dans la coupole, vint nous serrer la main. C'était un aéronaute de profession, un certain Maquelin, qui venait chercher le filet de l'un de ses ballons déposé à la Corderie.

« Attendez-moi un instant, nous dit-il, nous reviendrons ensemble. »

Quand il eut trouvé ce qu'il cherchait, nous prîmes de compagnie la route du retour.

Pendant tout le trajet, les deux aéronautes ne cessèrent de discuter, et, plongé dans d'amères réflexions, c'était à peine si je les entendais.

Enfin, quand M. Maquelin nous quitta, M. Dargaud se tourna d'un air joyeux vers moi, et il me dit :

« Soyez satisfait, heureux mortel, vous allez avoir un ballon pour votre ascension de Montmorillon !

— Comment ?...

— M. Maquelin... a un ballon de 530 mètres libre, et il le loue 100 francs. Prenez-le !

— Et le restant du matériel ?

— Vous viendrez chercher seulement des tuyaux et des sacs à la Corderie. Quant à une nacelle, à une ancre et aux autres appareils, obtenez du président de la Société d'aérostation d'en emprunter. »

Je hochai la tête d'un air peu confiant.

« C'est le seul moyen pour vous d'arriver, conclut mon ami.

— Mais les aides? Devrai-je gonfler l'aérostat seul et partir seul?

— Ne craignez rien; je vous ai vu à la besogne, et j'espère que vous vous en tirerez à votre honneur. »

Il me fit beaucoup de recommandations. Cette causerie nous retint plusieurs heures.

Le lendemain, — je n'avais plus qu'une seule journée devant moi, — je pris de bonne heure une voiture et je courus chez M. Maquelin.

Il était sorti. Malgré cela, et à force d'insister, j'obtins de voir l'aérostat qui, heureusement, était presque neuf. Autrement, qu'eussé-je fait, avec un matériel en mauvais état?

L'aéronaute rentra, et nous nous arrangeâmes. J'emportai le ballon.

Après l'avoir déposé en lieu sûr, je repartis à la Corderie, où je pris des sacs et des tuyaux. O déception! c'était à peine si j'avais la moitié de ce qu'il me fallait! mon ami Dargaud avait emporté presque tout à La Rochelle.

« J'irai les y chercher, » pensai-je.

Je volai à la Société d'aérostation. Il ne restait plus qu'une nacelle, — bien petite, malheureusement. J'allais m'en contenter, quand on me rappela que je n'avais pas l'autorisation de l'emporter.

Je courus chez le président demander cette autorisation. Je dus l'attendre une heure tout entière.

Enfin, à neuf heures et demie du soir, j'étais à la gare avec la nacelle, le ballon, une ancre et différents appareils scientifiques.

A cinq heures du matin, je descendais à La Rochelle.

Hélas ! je ne savais pas où logeait mon ami Dargaud... Personne n'était encore levé ; je dus attendre trois heures et faire deux fois le tour de la ville avant de le trouver.

Je lui expliquai mon embarras.

« Rien de plus simple, » me dit-il, en me remettant les tuyaux, les bâches et les sacs dont j'avais besoin.

Nous revînmes à la gare, lui me répétant ses sages conseils, et je repris le train.

A midi, j'étais à Montmorillon.

Je trouvai à la gare de cette ville le matériel, qui était arrivé avant moi. Je mis le tout en consigne et courus au plus proche hôtel, noir de fumée, gris de poussière, exténué de fatigue, ruisselant de sueur. Le thermomètre marquait 39 degrés à l'ombre.

Sans prendre le temps de me reposer, je changeai de costume, je dînai à la hâte et je courus à la préfecture. On pense si j'y fus bien reçu !

De la préfecture, où j'avais trouvé tous les organisateurs, et accompagné de celui qui était chargé principalement de l'ascension, je me rendis à l'usine à gaz, où je donnai les instructions nécessaires au directeur.

Après en avoir fini avec toutes les visites officielles, j'allai, toujours accompagné de l'organisateur, à la place où l'ascension devait s'exécuter. Deux conduites de gaz avaient été extraites du sol, et deux bâches recouvraient un tas de sable.

« Tout va bien, dis-je ; faites transporter le matériel qui est à la gare, ici, et couvrez-le des bâches. Faites également en sorte que demain, à six heures, les quatre hommes que vous m'avez promis se trouvent à cette place.

— Ce que vous me demandez sera fait, répondit l'organisateur en me saluant.

Je courus aussitôt à l'hôtel et me couchai immédiatement. Le lendemain matin, à quatre heures, j'étais debout.

Je courus à la place et je passai la revue de mon matériel. Je constatai avec satisfaction que tout était en bon état.

« *All right !* tout va bien, » murmurai-je.

Peu après, les quatre hommes apparurent. Je leur distribuai leur ouvrage. Deux s'occupèrent de remplir les sacs de lest de sable, pendant que deux autres étalaient la bâche sur le sol et le ballon sur la bâche.

J'engageai celui-ci dans son filet, j'attachai les mailles au cercle supérieur de la soupape, que l'on remonta, et j'enduisis les bords des clapets du cataplasme, c'est-à-dire du mélange de suif et de graine de lin destiné à établir l'étanchéité du joint.

Les tubes de toile furent mis bout à bout et liés ensemble sur les *manches*. A une extrémité, le tube était fixé sur les deux conduites de gaz réunies, et par l'autre il pénétrait dans l'appendice du ballon.

A peine était-ce terminé que le tuyau de toile se gonfla et que les premières bouffées de gaz entrèrent dans l'aérostat. Le gonflement commençait : il était huit heures du matin.

J'étais content de moi. Pour un débutant, je trouvais que je ne me tirais pas trop mal d'affaire. Il est vrai que les conseils de M. Dargaud m'aidaient puissamment.

Le tuyau débitait près de 100 mètres cubes de gaz à l'heure. Aussi, à midi, l'aérostat était presque plein, et j'ordonnai de fermer les vannes et d'enlever la pression.

Trente sacs de sable, pesant en moyenne 20 kilogrammes, étaient suspendus aux mailles du filet ; et, à mesure que le ballon se redressait et les soulevait, je les descendais d'une maille ou d'une demi-maille.

Je déjeunai sur la place, afin de pouvoir surveiller l'aérostat debout sur ses amarres. Les quatre hommes prenaient leur repas non loin de là.

Il faisait un temps splendide ; le ciel était d'un bleu intense. Parfois quelques nuages blanchâtres apparaissaient et disparaissaient avec rapidité, signe que le vent était fort, à une certaine hauteur. Cependant, à terre, le thermomètre marquait 35 degrés.

A une heure, la foule commença à envahir la place et à entourer le ballon. Une corde, soutenue par des pieux, l'empêchait d'en approcher à une certaine distance.

La chaleur devint excessive vers deux heures de l'après-midi, et le thermomètre atteignit jusqu'à 42 degrés. Je crus un moment qu'il me serait impossible de partir. Au lieu de 530 mètres cubes de gaz, mon ballon en contenait à peine 400, tant la dilatation était grande.

J'osais à peine toucher l'étoffe, elle me brûlait les doigts ; je craignais qu'elle ne vînt à se déchirer ou à éclater. Mes craintes étaient assez fondées, car, à ce moment, le ballon de mon ami Dargaud faisait explosion à La Rochelle.

Il y eut un moment où un nuage cacha le soleil ; le gaz se contracta, et j'en profitai pour en introduire une cinquantaine de mètres cubes dans l'aérostat.

A trois heures et demie, la place n'était plus qu'une mer houleuse de chapeaux et de figures rouges et ruisselantes. Des acclamations saluaient le départ des petits ballons-pilotes en papier que je lançais pour connaître la force et la direction du vent.

Après avoir procédé à mes dernières expériences météorologiques à terre, je résolus de préparer le départ. J'accrochai le cercle d'amarrage, et la nacelle, munie de son ancre et de sa corde, fut arrimée.

Les sacs étant sur les pattes d'oie, j'ordonnai de les

faire glisser jusqu'au cercle. Je montai sur la nacelle et me cramponnai à l'appendice inférieur, auquel était toujours accroché le tuyau de gonflement.

Les organisateurs de la fête étaient arrivés.

« Vous partez seul? » me dit l'un d'eux avec quelque surprise.

Je n'eus pas le temps de répondre; je détachai le tuyau, qui tomba à terre, je pris la corde de la soupape et je l'amarrai à un gabillot du cercle. Le ballon, entièrement gonflé, était superbe à voir.

Les sacs suspendus aux cordes furent placés dans le fond de la nacelle, et l'aérostat se dressa entièrement.

Je fixai aux cordes de suspension mes instruments météorologiques : mon baromètre anéroïde, mon thermomètre, mon hygromètre. J'attachai la banderole qui devait me servir de loch et le panier pour garer les instruments à la descente.

Tout était paré, j'étais prêt.

J'avais donné mes instructions à mes aides; je me baissai dans la nacelle et je comptai les sacs qui s'y trouvaient.

J'en jetai deux,... le ballon ne bougea pas;... je vidai un troisième à moitié, et aussitôt je sentis qu'il tendait à monter.

A la vue de ce départ simulé, la foule jeta des cris de joie.

Ces derniers instants sont pour moi assez confus; j'étais fort ému, ce qui était tout naturel, mais je n'avais pas peur.

J'éprouvais un sentiment délicieux.

Je repris bientôt mon sang-froid; je donnai un nombre incalculable de poignées de main, et criai à pleine voix :

« Lâchez tout !... »

Les aides ouvrirent les mains et l'ascension commença.

A ce moment, soit par suite de la direction du vent, soit que la force ascensionnelle ne fût pas suffisante, je m'élevai obliquement, et, en moins de temps que je n'en mets à le dire, la nacelle atteignit et heurta le campanile de l'hôtel de la préfecture, qui s'élevait à l'extrémité de la place.

Un cri immense s'échappa de la multitude.

Heureusement, je n'avais pas perdu ma présence d'esprit ; au moment où la nacelle heurta le campanile, je me baissai, et, pendant qu'elle raclait les ardoises, je lançai sans l'ouvrir mon demi-sac de lest.

Aussitôt le ballon, qui s'était incliné, se redressa et monta perpendiculairement, pendant que je saluais et que la foule s'agitait au-dessous de moi.

J'arrivai à 700 mètres ; je lançai quelques parachutes en papier et je déployai la banderole.

Montmorillon me paraissait une fourmilière, et je ressentais une sensation inexprimable, mais non désagréable, quand je réfléchissais que j'étais suspendu à un fil dans l'espace.

Bientôt la ville disparut à mes regards et je vis défiler les plaines et les sapinières du haut Poitou. De temps à autre apparaissait un marais dans lequel se reflétait le soleil. Un moment, ces flaques d'eau se multiplièrent : j'étais à Villefranche, et la Sèvre se déroulait jusqu'à l'horizon éclatant.

Je quittai ma jumelle et jetai un coup d'œil aux instruments. Le baromètre indiquait une hauteur de 800 mètres ; le thermomètre était à 29 degrés, et la boussole accusait une marche vers le sud-quart-sud-est.

Voulant me donner la jouissance d'une ascension à

grande hauteur, je vidai un demi-sac de sable et je remontai perpendiculairement.

A 1,200 mètres, je traversai un nuage de 200 mètres d'épaisseur et j'arrivai à 1,700 mètres. Là, je vis sous moi le dessus des nuages, surface neigeuse et boursouflée, d'un effet tel que j'aurais presque quitté la nacelle pour marcher dessus. L'ombre du ballon et de tous ses agrès s'y projetait en noir avec une auréole lumineuse, probablement produite par l'irradiation.

Il me restait un sac et demi de sable; il me devait suffire d'en conserver un entier. Je vidai le restant de l'autre sac. Peu après, le baromètre accusa 1,900 mètres, puis l'aiguille dépassa 2,000 et s'arrêta à 2,300 mètres.

A cette hauteur, le spectacle est sublime; tout ce qui a trait aux mouvements de la vie terrestre disparaît. Plus de maisons, plus de villages, plus rien, sauf le grand damier multicolore des champs et le ruban argenté des fleuves.

J'étais en extase, quand un bruit me ramena au sentiment de ma situation. Je portai les yeux vers l'équateur du ballon et, à ma grande terreur, je m'aperçus que la ficelle qui composait le filet, beaucoup trop faible pour résister, venait de céder en plusieurs points.

Pour éviter cette menace de mort, — le filet se rompant, le ballon se lançant dans l'infini, et la nacelle précipitant son passager, — il fallait descendre.

Je saisis donc fébrilement la corde de la soupape que j'ouvris toute grande.

Le ballon descendit alors avec rapidité, le vent sifflait à mes oreilles, soulevait mes cheveux, et le gaz produisait un son aigu en s'échappant par les clapets ouverts.

A 1,000 mètres, je lâchai la corde, les clapets se refermèrent avec un bruit sec, la chute se ralentit; de verti-

cale elle devint oblique et s'arrêta enfin à 150 mètres de terre.

Je supposai que je pouvais choisir en toute sécurité mon point de descente. Aussi, décrochant en un tour de main tous les instruments, je les enfouis dans la paille du panier, que je fermai hermétiquement et que j'amarrai solidement au cercle de retenue.

Je coupai la ficelle qui retenait la corde de l'ancre roulée et, le sac de lest sous la main, j'ouvris de nouveau la soupape, espérant atterrir dans la plaine qui s'étendait au-dessous de moi.

Mais je n'avais pas l'expérience nécessaire et j'exécutai mal mon projet; l'ancre laboura la terre sans s'y fixer, et je filai avec une rapidité fantastique à 10 mètres du sol.

Je me suspendis tout à fait à la corde de la soupape, au risque de briser ses ressorts, et un traînage inouï, vertigineux, fou, commença.

C'était une succession de chocs, de heurts inégaux; la nacelle raclait le sol en faisant jaillir un nuage de poussière. L'étoffe du ballon grinçait, gémissait, et, quand elle heurtait une pierre, elle résonnait comme un immense tambour. L'ancre galopait, bondissait à ma suite, incapable de m'arrêter... Combien ce supplice devait-il durer?...

Tout à coup, rapide comme l'éclair, apparut une route en contre-bas, et un peu plus loin, perdu dans la verdure, un village tout entier.

« Si je ne m'arrête pas sur cette avant-garde d'arbres fruitiers, pensai-je, je suis perdu ! »

Un peu de lest, je me relève, et dans un bond gigantesque le ballon se précipite sur les arbres. L'instant d'après, la nacelle est sur un toit dont les tuiles et les chevrons s'effondrent sous le coup; et il en est ensuite de

même sur plus de dix maisons. C'est une grêle de briques, de tuiles, de branches, de chaumes brisés.

Je sors la tête du panier et je vois avec terreur que tout est à recommencer. La plaine s'étend de nouveau devant moi et le traînage continue de plus belle. Il continuera tant qu'il y aura un atome de gaz dans le ballon et tant que le vent soufflera ainsi.

Mais, — n'est-ce pas une illusion? — on dirait que la vitesse se ralentit,... l'ancre aurait-elle mordu?... Je n'ai pas le temps de le regarder : une mare arrive, et l'eau bourbeuse traversée à fond me passe par-dessus la tête. En même temps, le sac de lest qui me restait a disparu, et le ballon reprend d'autant plus follement sa course furibonde.

Voici un bouquet de bois! Avec sa force de projection épouvantable, l'aérostat passe. Mais une secousse formidable ébranle toute la manœuvre; une patte de l'ancre a atteint une branche et s'est tordue du coup. Allons-nous repartir?

Je n'ai le temps de rien voir : une seconde secousse se fait sentir, mes muscles fatigués lâchent prise, et je suis précipité en avant la tête la première.

Je reste à terre étourdi.

Quand je me relève, le vent a cessé, et le ballon, complètement dégonflé, pend comme un haillon blanchâtre entre deux arbres.

Cinq minutes après, la population de Verbezon arrivait, et transportait en grande pompe l'aérostat au village.

Loin de se plaindre des dégâts que j'avais involontairement causés, les braves paysans me choyèrent, me fêtèrent et, finalement, me conduisirent triomphalement en

voiture avec le matériel à la station la plus proche, celle de Châteauneuf. Là, je repris le train pour Paris.

Mon voyage aérien avait duré 55 minutes et m'avait permis de faire 71 kilomètres à vol d'oiseau. Le traînage

La nacelle est jetée sur les toits qui s'effondrent.

avait duré trois minutes, et la longueur en avait été de 900 mètres. Les résultats scientifiques furent minces, malheureusement. Je ne fis qu'une seule observation sur l'humidité de l'air à différentes hauteurs et les différences de température d'après la hauteur.

Malgré tout, j'avais atteint mon but, j'avais fait ma première ascension !

II

FOUGÈRES.

C'est de Fougères, sous-préfecture du département de l'Ille-et-Vilaine, que je me suis élevé pour la seconde fois dans les airs.

Quoique moins périlleuse que mon début, cette ascension fut courte, mais mouvementée.

« Le gonflement s'opéra, dit un journal local, sur le carrefour de la gare. Dès huit heures du matin, les aéronautes, MM. Mangin et Graffigny, étalaient leur ballon sur des bâches et commençaient les manœuvres du gonflement. A neuf heures, les nuages déjà bas et lourds commencèrent à crever, et jusqu'à midi ce fut un déluge qui vint contrarier le gonflement. L'eau rejaillissait sur les toiles de l'aérostat et formait un torrent sous les bâches. Vers midi seulement, le ciel se rasséréna et le public commença à envahir la place où le ballon *la Ville-de-Fougères*, de 420 mètres cubes, dressait sa coupole jaunâtre.

« A deux heures, après le lâcher des petits ballons-pilotes d'usage, la nacelle fut arrimée et on procéda à l'équipage de l'aérostat. Mais, alourdie par l'énorme quantité d'eau réunie sur son hémisphère supérieur, la *Ville-*

de-Fougères ne put soulever ses deux passagers. Cédant donc sa place à son compagnon, M. Mangin descendit du panier et, aux sons de la *Marseillaise,* le jeune aéronaute s'enleva seul, sans lest et sans que son ancre fût amarrée.

« Avec beaucoup de peine, l'aérostat atteignit 400 mètres d'altitude ; mais, cinq minutes après son départ, le gaz se condensant de plus en plus, le ballon redescendit dans les couches inférieures.

« La nacelle heurta le sol dans un verger à Laignelet, à 4 kilomètres de Fougères. Par la force de la secousse, l'aéronaute fut précipité à terre; mais la nacelle le rattrapa au vol, et la *Ville-de-Fougères* se jeta dans un arbre. Aussitôt le voyageur lança son ancre, mais mal amarrée au cercle, le nœud céda, et perdant à la fois l'ancre, la corde, son guide-rope et ses drapeaux, le ballon rebondit à 1,200 mètres dans les airs.

« La mer et le mont Saint-Michel apparurent au navigateur qui distinguait à la jumelle plus de dix villes ou villages aux alentours.

« Après vingt minutes de voyage, l'aérostat commença à redescendre vers les forêts du Loroux. Précipitant alors le dénouement, l'aéronaute donna plusieurs coups de soupape, et la *Ville-de-Fougères* vint s'affaler sur les buttes du mont Romain, à 17 kilomètres de son point de départ, après un traînage d'une centaine de mètres.

« Cette ascension, malgré son peu de durée, est un véritable tour de force et une preuve indéniable de courage et de sang-froid. Partir sans lest, sans corde, par un temps incertain et dans de pareilles conditions, était fort difficile cependant. Malgré tout, le jeune compagnon de M. Mangin s'est tiré à son honneur de ces périlleuses difficultés. »

III

DE PARIS A ROUEN.

Le 1ᵉʳ mars de l'année 1882, au cours d'une conversation des plus intéressantes que j'avais avec un de mes confrères, ancien ingénieur du grand ballon captif à vapeur de M. Giffard, ce jeune homme me dit brusquement :

« Mais, j'y pense, un amateur passionné d'ascensions, un fanatique d'aérostation comme vous, vous devez saisir la balle au bond quand on vous offre une place dans la nacelle d'un aérostat. Eh bien, je vous propose un joli voyage d'agrément, dans **un ballon de soie de 280 mètres cubes**. Acceptez-vous ? »

Je considérai un instant, avec stupéfaction, mon ami.

« C'est bien simple, reprit-il tranquillement, nous avons ici tous les appareils qui servirent au ballon captif de 1878, et notamment un ballon de 280 mètres, avec son matériel en bon état. L'appareil à gaz que vous voyez d'ici dans la cour peut être mis immédiatement en fonction et fournir la quantité d'hydrogène pur nécessaire au gonflement. Vous pouvez partir dans deux heures. Qu'en dites-vous ?

— Mais je n'ai ni instruments, ni vêtements de rechange, en un mot rien pour partir !...

— Qu'à cela ne tienne, je vais vous donner mes instruments : un baromètre anéroïde, un enregistreur, un ther-

momètre-fronde, un à minima et à maxima, un hygromètre à cheveu, des papiers ozonométriques, une boussole, des cartes, une excellente jumelle... Que vous faut-il de plus ? »

Je réfléchis quelques moments.

« J'accepte, dis-je enfin. Allons voir le matériel. »

Deux heures après, le ballon *le Sirius* dressait au milieu de la cour de l'usine sa coupole bariolée. Il était presque totalement gonflé, car l'appareil à gaz avait travaillé à pleine charge. Mes amis et confrères, prévenus télégraphiquement, considéraient l'aérostat immobile et plusieurs savants m'aidaient à l'arrimage de la nacelle.

Mes baromètres et thermomètres furent accrochés aux gabillots ; près d'eux, sur le croisillon du cercle, j'avais monté un petit système d'hélice pour des essais que je voulais tenter sur l'ascension mécanique de l'aérostat.

Quatre heures sonnèrent à l'horloge de l'usine. Le gonflement était terminé. Tout était paré, j'étais prêt.

On procéda à l'équilibrage.

Je gardai une rupture d'équilibre de 5 kilogrammes environ et je comptai mon lest.

J'avais six sacs de sable de 18 kilogrammes environ, soit à peu près un total de 110 kilogrammes.

Plusieurs aéronautes de mes amis tenaient les bords du panier ; je sentis que j'avais assez de force pour m'envoler.

« Lâchez tout ! » criai-je alors à pleine voix.

Ils abandonnèrent la nacelle ; aussitôt le ballon monta en tournant gracieusement. Je saluai du chapeau, et les acclamations de mes amis restés à terre m'accompagnèrent dans l'espace.

Je restai immobile, en équilibre, à 50 mètres du sol ; puis un zéphir presque insensible m'entraîna vers le nord-

ouest. Voulant essayer alors mon système d'hélice, je me mis à tourner la manivelle. Aussitôt l'effet se fit sentir et je m'abaissai obliquement vers un toit... Je tournais à l'envers, et, au lieu de provoquer un mouvement ascensionnel, je produisais un mouvement de descente. Je m'arrêtai et repris bien vite dans le sens opposé. Au bout de cinq minutes de travail, je jetai les yeux sur mon baromètre ; j'étais à 500 mètres.

Cessant alors de tourner, je jetai du lest pour me maintenir à cette hauteur, et je me mis à « faire mon ménage ».

Au départ, tout est empilé sans ordre dans le fond de la nacelle, et ce n'est qu'à une certaine hauteur que chaque chose prend la place qui lui est assignée.

Quand tout fut rangé, je pus donner un coup d'œil au splendide panorama qui se déroulait à mes yeux. Jamais je n'avais passé en ballon au-dessus de Paris ; aussi je tombai en extase devant ce magnifique et effrayant tableau, vu de 500 mètres de hauteur.

Oui, effrayant, car j'avoue que jamais le sentiment de crainte qui m'envahit en le contemplant ne s'était fait sentir en moi. On paraît voguer au-dessus d'une ville microscopique ; les monuments sont écrasés, les édifices aplatis et l'apparence concave de la terre se fait sentir. Et, quand on songe que l'on est véritablement suspendu à un fil, — dans le vide, — que ce fil peut venir à se rompre, on n'est pas maître, je l'assure, d'un petit frisson qui vous parcourt l'épine dorsale.

Retournant, par la pensée, à terre, je ne pus m'empêcher de sourire. Ainsi, quelques heures auparavant, je ne pensais pas plus à monter en ballon qu'à essayer d'aller décrocher la lune, et pourtant, moi, qui foulais naguère l'asphalte d'un pas aussi tranquille que régulier, je me

trouvais en ce moment planer à 1,000 mètres au-dessus du nez de mes concitoyens !

Je considérai la coupole rayée du *Sirius* qui me soutenait ; nous avancions lentement et le soleil, déjà tiède, de mars produisait des jeux de lumière curieux et inattendus.

A quatre heures et demie, je planais à une faible hauteur au-dessus du mont Valérien. Voyant les brumes supérieures avancer avec une certaine vitesse, je vidai un demi-sac de lest par-dessus bord et j'arrivai en quelques minutes à 2,500 mètres. Là, entraîné par un courant d'une violence moyenne, j'avançai avec rapidité.

A cinq heures et demie, je passais au zénith de Mantes la Jolie, à 1,700 mètres d'altitude.

Les champs verdâtres et les forêts dépouillées encore de leur ramure défilaient rapidement au-dessous de moi ; le soleil s'abaissait sur l'horizon et ce n'était que par un jeu de lest continu et bien ordonné que je maintenais mon aérostat dans le courant voulu.

A sept heures du soir, je distinguai une grande ville sur ma gauche. C'était Rouen. A la hauteur à laquelle je me tenais, je distinguais fort bien la distribution de ses quartiers, la place de ses monuments. La Seine étincelait comme un ruban d'argent sous les derniers rayons du soleil couchant. Je vis Darnetal et, laissant l'île Lacroix à ma gauche, je continuai ma course aventureuse.

Mais la science, pour qui j'étais monté, me réclamait. Jetant donc un dernier regard sur le magique panorama qui m'entourait, j'ouvris mon journal de bord et me remis à travailler, notant et inscrivant les lectures des instruments, les observations météorologiques et les péripéties du voyage. De temps à autre, je me levais pour regarder de plus près mes cartes et mes banderoles et

jeter un peu de lest lorsque le baromètre faisait mine de remonter.

Forcé d'être aéronaute et météorologiste tout à la fois, je trouvai alors le labeur écrasant, et plusieurs fois j'abandonnai mes travaux pour me livrer à la rêverie.

Bientôt les dernières lueurs du crépuscule s'affaiblirent et s'éteignirent. Le soleil, dépouillé de sa chevelure éclatante de rayons, s'abaissa et disparut derrière des bandes de cirrus rouge feu, qui se bronzèrent et perdirent leurs belles couleurs. Les étoiles commencèrent à s'allumer au fond des cieux, et le gaz se condensant de plus en plus sous l'influence de la température, l'aérostat descendit. Perdu dans la contemplation des cieux, je ne m'apercevais de rien ; je regardais Cassiopée, Orion, la rouge Bételgeuse et toutes les étoiles scintillant dans les cieux comme autant de pierreries détachées de l'écrin céleste. Une nuit en ballon, comme dit mon illustre ami Camille Flammarion, il n'y a qu'un mot pour la définir, et un mot bien vague : « C'est un rêve. »

Mais je ne puis passer la nuit en l'air ; le ballon se dégonfle de plus en plus, et le lest va manquer. C'est regrettable, car qui sait ? Peut-être, emporté par le même courant de sud-sud-est dans lequel est immergé le *Sirius*, j'aurais vu se lever en Angleterre le soleil que j'ai vu se coucher en France et, plus heureux que le colonel Birne et l'aéronaute Éloy, j'aurais traversé la Manche de France en Angleterre avant mon ami Lhoste.

Il est huit heures. La nuit est complète sur terre, car la lune est nouvelle et laisse notre planète dans l'obscurité. Un seul sac de sable reste attaché aux cordes. La prudence crie qu'il faut descendre et terminer là le voyage.

Les instruments sont serrés ; le sac les contenant et con-

tenant les reliefs du repas que j'ai fait à 2,900 mètres de hauteur est amarré au cercle, l'hélice et son mécanisme démontés, et la lampe automatique au magnésium est attachée au cercle.

Attention !

Penché sur le bord de la nacelle, je laisse filer successivement l'ancre et le guide-rope. L'œil fixé sur l'aiguille d'un microscopique baromètre que j'ai seul gardé, je donne un premier coup de soupape.

Obéissant à la main qui le guide, l'aérostat s'abaisse à 200 mètres ! Nouveau coup de soupape.

« Descendez par ici, » me crient des interlocuteurs invisibles.

Le *Sirius* descend toujours et je me perds dans l'obscurité. Soudain je songe à ma lampe au magnésium.

Le fil métallique s'allume et éclaire au loin la campagne. Stupéfaits de l'apparition du globe projetant au loin un éclatant rayon de lumière, les paysans s'enfuient... Mais, à mes cris, ils se rassurent et je les entends galoper à la queue leu-leu derrière le ballon qui baisse toujours.

Enfin l'ancre touche, les cordes s'inclinent et la nacelle arrive au ras du sol. Là, je donne un vigoureux coup de soupape et le *Sirius* est maîtrisé.

Mon premier mot, en touchant terre, est :

Où suis-je ?

— A La Falaise, canton de Maromme, arrondissement de Rouen, à 6 lieues de la mer, » me répond-on.

Je suis à 40 lieues de Paris !

La soupape est maintenue grande ouverte ; le ballon, tout à l'heure si fier et si beau, s'affaisse lentement : bientôt ce n'est plus qu'un tas informe d'étoffe, un chiffon !

A neuf heures du soir, de retour à Rouen, je prenais,

avec mon matériel un train express qui me déposait, trois heures après, à Paris. Et le lendemain, quand je rapportai le ballon intact à mon ami, celui-ci m'accueillit par ces mots :

« Bravo ! au moins vous avez réalisé la noble devise de Blanchard : *Sic itur ad astra !* »

IV

NOGENT (HAUTE-MARNE).

Ce fut peu de temps après le beau voyage que je viens de raconter que je commençai la série de mes *fours,* comme on dit aussi bien en aérostation que dans le langage vulgaire.

C'était vers le 10 juillet 1882.

Rentrant de quelques jours de vacances que j'avais pris, je dépouillais mon courrier, quand, à ma grande stupéfaction, je trouvai trois lettres, émanant de personnes différentes, me demandant toutes trois d'aller exécuter une ascension aérostatique à Nogent (Haute-Marne), le jour de la fête Nationale.

Je ne balançai pas une seconde. Nogent (Haute-Marne) est dans mon département natal, j'acceptai.

Je fus donc chargé par MM. Maquelin et Mangin, aéronautes, d'aller les représenter là-bas et d'embellir de ma présence la fête du 14 juillet. De plus, j'étais recommandé particulièrement au maire de la ville par la troi-

sième personne, M. Camille Flammarion, mon illustre maître et ami.

On me confia le matériel d'un aérostat de 325 mètres cubes, *le François-Arago,* et, accompagné d'un aide, M. Leon Bourdon, je pris le train à la gare de l'Est, le mercredi 12 juillet, à neuf heures du soir.

Le 13 juillet, à dix heures du matin, nous faisions notre entrée à Nogent dans le cabriolet du maire, tandis que notre matériel arrivait derrière nous, dans une seconde carriole.

Inutile de décrire l'accueil que l'on nous fit : il fut en tout point digne du docteur Flammarion, maire de la ville et cousin du célèbre astronome.

Dès qu'il eut vent de l'arrivée des aéronautes, le directeur de l'usine à gaz vint s'entendre avec moi pour le gonflement de l'aérostat.

L'opération était difficile pour lui. Il s'agissait de mener de front la fourniture du gaz pour le gonflement de mon aérostat et l'éclairage de la ville le soir, en comptant les illuminations, girandoles, portiques à gaz, soit 550 mètres cubes de gaz à fabriquer. Et le gazomètre, l'unique gazomètre de la ville, n'en contenait que 200, et il fallait douze heures pour le remplir ! C'était donc un tour de force à accomplir.

Pour faciliter au directeur ses travaux, je résolus qu'on commencerait le gonflement le même soir, afin de gagner du temps.

A six heures du soir, le 13 juillet, nous commencions donc nos manœuvres et, à dix heures, nous les interrompions pour les reprendre le lendemain matin.

A dix heures du matin, le gazomètre était vide et notre ballon à demi plein seulement. Soudain le directeur accourt, les yeux hagards et s'arrachant les cheveux de désespoir.

« Nous sommes perdus, rugit-il. Nous venons de perdre 150 mètres cubes de gaz par les fentes des réfrigérants, il m'est impossible de vous donner plus de 20 mètres cubes de gaz d'ici deux heures de l'après-midi. »

Je reste consterné. Il fait si beau temps ! Et la foule qui est là, admirant le ballon et qui est venue de dix lieues à la ronde pour le voir s'envoler !

Jusqu'à deux heures, je patiente. Le maire, les autorités sont là et considèrent d'un œil consterné le dôme mobile du *Nogentais,* encore efflanqué.

A quatre heures, la foule s'impatiente et le ballon est toujours stationnaire. J'essaye vainement de la distraire en lançant quelques ballons avant-coureurs en papier ; mais le sort est contre nous, décidément, car ces petites bulles, si légères d'ordinaire, refusent obstinément de s'enlever.

Je tente un effort désespéré.

J'ordonne d'élever le ballon sur ses amarres, tandis que mon aide arrime le cercle, la nacelle et l'ancre.

Le ballon est debout. Il y a si peu de vent qu'il ne bouge même pas. Il manque au moins 100 mètres cubes dans l'enveloppe distendue.

Malgré tout, je saute dans le panier.

Tout le monde me lâche à mon commandement..... Hélas! je l'avais prévu, le ballon ne bouge pas !

« Enlevez l'ancre et la corde ! »

On obéit, mais ce n'est pas encore suffisant.

Je veux partir quand même ! Alors une idée me vient : je réunis les deux bords du cercle d'amarrage par une corde sur laquelle je m'assieds, puis je dégabillote d'une main fiévreuse les cordes de la nacelle.

Vains efforts ! je suis trop lourd. Impossible de me soulever seulement à dix pieds du sol, même sans nacelle, sans lest et sans ancre.

Nogent étant déjà à 410 mètres d'altitude, le gaz est distendu, et, sa mauvaise qualité aidant, il est radicalement impossible de s'enlever à mon lourd aérostat.

Nous sommes tous désespérés. La foule murmure et croit que l'on a peur ; le directeur du gaz est invisible. Enfin le maire prend une résolution suprême.

L'appariteur s'avance et fait entendre un roulement de tambour.

« Par suite d'insuffisance de gaz, dit-il de sa voix nasillarde, le ballon ne pourra pas partir aujourd'hui. L'ascension est remise à demain, neuf heures précises du matin. »

La foule se dissipe mécontente ; mais vraiment cet échec ne m'est pas imputable : j'ai fait tout ce qu'il était humainement possible de faire en une telle circonstance ; malgré tout, j'ai la responsabilité de ce qui vient d'arriver.

Abandonnant le ballon aux pompiers qui le gardent, je rentre exténué à l'hôtel.

A quatre heures du matin, le samedi, nous reprenons le gonflement. Il y a trente-six heures que l'aérostat est sur la place, et il s'est encore dégonflé d'un tiers pendant cette seconde nuit.

Le tuyau se gonfle et souffle à pleine pression. Comme le vent s'élève, je me glisse sous l'enveloppe vernie et je maintiens l'appendice, laissant le soin de la manœuvre à mon compagnon, qui descend méthodiquement les sacs le long des mailles du filet.

Insensiblement ma tête s'alourdit. Par une cause inconnue, le sommeil me gagne. Je veux réagir contre l'affaissement qui m'accable et ne puis y parvenir. La perception des choses extérieures m'abandonne, et je m'endors d'un sommeil qui peut être éternel.

Quand je reviens à moi, le maire de Nogent, M. le doc-

teur Flammarion, est courbé sur moi et me considère avec intérêt.

« Vous avez failli être asphyxié, » me dit-il.

Une lueur de compréhension envahit mon cerveau.

Le gaz!... c'était le gaz!...

Je revenais de loin, en effet.

Je suis encore tout étourdi; mais un bruit sinistre et bien connu de moi me fait tressaillir et me rappelle entièrement au sentiment de la réalité.

C'est l'étoffe de l'aérostat qui claque et détone dans son filet. Dix personnes le maintiennent à grand'peine et les rafales couchent jusqu'à terre notre pauvre *Nogentais*.

Enfin il est gonflé entièrement, et mon compagnon garnit la nacelle de lest. Le grappin est mis en veille et il accroche le baromètre aux cordelles de suspension.

Je suis bien faible encore, mais n'importe! Je veux partir.

Huit heures sonnent à l'horloge de l'hôtel de ville. C'est le moment.

A l'instant où je vais mettre le pied dans la nacelle, une rafale, encore plus impétueuse que les précédentes, fond sur le *Nogentais*, qu'elle courbe jusqu'au sol.

Ce qui était malheureusement à prévoir se produit enfin. Une détonation violente, suivie du bruit strident d'une étoffe qu'on déchire, se fait entendre, et l'aérostat s'affaisse en lugubres plis.

L'ouragan est vainqueur; le ballon est crevé! Il retombe sur la nacelle. Une ouverture de plus de 7 mètres de longueur s'est produite dans le tissu. Le ballon était vieux, usé. Tant pis pour son propriétaire! Le *Nogentais* a fait son temps.

Le lendemain, étant en route pour Paris, je me consolai à demi de ma mésaventure, car la municipalité de

Nogent s'était montrée correcte à mon égard, dans cette difficile circonstance. Le montant de l'ascension, sauf une légère retenue, avait été soldé, et le maire m'avait délivré un certificat constatant comme quoi j'avais fait tout ce qui était en mon pouvoir pour aider à la réussite de l'ascension projetée, et que je n'avais été trompé que par un concours de circonstances malheureuses.

Tandis que je manquais comme on vient de le voir mon ascension du 14 juillet à Nogent, l'aéronaute qui m'avait délégué ne pouvait pas s'enlever à Brionne, le gaz étant trop lourd. Heureusement, cet aéronaute est familiarisé avec la malchance : on n'a qu'à se rappeler ses ascensions manquées de Langres, de l'usine à gaz de la Villette, de Châteauroux, de Pithiviers, de Brive-la-Gaillarde, etc. Comme on voit, je n'avais rien à envier à mon maître ès aérostation de ce côté !

V

COUTANCES. — LE BALLON CREVÉ.

Le jour du 14 juillet est une date fatale pour moi.

Depuis que l'on célèbre en France l'anniversaire glorieux de la prise de la Bastille, cet abolissement de l'ancien régime et le dernier jour de la féodalité, je me suis occupé d'aérostation, et je n'ai jamais réussi entièrement ce jour-là.

On vient de voir comment, par une cause indépendante de ma volonté, j'échouai à Nogent (Haute-Marne), en 1882. En 1883, si je parvins à m'enlever, je vis du moins la mort de bien près.

En compagnie de mon maître en aérostation, M. Gabriel Margat, je me trouvais à Coutances pour y organiser ma dixième ascension, toujours pour le plus grand plaisir des bons Coutançais, lorsque l'organisateur, un charmant homme qui répondait au nom de M. Dupérousel, nous indiqua la place où nous aurions à établir et à gonfler notre aérostat.

Cette place, située au haut de la ville, n'était autre que le parvis de la cathédrale. Elle pouvait avoir 100 mètres de côté. Sur trois faces elle était bordée par de légères constructions ne dépassant pas 6 mètres de hauteur, mais vers le nord, devant nous, s'élevait le redoutable monument dont les deux flèches, s'élançant orgueilleusement vers le ciel, avaient une hauteur de 280 pieds

Mon compagnon hocha la tête à la vue des hauts clochers de la magnifique cathédrale, mais il n'y avait pas d'autre place plus propice, pour un départ aérostatique, que la place Duhamel. Il fallut nous en contenter.

Je ne m'appesantirai pas sur les manœuvres du gonflement que mes lecteurs connaissent déjà : je n'en dirai qu'une chose, c'est que le vent les contraria pendant toute l'après-midi.

J'étais fort soucieux, — et il y avait motif de se tourmenter, quand on saura que tous les ballons avant-coureurs que je lançais suivaient imperturbablement la route du nord et venaient passer entre les deux tours, quand ils ne s'écrasaient pas sur l'immense façade!

Personne, pourtant, ne semblait se douter du danger

qui nous menaçait, sauf mon compagnon et moi. Nous ralentîmes les préparatifs de départ jusqu'à six heures du soir, espérant que le vent tomberait ou changerait de direction, mais ce fut en vain ; il se maintint inflexiblement dans sa direction primitive.

La foule s'impatientait de nos lenteurs ; il fallait en finir et partir, malgré le danger.

Le *Siège-de-Paris* était gonflé ; nous prîmes place dans la nacelle et mon compagnon procéda à l'équilibrage, aux sons de l'excellente fanfare de la ville.

M. Dupérousel nous apporta un panier garni de victuailles et de liquides variés, afin que nous pussions faire un agréable *lunch* aérien. J'arrimai le panier au cercle, près de la cage aux pigeons voyageurs, et je terminai d'accrocher mes instruments météorologiques aux cordelles

L'ancre mise en veille et le guide-rope roulé, un sac de lest à la main, mon aéronaute cria le traditionnel « Lâchez tout... »

Nos aides ouvrirent les mains, et le *Siège-de-Paris* s'enleva rapidement aux acclamations de la foule, tandis que, me cramponnant d'une seule main au cercle et le corps tout entier en dehors du panier, je saluais la foule qui nous acclamait.

Nous partions vers la droite ; nous étions sauvés, nous évitions la cathédrale !...

Un cri de mon compagnon me fit retourner.

Le vent du sud nous avait ressaisis, et nous arrivions nous aplatir sur la dangereuse façade.

Margat jeta son sac de lest tout entier et sans l'ouvrir, sur la foule anxieuse.

Emportés par une rupture d'équilibre de plus de 50 kilogrammes, nous escaladâmes, avec une rapidité vertigineuse, les immenses clochers,....

Étions-nous sauvés ?

Non !

Un bruit sec me fit relever la tête.

L'équateur du ballon avait atteint la croix de fonte qui terminait l'édifice, et le bras de cette croix avait éventré l'aérostat ! Le filet fut arraché sur une largeur de plus de 10 mètres carrés ; l'aérostat vibra comme un immense tambour et enfin se dégagea.....

Un cri d'horreur était parti du sein de la foule anxieuse, massée sur la place.

Nous nous attendions à dégringoler comme la foudre. A mon grand étonnement, l'aiguille du baromètre tournait régulièrement sur son cadran. Pour rassurer ceux qui nous voyaient ainsi en péril, je saluai en agitant notre drapeau et je délivrai nos pigeons voyageurs.

Nous parvînmes, grâce à notre immense force ascensionnelle, à 700 mètres, où un magnifique spectacle s'offrit à nos yeux.

De lourds *cumulus*, d'énormes *nimbus*, recélant le vent et la pluie en leurs vastes flancs, remplissaient l'atmosphère Il pleuvait au-dessous de nous et un splendide arc-en-ciel se détachait en clair sur le fond noir du ciel. Entre ces nuages épars, le soleil éclairait la terre et on pouvait suivre facilement sur le sol l'ombre mobile de ces vastes montagnes de vapeurs.

Mon aéronaute ne me laissa pas longtemps admirer ce magique tableau. Il se retourna vers moi et me dit :

« Le ballon est crevé, nous allons tomber !

— Le dégât n'est probablement pas grand, dis-je ; car, au lieu de dégringoler, nous montons ! Voyez plutôt le baromètre !

— Le ballon est crevé ! répéta mon compagnon avec plus d'autorité encore. Voyez l'aspiration produite sur l'ap-

pendice ! Nous n'avons que le temps de nous préparer à la chute, qui est aussi inévitable qu'imminente. Faites le jeu de lest, pendant que je vais préparer nos engins d'arrêt pour l'atterissage, et dépêchons ! »

Mon aéronaute avait raison. Après être resté un moment stationnaire à 700 mètres de hauteur, le *Siège-de-Paris*, qui se dégonflait à vue d'œil, reprit la route de la terre avec une rapidité inquiétante.

« Dehors le lest ! » me commanda mon automédon aérien.

Il nous restait un sac de lest entier : je le vidai lentement par-dessus bord, tandis qu'il filait le guide-rope et descendait notre grappin. dont la corde grinça sur le bordage d'osier de la nacelle.

Notre chute se modéra. Nous n'étions plus qu'à 400 mètres du sol qui se rapprochait toujours.....

« Dehors les provisions, » ordonne encore Margat.

Quel crève-cœur ! Tout le contenu de ce panier, bondé de si excellentes choses, à lancer à travers l'espace ! J'hésite une seconde, mais notre vie est en jeu ; les bouteilles de bordeaux et de champagne voltigent dans les airs : un poulet froid va les rejoindre, un pain doré suit. Voilà notre dîner parti !

Nous ne sommes plus qu'à 100 mètres de terre. Coutances a disparu dans l'éloignement, nous allons tomber dans les champs...

Notre ancre touche le sol et rabote les mottes de terre sans mordre, et nous filons toujours de l'avant, avec une vitesse vertigineuse.

Soudain nous recevons un choc violent. La nacelle est venue frapper le haut d'un immense peuplier qui plie sous le coup. Comme je tournais le dos à ce moment à notre avant, je viens battre violemment de la tête dans les branches.

Margat est pendu à la corde de soupape qu'il maintient grande ouverte.

Perdant son gaz par les déchirures de l'enveloppe et sa soupape béante, le *Siège-de-Paris* vient se reposer mollement sur la route de Coutances à Saint-Lô. Je saute à terre, tandis que mon capitaine aéronaute reste dans le panier pour maintenir l'aérostat ; et, m'accrochant désespérément à la corde d'ancre, je traîne le tout dans un pré voisin, pour procéder au pliage du matériel.

Au cours de cette opération, le public survient et on nous apprend que nous sommes à Courcy, à 6 kilomètres de notre point de départ.

Une demi-heure plus tard, nous rassurions M. Dupérousel, qui nous attendait avec une vive impatience. La foule qui avait assisté à notre naufrage aérien, sur le clocher de la cathédrale, avait eu plus peur que nous et nous croyait morts !

Aussi, le soir, nous fit-on une ovation pour nous récompenser de nos peines.

Vraiment, cette fois, nous avions vu la mort de près. Cette dramatique ascension d'un quart d'heure était bien la plus dangereuse que j'eusse faite jusqu'alors.

VI

DE PARIS A ROMILLY EN UNE HEURE.

Au mois de décembre 1882, j'exécutai un nouveau voyage aérien. Si ce ne fut pas mon plus long parcours,

Sur les arbres.

ce fut, du moins, l'ascension où je montai le plus haut et où je marchai le plus vite. En 1 heure 10 minutes je fis 98 kilomètres à vol d'oiseau, soit 1,400 mètres à la minute, ou 23m,3 par seconde.

J'étais parti à six heures moins cinq du soir des Champs-Élysées, avec une rupture d'équilibre d'une dizaine de kilogrammes qui me fit monter en trois minutes à 500 mètres de hauteur. Je n'avais que 30 kilogrammes de sable seulement, attendu que le ballon qui me portait, l'*Abeille*, ne cubait que 180 mètres cubes ; il avait été gonflé en cinq heures, grâce aux appareils automobiles à gaz hydrogène pur d'un chimiste de mes amis.

Le ciel s'assombrissait déjà au moment où je criai le fameux : « Lâchez tout ! » Rapide comme la flèche, l'*Abeille* bondit dans l'espace et prit la route de l'est. Je traversai la place de la Concorde, suivis l'immense rue de Rivoli, planai un instant au-dessus du génie de la Bastille et sortis de Paris par la porte Montempoivre, sans m'arrêter à l'octroi.

Ce que je cherche principalement dans mes voyages, ce sont ces phénomènes variés de la météorologie, encore si peu connus et si peu étudiés. Or, comme j'avais emporté toute une cargaison d'appareils scientifiques, sitôt que je fus sorti de la capitale, je me mis à écrire les lectures des instruments et à observer.

L'*Abeille* s'était mise en équilibre à 600 mètres. Plusieurs couches de nuages superposés s'étendant au-dessus de moi, je résolus de les atteindre.

Un ballon à gaz hydrogène obéit bien plus facilement au lest qu'un aérostat au gaz ordinaire. Je jetai trois kilogrammes seulement de sable et je parvins sans peine et sans secousse à 2,100 mètres d'altitude. Là, je changeai de courant, car je sentis le déplacement d'air et

mes banderoles flottèrent. J'avais traversé la première couche de nuages, au travers desquels je devinais encore la terre, plongée dans une ombre épaisse, tandis que je distinguais encore vaguement autour de moi, grâce aux derniers rayons du soleil couchant qui illuminait encore les couches supérieures de l'atmosphère. Au-dessus de ma tête s'étendait un second plafond de stratus ouatés, encore fort élevés.

Je consultai mes instruments :

A terre, j'avais 9°+ au thermomètre, à 500 mètres 7°; je n'avais plus à 2,000 mètres que 3°+. L'hygromètre de Saussure marquait 70°. Je terminai de vider mon sac de sable et, quelques minutes plus tard, j'étais à 3,910 mètres dans les stratus, et je gelais positivement; le thermomètre marquait 3°5 au-dessous de zéro.

Ce fut la dernière observation précise que je pus faire; une obscurité totale avait envahi l'espace et je ne distinguais même plus mon aérostat qui voguait sans bruit dans ces hautes régions solitaires. Je serrai mes instruments et je descendis mon grappin pour me préparer à l'atterrissage

Au bout d'un instant, je sentis un vent sensible de bas en haut et ma banderole s'envola vers l'équateur de l'*Abeille*. Il était évident que je descendais.

Grâce à mon dernier sac de lest, je modérai ma descente, jusqu'à ce qu'au frottement de l'ancre sur le sol je reconnus que j'arrivais à terre.

Heureusement, la lune se levait et répandait une lumière, vague et diffuse encore, mais suffisante pour distinguer les objets.

En un clin d'œil, j'eus traversé un jardin potager et vins m'affaler sur le toit d'une ferme.

Me cramponnant d'une main à la cheminée, de l'autre j'ouvris la soupape en criant à l'aide.

Des cris confus se firent entendre dans la cour, et, en toute hâte, le personnel de la ferme se bouscula pour m'aider à descendre du toit où j'étais perché.

J'appris alors de ces braves gens, — une fois qu'ils m'eurent tiré en bas de mon perchoir, — que j'étais à Aulchy, à 2 kilomètres de Romilly-sur-Seine et à 110 kilomètres de Paris. J'avais franchi cette énorme distance en un peu plus de soixante-dix minutes, ce qui faisait que j'avais volé avec l'énorme rapidité de 80 kilomètres à l'heure, vitesse que n'atteint aucun train express, dans n'importe quelle nation du monde !

Je conservai précieusement mon journal de bord et, en revenant le lendemain à Paris, je songeai combien chacun pourrait faire de beaux et instructifs voyages, si les intelligences d'élite, qui malheureusement considèrent l'aérostation comme une science frivole et une ascension seulement comme un moyen d'amusement nouveau, se mettaient ardemment à la recherche de la solution de ce grand et beau problème de la navigation atmosphérique !

VII

ASCENSIONS DE CAEN.

M. Mangin ayant traité, au mois de mai 1883, une série de dix ascensions pour la ville de Caen, je lui offris mes services, et ce fut en qualité de premier aide-aéronaute que je le suivis dans le chef-lieu du Calvados, où conver-

geait une foule immense de touristes, de voyageurs, de commerçants, attirés par l'Exposition industrielle qui allait y être ouverte du 3 juin au 15 septembre.

Notre programme était des plus variés : il devait comprendre des ascensions doubles, ballons satellites, montgolfières, descentes en parachute, traversée de la Manche à heure fixe, et par-dessus tout, le fameux « ballon électro-lumineux », que l'on ne verra peut-être jamais.

Toutes ces promesses étaient très belles ; mais les circonstances furent telles que les bons Caennais ne virent que les ascensions du vieux ballon *le Siège-de-Paris*, de l'*Augustine*, appartenant à feu l'aéronaute Brunet, et la *Ville-de-Caen*, dont l'enveloppe neuve était recouverte des haillons de l'ancienne *Union*, qui fit si piteusement naufrage à Langres et à Paris.

On lisait dans le journal *l'Exposition de Caen*, du 4 juin :

PREMIÈRE ASCENSION
DU BALLON *LE SIÈGE-DE-PARIS*

« M. Gabriel Mangin a fait, dimanche 3 juin, sa première ascension, en compagnie d'un de ses élèves, rédacteur au journal *le Musée des familles*.

« Une foule nombreuse assistait, sur la place d'Armes, au curieux spectacle du gonflement et des opérations préliminaires, qu'un vent violent, précurseur de l'orage, rendait assez difficiles. A 5 heures et demie, le *Siège-de-Paris* s'élevait rapidement, emportant dans les airs ses deux voyageurs qui, après 1 heure 20 minutes de trajet, atterrissaient à la Luzerne, à 4 kilomètres de Saint-Lô.

« Notre confrère nous a déclaré qu'il avait fait un très bon voyage ; le *Siège-de-Paris* fuyait devant l'orage, que lui et son compagnon entendaient gronder au loin. La

plus grande hauteur à laquelle l'aérostat se soit élevé a été de 1,550 mètres ; il était alors 6 heures 20 minutes. et le ballon côtoyait la forêt de Cérisy.

« Dimanche 10 juin, deuxième ascension. Notre collègue montera seul le *Siège-de-Paris*. »

PROGRAMME DE LA FÊTE
AÉROSTATIQUE ET SCEINTIFIQUE DU 10 JUIN

A 1 heure. — Préparatifs du gonflement du ballon de 400 mètres le *Siège-de-Paris*.

A 1 heure 1/2. — Étude sur les courants aériens et la vitesse des vents au moyen du télémètre aéronautique.

A 2 heures. — *Description du Matériel aérostatique,* faite sur le terrain du gonflement.

A 3 heures. — Lâcher des pigeons voyageurs, attache des dépêches ; départ de flottilles de ballons-pilotes et caricatures en baudruche. Descente de parachutes.

A 3 heures 1/2. — Préparatifs de départ. Arrimage de la nacelle et des engins d'arrêt. — Dernier lâcher de ballons-pilotes.

A 4 heures précises. — Départ du ballon le *Siège-de-Paris*, pour la première fois sous la direction de M. de Graffigny, élève de l'aéronaute G. Mangin. A 500 mètres d'altitude, lâcher de pigeons voyageurs chargés des dépêches.

Le dimanche 10 juin, en effet, je partis seul dans le *Siège-de-Paris*, mais mal lesté : car, au lieu d'emmener un passager avec moi, je n'emportai que 70 kilogrammes de lest, mon grappin et mon guide-rope.

En trois minutes, je me trouvai dans les nuages, à 1,500 mètres d'altitude. Le spectacle était splendide, je m'assis sur mes sacs de lest et j'admirai le panorama environnant.

Je fis lentement le tour de la ville et, piquant vers le nord, je me dirigeai vers la mer.

On ne se rend bien compte de l'endroit près duquel

on se trouve planer en ballon, qu'à la suite d'une longue habitude, si bien qu'à un certain moment, croyant être au-dessus de la mer, j'ouvris ma soupape en grand et dégringolai près du petit village de Mathieu, où naquit le savant Augustin Fresnel, et situé près de la ligne du chemin de fer de Caen à la mer.

A 50 mètres du sol, je reconnus mon erreur et, pour la pallier, je jetai un sac de lest entier.

Je remontai perpendiculairement à 2,000 mètres où je séjournai une dizaine de minutes en reprenant le même courant qui m'entraînait vers la mer.

Deux fois encore je descendis et remontai. Enfin j'atterris à Colleville-sur-Orne, à 200 mètres de la côte, où les vagues venaient mourir en mugissant. J'étais à 15 kilomètres de Caen.

Ma troisième ascension de Caen fut faite en compagnie d'un de mes amis : M. Charles Fournet, grand amateur d'aérostation en sa qualité d'ancien marin, un gaillard qui serait dans le cas d'aller dans la lune en ballon, si c'était possible.

Voici le récit de son ascension, publié par le journal *l'Ordre et la Liberté* de Caen :

« Le gonflement du ballon *le Siège-de-Paris*, commencé à 1 heure et demie, s'est poursuivi régulièrement jusqu'à 4 heures et demie. La nacelle a été parée, et, après quelques manœuvres préparatoires destinées à équilibrer le ballon, nous sommes partis à 5 heures 15 de la place d'Armes.

« Nous quittons lentement la terre, qui semble descendre, notre ballon paraissant être immobile. Nous saluons de la main la foule toujours émue au moment du départ; à 300 mètres, nous traversons l'Orne. L'aéronaute lâche trois pigeons qui, en nous quittant, nous font mon-

ter à 400 mètres. La ville entière nous apparaît un peu dans le brouillard; nous distinguons la foule qui couvre la place d'Armes, les quais, les abords de l'Exposition. Les cris nous arrivent distinctement : on nous souhaite bon voyage. Mais les émotions du départ nous ont altérés, mon ami débouche une bouteille, et me fait observer qu'à cette hauteur de 400 mètres le bouchon fait le bruit d'une bouteille de champagne.

« Une bande de collégiens passe en criant sous nos pieds; nous ne distinguons pas leur uniforme ; à cette hauteur, c'est tout au plus si on aperçoit quelques points noirs qui remuent : ce sont les habitants de la terre

« Mon compagnon observe le baromètre, et, la main sur le lest, maintient le ballon entre 400 et 600 mètres. Moi, j'observe l'heure, et, de minute en minute, je consigne notre hauteur.

« 5 heures 25. — Nous sommes à 575 mètres. Un train arrive à Caen; son sifflet aigu et son bruit de ferraille nous fait pitié. Que de mal il se donne pour aller plus lentement que nous; moelleusement porté par un vent cependant assez faible, nous ne sentons aucun mouvement : la terre se déroule sous nos pieds. Au premier plan, Caen, toujours un peu dans la brume, se voit encore très distinctement; plus loin, la mer !

« Nous distinguons toute la côte : Courseulles, Saint-Aubin, Luc, Lion, Ouistreham; puis, dans le renfoncement, Houlgate et Beuzeval; dans le fond, le Havre tout ensoleillé.

« On ne saurait imaginer un panorama plus magnifique. Sous nos pieds, la campagne s'étend à perte de vue; le mont Pinçon apparaît à l'horizon; à l'ouest, du côté du soleil, quelques rayons traversent un nuage doré et complètent ce tableau féerique. Quand, pour la première

fois, on se trouve ainsi en présence de l'immensité, on se sent transporté d'enthousiasme et on ne se lasse pas d'admirer.

« 5 heures 30. — Le gaz fuse un peu : nous redescendons à 550 mètres ; le ballon fait une rotation sur lui-même, de droite à gauche ; une poignée de lest nous porte à 600 mètres.

« 5 heures 32. — Des cris d'enfants se font entendre encore à cette hauteur. Le ballon tourne une deuxième fois dans le même sens : nous montons jusqu'à 650, puis 700 mètres. Un second train passe sous nos pieds. Nous entendons un coup de fusil. Est-ce pour saluer notre passage ? Nous aimons à penser que ce n'est pas sur nous que l'on tire ; d'ailleurs nous sommes hors de portée.

« Un magnifique arc-en-ciel apparaît à l'est et ajoute à la beauté du panorama. Le ballon tourne une troisième fois, mais en sens inverse. On entend des cris d'animaux, le chant du coq surtout s'entend clairement.

« Nous apercevons toujours Caen, mais le brouillard qui l'entoure s'épaissit ; il devient moins distinct, et bientôt il va disparaître ; mais le brouillard continuera à nous en montrer la place.

« Nous passons au-dessus des tourbières de Touffréville. Une descente au milieu n'aurait rien de bien agréable, mais nous sommes à 600 mètres, nous avons deux sacs et demi de lest ; il n'est que 5 heures 50 ; nous pouvons encore marcher. Des bois de sapins nous entourent presque partout ; nous laissons filer le guide-rope et l'ancre pour nous tenir parés à la descente, et nous nous remettons à examiner le paysage ; l'arc-en-ciel s'est accentué davantage.

« Les villages que nous traversons sont en émoi ; les

paysans s'entre-appellent. « Ohé! le ballon! » crient-ils, et quelques-uns nous suivent, pensant que nous allons atterrir. Nous descendons en effet assez rapidement : à 5 heures 55, nous sommes à 650 mètres; au-dessus de Méry-Corbon, à 6 heures, nous ne sommes plus qu'à 450. A 6 heures 2 minutes, 400 mètres; à 6 heures 3 minutes, 250. A cette hauteur, le vent est plus sensible, et notre vitesse s'accentue beaucoup; nous sentons même le vent, qui est assez frais; nous sommes un peu remontés à 350 mètres, puis le mouvement de descente s'est accentué.

« 6 heures 17. — Nous sommes à 200 mètres; mon aéronaute prépare tout pour l'atterrissage, mais le soleil vient changer nos projets; notre gaz se dilate rapidement, la descente est enrayée et nous remontons rapidement. L'ombre du ballon se projette sur la campagne et voyage à nos côtés, mais elle diminue peu à peu, preuve que nous remontons. A 1,250 mètres, nous tournons sur nous-mêmes de droite à gauche; la vitesse est très accentuée, et le vent se fait sentir. Nous sommes au-dessus du hameau de Chanteloup,

« 6 heures 30. — Nous franchissons un petit ruisseau, mais le soleil nous fait toujours monter : nous sommes à 1,800 mètres. Quelques nuages sont à notre hauteur, à quelque distance de nous. La vitesse d'ascension ne diminuant pas, mon conducteur tire la soupape une première fois, puis une seconde.

« 6 heures 33. — Nous sommes à 1,900 mètres! au milieu d'un nuage épais; on se croirait dans un brouillard. Nous apercevons néanmoins la mer au loin, mais les côtes sont dans le vague. Caen a disparu complètement : nous entendons au loin un sifflet de chemin de fer, mais nous ne pouvons l'apercevoir. La terre semble se creuser sous nos pieds, et se relever à l'horizon; elle prend l'aspect

9

d'une immense cuvette dont le fond est directement sous nos pieds.

« 6 heures 35. — Nous descendons ; à 775 mètres, nous sommes sortis du nuage, en plein soleil ; mais, cette fois, il ne nous fera plus monter ; la descente va commencer. Nous passons au-dessus de Sassy ; le village est en fête, mais la fête est désertée pour le ballon, et nous retrouverons tout le monde à la descente.

« En une minute, nous sommes tombés de 400 mètres. Mon hardi compagnon jette une poignée de sable pour ralentir un peu la descente. Le vent est assez vif, à cette altitude de 400 mètres.

« 6 heures 41. — Un rideau d'arbres se dresse devant nous ; il faut encore le franchir ; un demi-sac est vidé ; nous remontons un peu : l'obstacle est franchi.

« 6 heures 43. — Nous nous cramponnons au cercle ; la terre arrive rapidement.

« 6 heures 44. — Premier choc, très doux ; l'aéronaute a saisi la corde de soupape, et tire de toutes ses forces ; nous appelons les paysans à l'aide, mais ils semblent ne pas comprendre et n'osent approcher.

« 6 heures 45. — Deuxième et troisième chocs, très doux aussi ; la nacelle s'incline et traîne un peu ; l'ancre ne peut mordre dans la terre ; enfin un paysan se décide à saisir notre corde, et nous arrête complètement ; il est 6 heures 50 ; le voyage a duré une heure vingt minutes.

« Les paysans accourent maintenant en foule, et maintiennent le ballon. « Où sommes-nous ? — A Biéville-en-Auge, 8 kilomètres de Mézidon. » Nous écrivons trois dépêches que l'on confie à des pigeons voyageurs appartenant à M. Faucon, président de la Société colombophile de Caen, puis nous nous occupons de ramasser le matériel. Les paysans nous aident à qui mieux mieux ; il faut

même les modérer, car ils déchireraient tout ; le ballon est dégonflé, plié, roulé et serré dans la nacelle.

« Nous demandons s'il y a un train pour revenir ; il doit passer dans une demi-heure. Nous refusons l'offre gracieuse d'un brave homme qui veut nous retenir à dîner chez lui, et nous sautons en voiture ; en quarante minutes, nous arrivons à la gare de Mézidon ; le train arrivait en gare en même temps que nous ; nous courons au guichet : fermé ! Nous crions au chef de gare que nous voulons partir seuls, sans le ballon, que nous avons hâte de revenir à Caen rassurer notre monde ; peine perdue : M. le chef de gare, fort de son droit, fait la sourde oreille, et fait partir le train, le dernier de la journée. Il nous faut aller en chercher un autre, à 10 heures, à Mesnil-Mauger.

« Heureusement, la voiture que nous a obligeamment prêtée M. Delaunay de Biéville-en-Auge est toujours là, et nous conduit à Mesnil-Mauger. A 11 heures du soir, nous rentrons à Caen, où l'on n'a pas encore de nos nouvelles.

« CH. FOURNET
« Membre de l'*Académie d'aérostation*,
« passager du ballon *le Siège-de-Paris*. »

VIII

LISIEUX.

Une ascension peu mouvementée, malgré sa longue durée, fut celle que j'opérai, le 22 août 1883, dans l'antique cité lexovienne.

A deux heures précises de l'après-midi, le « Lâchez tout » était prononcé, et le ballon de 1,100 mètres cubes *l'Union* prenait son vol vers le ciel bleu.

Nous étions trois voyageurs, dont une dame, et l'aéronaute. Malgré une fièvre violente qui me faisait claquer des dents par 35 degrés de chaleur, j'étais monté dans le cercle, bien déterminé à partir, malgré mon mal. Le ballon était équilibré ; nous n'avions que cinq sacs de lest.

« Ne bougez plus ! »

Un photographe grimpé sur le toit d'une maison bordant la place du Marché-aux-Chevaux a braqué son objectif sur le ballon : rapidement il ouvre et ferme son oculaire...

« C'est fait ! » nous crie-t-il.

L'énorme aérostat, dont c'est la deuxième ascension, s'élève lentement : debout sur le cercle, je salue la multitude qui fourmille à nos pieds et qui nous envoie ses acclamations et ses applaudissements. Le panorama tout entier de Lisieux se développe, avec sa ceinture de prés verts et de champs moirés, et nous montons toujours, au sein de l'éclatante lumière, dans l'azur transparent des cieux. Les sons affaiblis de la *Marseillaise* nous parviennent encore.

Je m'assieds sur le cercle et consulte mes instruments. Nous sommes à 1,000 mètres d'altitude, et le thermomètre accuse une température de 24 degrés centigrades.

Comme cette ascension est tout à fait un voyage de plaisance, j'abandonne mes baromètres et j'engage la conversation avec mes voisins du sous-sol, je veux dire les passagers de la nacelle. Tout à coup, notre aérienne voyageuse éternue.

« Pouah ! quelle mauvaise odeur ! s'écrie-t-elle.

— C'est le gaz ! » dit un de nos compagnons.

En effet, la double influence de la chaleur ambiante et de la dépression atmosphérique se fait sentir dans toute son intensité ; l'appendice, tendu et gonflé, vomit des torrents d'hydrogène bicarboné dont la mauvaise odeur vient nous incommoder. Jusqu'à 2,000 mètres, la dilatation se fait sentir ; puis, tout d'un coup, sans transition, nous sentons une impression de fraîcheur ; le thermomètre tombe à 19° ; la dilatation cesse, l'aérostat se contracte et redescend.

Un sac de lest par-dessus bord, et nous remontons. De 1,700 mètres, l'*Union* arrive à 2,700 et s'y maintient en équilibre.

Il y a une heure que nous sommes partis, et nous sommes toujours immobiles au-dessus de Lisieux ; nous restons suspendus perpendiculairement au-dessus de la place du Marché-aux-Chevaux, lieu de notre départ. A la jumelle nous distinguons encore la foule, massée sur les boulevards environnants, et le nez en l'air pour nous admirer.

Le vent est nul à notre distance de la terre : au-dessous de nous, dans l'atmosphère limpide, sommeillent d'énormes cumulus argentés, ressemblant à d'immenses montagnes de neige. Les rayons solaires illuminent la terre bien loin au-dessous de nous et nous sommes tous en admiration devant ce panorama sans égal, duquel il est impossible de se rendre compte si l'on n'a jamais mis le pied dans ces frêles nacelles, frétées pour l'inconnu.

« Trois heures et demie, dit notre aéronaute.

— Nous allons *luncher,* » ajoute notre passagère.

Le sac aux provisions est arrimé près de moi au cercle ; je le détache et le passe à un des passagers, qui vide son contenu. Nous mettons notre mouchoir sur nos genoux

pour remplacer la table absente : un poulet froid est découpé et, l'appétit aidant, je vois les morceaux de volaille disparaître. Quant à moi, la fièvre m'a ressaisi et je claque des dents en plein soleil.

Au poulet succèdent des rillettes de Tours, puis une énorme brioche et quelques grappes de muscat blanc auquel j'ai à peine la force de goûter. Tout à coup, une détonation se fait entendre. Nous tendons nos gobelets que remplit le champagne mousseux et l'on trinque joyeusement.

« A la prospérité de la France !

— A notre prochaine ascension !

— A la découverte de la navigation aérienne ! »

La bouteille de champagne vide nous sert de lest et voltige dans l'espace avec les reliefs du repas.

« Ce n'est pas tout, nous dit au bout d'un instant notre capitaine : nous n'avons plus que deux sacs de lest, la condensation s'opère ; il faut nous préparer à la descente. Filez l'ancre et le guide-rope ! »

Cet ordre est exécuté. Il est quatre heures et demie : en une demi-heure l'*Union* est descendue de 1,500 mètres, et nous nous dirigeons avec une lenteur majestueuse vers l'ouest.

Mon compagnon, qui examine le paysage à la jumelle pousse un cri :

« Là-bas, la mer ! »

En effet, au nord, à une vingtaine de kilomètres de nous, la Manche étincelle comme un lac de mercure sous les obliques rayons du soleil déjà bas sur l'horizon. La lunette nous permet de distinguer Trouville, Deauville, Ouistreham, Lion-sur-Mer, etc. En pleine terre, un gros bourg attire nos regards : c'est Pont-l'Évêque.

L'*Union* n'est bientôt plus qu'à 500 mètres et s'abaisse

doucement vers le terrestre séjour. Je quitte alors mon cercle, où pendant deux heures j'ai enduré les flèches solaires, et j'attends le dénouement dans la nacelle.

Soudain nous ressentons quelques oscillations : notre ancre a touché terre et nous attire à elle.

Un vigoureux coup de soupape ; la nacelle effleure le sol et s'arrête sans secousse. Nous descendons plus facilement, cette fois, que de voiture, et c'est aux cris joyeux des paysans accourus que l'on traîne l'aérostat dans un champ voisin pour opérer son dégonflement. Nous sommes à Perrières, au lieu dit le Val-Richer, à 15 kilomètres de Falaise et 40 de Lisieux.

Nous avons séjourné trois heures et demie en l'air pour faire 40 kilomètres, soit 12 kilomètres ou 3 lieues à l'heure seulement. Pourtant c'est bien là la plus charmante promenade aérienne que j'aie faite jusqu'ici !

IX

MA DERNIÈRE ASCENSION.

J'ai fait ma dernière ascension — de l'année 1883, non la dernière de toutes, je l'espère — le 17 octobre, à Doullens, dans le Nord. Je n'avais à ma disposition, pour faire ce voyage, qu'un vieux ballon usé et plein de trous, *le Nogentais,* avec lequel j'avais si bien manqué mon ascension du 14 juillet à Nogent, en Champagne.

Pourtant, je parvins à me tirer d'embarras, grâce à

l'excellence et à la quantité du gaz qui me fut fourni par l'usine de la ville. En quatre heures, le *Nogentais*, baptisé pour cette circonstance le *Météorologique*, était entièrement gonflé et se balançait sous l'effort d'une violente brise de nord-ouest.

La place de la Mairie se trouvait encaissée entre de hautes maisons de trois étages qu'il me fallait éviter. Je perdis dix minutes à l'équilibrage de l'aérostat, que je fis trois fois redescendre pour me délester : car il me fallait une grande force ascensionnelle pour résister au vent et éviter les constructions qui me barraient le passage.

Une foule énorme s'entassait sur la place et suivait d'un regard ému les manœuvres du départ.

Une dernière fois, je me fis élever captif à une vingtaine de mètres, et, me sentant assez de puissance ascensive, je lâchai le filin qui me retenait. En deux secondes, sans m'être aperçu des obstacles, j'étais à 300 mètres, et je montais droit comme la flèche vers la voûte nuageuse qui s'abaissait comme un lourd couvercle plombé sur la terre grisâtre et mélancolique.

Je m'attendais à rencontrer les nuages vers 6 ou 800 mètres : à mon grand étonnement, je ne pénétrai dans ces masses de vapeurs qu'à une altitude de 1,350 mètres.

J'eus donc le temps d'admirer le panorama de Doullens, avec sa citadelle et l'Authie, se perdant, comme un mince fil d'argent, à l'horizon brumeux.

J'étais parti à cinq heures dix minutes du soir, avec un sac unique de sable et deux pigeons voyageurs ; à cinq heures vingt-cinq, je sortais des nuages à 1,950 mètres et je revoyais le soleil et le ciel bleu. La couche vaporeuse avait 600 mètres d'épaisseur.

Soutenu par les chauds rayons de l'astre roi, le dieu Soleil, le *Météorologique* parvint à 2,380 mètres, alti-

tude à laquelle il se soutint pendant dix minutes. Je profitai de ce séjour pour prendre un croquis des cumulus gris blanchâtre voguant à mes pieds. A 2 kilomètres au-dessus de ma tête, de légers *cirri* étaient suspendus, immobiles, juste à mon zénith.

Soudain un vent froid se fit sentir, l'étoffe tendue par la dilatation se plissa, un courant d'air de bas en haut souleva mes cheveux et la descente commença.

En cinq minutes, je tombai de 1,000 mètres; de la lumière je redescendis dans un terne et monotone crépuscule; des plages étincelantes de l'azur, je retombai dans le gris et sombre brouillard qui couvre les trois quarts du temps notre planète; et de l'idéal je revins au réel.

Ma chute s'accentuait toujours : le gaz fuyait à travers les imperceptibles déchirures du lourd tissu ; l'hydrogène s'était encore condensé au froid contact des nuages et le *Météorologique* descendait en tournoyant à travers l'espace.

Pour modérer et enrayer cette chute vertigineuse, je n'ai que 20 kilogrammes de sable. Je vide mon sac; mais ma descente est si rapide que toute la poussière qui le remplit vient me retomber en pluie sur la tête. Heureusement, à 800 mètres du sol, le *Météorologique* s'arrête un instant et me donne le temps de respirer et de préparer mon atterrissage.

Ce n'est pas long; je n'ai qu'un petit grappin de 6 kilogrammes attaché au bout d'une corde de 30 mètres. Je descends mon engin et jette un coup d'œil circulaire sur le terrain au-dessous de moi.

D'immenses prairies, des champs moissonnés depuis longtemps, jusqu'à perte de vue !

Ce terrain est on ne peut plus propice pour un atterris-

sage, surtout par le vent qu'il fait. Saisissant donc d'une main ferme la corde de soupape, je maintiens les clapets grands ouverts.

Le gaz siffle en s'échappant, la chute se précipite, la terre se rapproche, grise et menaçante.

Je jette un regard vers le lieu où le *Météorologique* va toucher le sol. C'est une butte boisée. Je traverse la ligne du chemin de fer d'Amiens à Arras, le bois est franchi en quelques secondes et, à 125 mètres de terre, je m'aperçois que je vais tomber sur les toits d'un village perdu à demi dans la verdure. Je vais certainement défoncer du coup la première masure que je vais rencontrer et probablement recommencer mon traînage de Montmorillon.

Heureusement pour moi, dans quelque circonstance critique et dans n'importe quelle situation périlleuse que je me sois trouvé en ballon, je n'ai jamais perdu, fût-ce une seconde, mon sang-froid et ma présence d'esprit. Dans la position où je me trouvais, une idée d'audace me sauva d'une catastrophe inévitable.

Je traversai les jardins potagers situés derrière les maisons dont je frôlai les toits ; alors, me cramponnant à la soupape, je vins m'abattre lourdement au beau milieu de la rue, à dix pas de la place de l'Église. Le *Météorologique* essaya de se redresser et de bondir encore ; mais ses tentatives furent vaines, il était vaincu, sans traînage et sans que mon grappin eût servi à quelque chose.

C'est à Oviliers-la-Boisselle, à 45 kilomètres de Doullens et 3 lieues d'Amiens, que s'est terminé le dernier voyage aérostatique que j'aie exécuté.

.

Puissé-je, dans quelques années d'ici, offrir au public une nouvelle série de récits de mes prochaines ascen-

sions, de mes futurs voyages à travers les plaines sans fin de notre atmosphère !

Jusqu'à présent, je n'ai eu pour but que d'apporter ma pierre — si petite qu'elle fût — à cet édifice colossal qui constitue la météorologie, cette science si attrayante et pourtant si peu connue dans l'ensemble de ses multiples phénomènes.

Désormais, ce sera une plus noble ambition qui me guidera dans mes aventureuses courses aériennes. Ce qui manque encore aujourd'hui à l'homme, c'est ce domaine vaste et inexploré, auquel il n'a pas encore imposé sa fière domination, cet élément qu'il n'a encore pu vaincre d'une façon définitive.

Il faut que ce brillant dix-neuvième siècle, qui a vu naître tant de grandes découvertes et présidé à tant de grandioses inventions, arrache ce nouveau et splendide secret à la nature : la *navigation aérienne*, et que de lui date l'ère sublime de la *conquête du ciel !*

QUELQUES DOCUMENTS CURIEUX
SUR L'AÉROSTATION

Savez-vous, ami lecteur, combien on fait d'ascensions par an, en France seulement?

Voici, d'après le travail d'un chercheur consciencieux, amateur passionné d'aérostation, ce nombre, qui va chaque année grandissant :

On avait compté en 1876........ 79 ascensions.
— — 1877........ 81 —
— — 1878........ 82 —
— — 1879........ 95 —
— — 1880........ 117 —
— — 1881........ 120 —
On compte en 1882......... 135 —
et en 1884......... 150 —

Sur ces 150 ascensions, c'est à peine s'il y a une quarantaine de voyages entrepris dans un but réellement scientifique et qui aient servi à démontrer un fait nouveau. La majeure partie de ces ascensions ne sont que des trains de plaisir aériens, entrepris dans un but unique de lucre et d'amusement populaire.

La vitesse d'un ballon est, on le comprend, très va-

riable, puisqu'elle dépend de la vitesse du courant d'air dans lequel il peut se trouver plongé. Parmi les nombreuses ascensions faites depuis 1783, on cite comme exemples de rapidité :

En 1810, Garnerin fit 36 mètres à la seconde ou 129 kilomètres à l'heure.

En 1868, MM. Tissandier et Fonvielle firent 20 lieues en trente-cinq minutes, ou 35 lieues à l'heure.

Pendant le siège de Paris, on cite :

Le *Louis-Blanc*, monté par Farcot, qui fit 65 kilomètres à l'heure ;

Le *Garibaldi*, monté par de Jouvencel, qui fit 92 kilomètres à l'heure ;

L'*Égalité*, montée par W. de Fonvielle, qui fit 90 kilomètres à l'heure ;

La *Ville-d'Orléans*, montée par Rolier, qui fit 94 kilomètres à l'heure ;

Le *Volta*, monté par Joussen, qui fit 70 kilomètres à l'heure ;

Le *Steenackeers*, monté par M. Vibert, qui fit 119 kilomètres à l'heure ;

Et enfin la *République-Universelle*, montée par Jossec, Antonin Dubost et Gaston Prunières, qui fit 133 kilomètres à l'heure.

Le maximum de la vitesse observée a été celle du ballon *le Nassau*, monté par Green, qui fit 64 mètres par seconde, 3,840 mètres à la minute, 58 lieues ou 230 kilomètres à l'heure !

La crainte qu'inspire ordinairement un voyage en ballon est bien chimérique et bien puérile ; on en a l'exemple dans le nombre d'ascensions exécutées par certains aéronautes.

Blanchard fit dans sa vie plus de 400 ascensions; Garnerin autant; Green est mort à l'âge de 85 ans, après avoir accompli plus de 900 voyages aériens. De nos jours, M. Eugène Godard, le célèbre aéronaute, a fait plus de 1,800 ascensions libres; M. Jules Godard, son frère, près de 1,200. Leurs émules : Duruof, Mangin, Triquet, Fonvielle, en ont fait plusieurs centaines,... et tous se portent bien et n'ont jamais eu de membres cassés, ce qui prouve bien le peu de danger qu'offre un voyage aérostatique.

MARTYROLOGE AÉROSTATIQUE

15 juin 1785. — Mort de Pilâtre de Rozier et Romain, à Boulogne-sur-Mer.

6 juillet 1801. — Mort de madame Blanchard, à Paris.

26 novembre 1801. — Mort d'Olivari, à Orléans.

1806. — Mosment, à Lille.

21 septembre 1812. — Mort de Zambeccari, à Bologne.

1812. — Bittorf, à Mannheim.

8 mai 1824. — Mort d'Harris, à Londres.

29 septembre 1824. — Sadler, à Bolton.

1840 (septembre). — Mort de Leturr, à Londres.

27 septembre 1846. — Cocking, à Londres.

9 septembre 1850. — Mort de Gale, à Bordeaux.

1854. — Arban se perd dans les Pyrénées.

1863. — Grimvood et Donaldson, à New-York.

30 novembre 1870. — Le *Jacquard* perdu en mer, avec l'aéronaute Prince.

30 janvier 1871. — *Richard-Wallace* perdu en mer, avec l'aéronaute Lacaze.

4 juillet 1873. — Mort de La Moutain, à Iowa (États-Unis).

9 juillet 1874. — Mort de Groof, l'homme volant, à Londres.

15 avril 1875. — Mort de Sivel et Crocé-Spinelli, à 8,600 mètres.

29 juillet 1879. — Mort de Petit, au Mans.

8 août 1880. — Mort de Charle Brest, dans la Méditerranée.

31 octobre 1880. — Mort de Navarre, à Courbevoie.

15 août 1881. — Mort de M. d'Armentières, à Montpellier.

21 novembre 1881 — Le *Saladin* disparaît avec M. Powell.

8 mars 1883. — Mort de Mayet, à Madrid.

Soit une trentaine de personnes en tout : les bras et jambes cassés sont à part; soit 1 mort et 3 blessés environ par 500 ascensions.

Les grandes ascensions que l'on cite le plus souvent sont, pour la distance parcourue et la longueur du voyage :

Le *Nassau*, parti de Londres le 1ᵉʳ novembre 1836, descendu dans le duché de Nassau, après avoir traversé la Manche.

Ascensions de M. Flammarion, de Paris à Angoulême et de Paris à Cologne.

Ascension de M. Godard, de Paris à Ostende, 200 lieues.

Voyage du ballon *le Géant*, de Paris en Hanovre, 370 lieues.

Voyage du ballon *la Ville-d'Orléans*, descendu en Norvège, à 400 lieues de Paris.

Voyage du ballon *City of Chicago*, 400 kilomètres en huit heures.

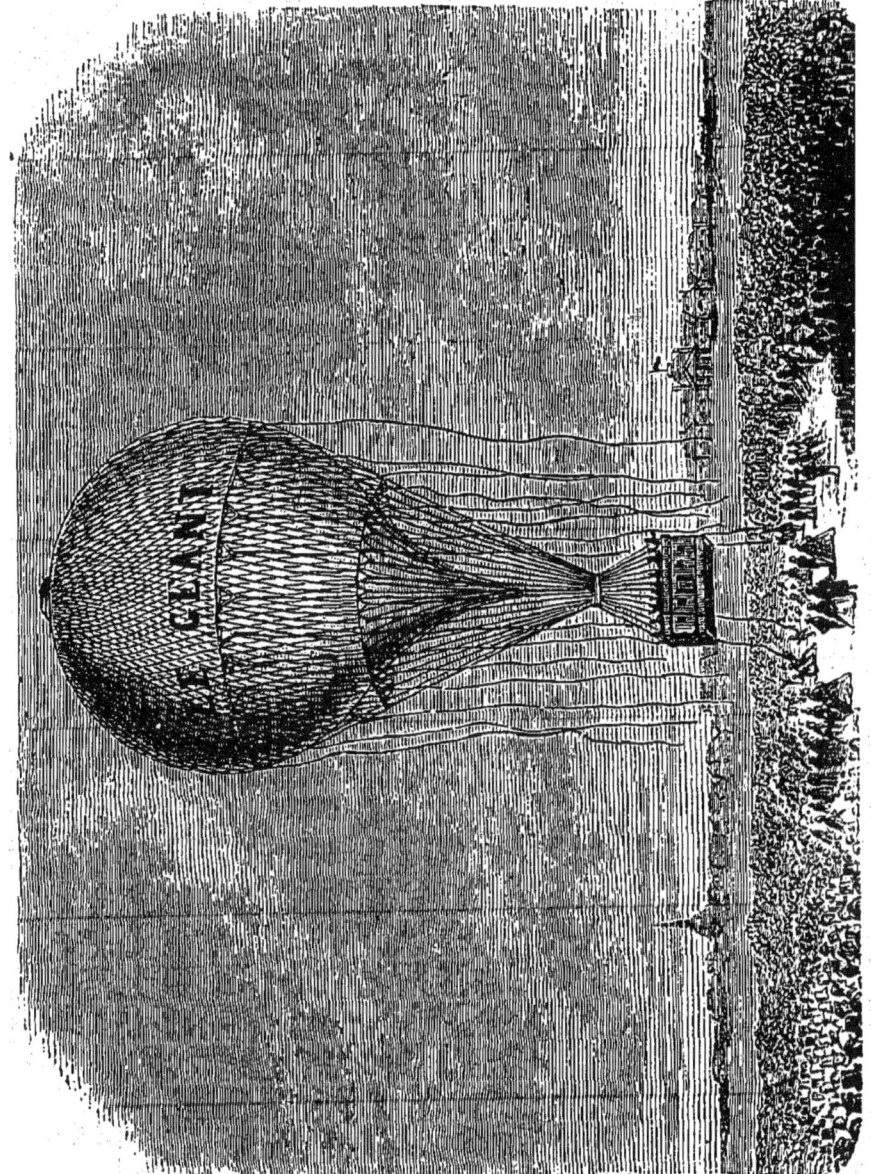

Le départ du *Géant*.

Ascension du *Zénith*. — De Paris à Arcachon, en vingt-deux heures.

Traversées de la Manche par Blanchard, Green, Burnaby, John Simmons, Lhoste.

Et, pour les ascensions de grande hauteur, les aéronautes suivants, qui ont atteint :

Gay-Lussac.......................	7,016	mètres
Barral et Bixio...................	7,039	—
Robertson et Lhoest..............	7,400	—
Glaisher et Coxwell...............	7,209	—
Sivel et Crocé-Spinelli............	7,400	—
Tissandier, Crocé-Sivel............	8,600	—
Glaisher et Coxwell...............	9,500	—

DEUXIÈME PARTIE

FANTAISIES AÉROSTATIQUES

LA CONQUÊTE DU POLE

I

UNE SÉANCE DU CERCLE DES AÉRONAUTES FRANÇAIS.

« L'ordre du jour amène le dépouillement de la correspondance, » prononça M. Nicott, l'honorable secrétaire général du *Cercle des aéronautes français*.

Le plus grand silence s'établit sur les bancs occupés par les sociétaires, et le secrétaire dit :

« Nous avons d'abord une lettre de M. Courtet, nous demandant de l'agréer comme « élève volontaire » de la Société. Il est présenté par MM. de Viellefont et Rial, membres du bureau.

— Je mets aux voix l'admission de M. Courtet dans le corps des « élèves volontaires », dit le président.

Le vote par assis et levé fut accompli et le président, M. Pernor, conclut :

« A l'unanimité, M. Courtet est accepté comme élève. »

M. Nicott reprit :

« Nous avons ensuite une réponse de la ville de Châteaubriant, au sujet de l'ascension projetée pour le jour de la fête patronale. Le conseil municipal a voté une

somme de 300 francs et le gaz nécessaire au gonflement d'un ballon de 300 mètres cubes.

— Le matériel du ballon *École d'aérostation météorologique* est prêt, fit à son tour le chef du matériel. Mais qui ira exécuter l'ascension à Châteaubriant?

— Moi, dit une voix.

— Le tableau de « tour d'ascension », reprit le président, indique que c'est à M. Tosehl que revient cet honneur. M. Tosehl est-il prêt?

— Parfaitement, répondit l'interpellé, qui se leva.

— Vous vous arrangerez avec le trésorier et le chef du matériel avant de partir, poursuivit M. Pernor. Quant à l'élève qui doit vous accompagner, il est tout prêt. C'est M. Lagoy.

— Je suis tout disposé à partir, monsieur le président, » répliqua M. Tosehl.

La voix du secrétaire général, qui se faisait encore entendre, coupa la parole à l'aéronaute. M. Nicott disait en montrant une feuille de papier ministre :

« Voici une lettre du commodore Drift adressée à notre président. Je vais la lire *in extenso* à la Société, elle en mérite l'honneur :

« Monsieur le président,

« Ayant reçu la gracieuse hospitalité de votre nacelle dans la belle ascension que vous avez exécutée à Sydenham Palace le 21 octobre dernier, je viens, par le même échange de procédés, mettre à votre disposition, ou à celle d'un membre de la savante Société dont vous êtes le président, une place gratuite à bord du navire que je frète en ce moment en Amérique pour m'élancer, sur les traces glorieuses de Franklin, à la conquête de ce pôle Nord, que votre grand et regretté Gustave Lambert rêvait de découvrir.

« Si le navire ne peut franchir la banquise; si la route des mers vient à nous être fermée, il nous restera le chemin des airs, et ce sera en ballon que nous atteindrons ce point inconnu où se rencontrent tous les méridiens du globe.

« Espérant donc qu'un aéronaute français tiendra à honneur de participer à ce que j'oserai appeler la plus grande tentative géographique et scientifique du dix-neuvième siècle,

« Je vous prie de recevoir, monsieur le président, etc.

« W. DRIFT

« Commodore de la marine royale anglaise,
« membre de la *Society of balloons of Great Britain.* »

Un tonnerre d'applaudissements (mêlés, il faut l'avouer, de cris d'animaux et de hurlements) accueillit cette lecture.

« Qui ira au pôle Nord ? s'écria le vice-président, M. de Pomérol.

— Nous le discuterons à la fin de la séance, s'empressa de répondre le président. Pour le moment, ne nous arrêtons pas à une discussion oiseuse. Passons à l'ordre du jour.

— C'est un beau voyage à tenter, » murmurait notre *major* entre ses dents.

Mais vraiment, en ce moment, on n'entendait pas la voix du président ; c'était un bruit confus de murmures et d'exclamations. Qui allait se décider à accompagner le commodore Drift au pôle ? J'étais, moi, Raoul Marius, aussi curieux de le savoir que les autres. Certes, ce n'était pas moi, simple élève volontaire, qui allais me présenter ! Et pourtant !... Ah ! si je n'avais pas eu ma famille !...

La sonnette du président rétablit enfin un calme relatif dans la salle, et la voix de M. Nicott glapit :

« L'ordre du jour appelle le récit des deux dernières ascensions faites par le cercle à Londres et à Tulle.

— La parole est à M. de Viellefont, » dit le président.

Le vice-président, un de nos plus savants, mais aussi de

nos plus grincheux collègues, se leva, et, tirant un journal de son immense poche, il lut le compte rendu de l'ascension qu'il avait faite à Londres, le dimanche précédent, en compagnie de M. Pernor, notre président, et du commodore Drift, ascension à l'issue de laquelle le ballon était tombé sur un îlot, à 10 kilomètres des côtes anglaises.

Je n'entendais que des phrases entrecoupées dans la lecture de M. de Viellefont : « Thermomètre marquait 15... Hygromètre 90... îles Bedmanton-Grounde... commodore Drift... »

Ce commodore et son voyage au pôle me tracassaient plus que je ne le saurais le dire. Je pensais que c'était une occasion unique pour moi de voir du pays, de devenir célèbre, peut-être... Ah! celui qui allait se présenter avait une vraie chance!

La voix du président me tira de ma rêverie.

« La parole est à M. Marius, pour rendre compte de son ascension de Tulle, » disait-il.

Je me dressai alors et fis le récit suivant de ma dernière ascension :

« Chargé par la Société d'aller exécuter — je ne sais à quel propos — une ascension demandée par la municipalité de la ville de Tulle, je suis arrivé dans cette ville le samedi 30 octobre, en compagnie de M. Brigal. Malgré de grandes difficultés et tous les obstacles élevés par la Compagnie du gaz, je suis parvenu à gonfler l'aérostat *l'École n° 5,* que le Cercle m'avait confié. Mais le gaz, trop lourd, n'a pu que m'enlever seul, en laissant forcément à terre mon compagnon.

« Voici des extraits de mon journal de bord, publiés par le journal *le Corrézien* :

« Départ à 4 heures précises, par un temps sans nuages, vent

N.-E.; 17°+ centigrades à terre, 8 kilogrammes de force ascensionnelle et 30 kilogrammes de sable dans la nacelle.

« 4 heures 10. — 400 mètres au-dessus de la Corrèze;

« 4 heures 15. — 800 mètres, jet de banderoles et parachutes;

« 4 heures 30. — 1,700 mètres. — 9°+ centigrades. — Hygr. 70. — Dilatation ;

« 4 heures 40. — 1,100 mètres. — Grande condensation, descente rapide;

« 4 heures 55. — 350 mètres, — au-dessus des bois près Brives;

« 5 heures 5. — Atterrissage dans un vallon boisé, sans chocs ni traînage, sur le territoire du Trou-des-Barres, commune de Lanteuil, dégonflement sans aide en plein bois. »

« De retour aujourd'hui même à Paris, je suis accouru remercier la Société et rendre mes comptes à la caisse. Tel est, Messieurs, le récit fidèle et détaillé de ma quatrième ascension faite sous les auspices du Cercle aérostatique. »

Cela dit, je me rassis gravement, tandis qu'un *boucan* épouvantable de cris et de bravos retentissait à mes oreilles, soi-disant dans le but de me remercier de mon dévouement pour la Société, et surtout pour sa caisse.

Quelques discussions d'ordre intérieur sans grande importance succédèrent ensuite à mon récit; on discuta surtout au sujet du payement du loyer de notre local de séances. Enfin, ces vétilles expédiées, le président demanda :

« Avant de lever la séance, les candidats pour le voyage au pôle Nord avec le commodore Drift voudraient-ils se faire connaître? »

Cette simple question jeta un froid glacial, ce qui n'avait rien d'étonnant en parlant du pôle, il est vrai, — et l'assemblée resta calme et solennelle.

« Personne ne tient à aller faire un petit tour en ballon du côté du pays des ours blancs? » répéta en riant M. Pernor en se tournant vers moi.

Personne ne répondit.

« Alors, dit-il, la séance… »

Mais je ne lui donnai pas le temps d'achever. Ma décision venait d'être prise, rapide, irrévocable.

« Moi ! moi ! Je pars ! J'accepte, monsieur le président, » m'écriai-je désespérément, en m'élançant vers le bureau.

La sonnette présidentielle retentit :

« La séance est levée, » conclut gravement M. Pernor.

II

EN AMÉRIQUE.

Quatre mois après cette mémorable séance du *Cercle des aéronautes français*, qui devait avoir sur mon existence une influence décisive, je me trouvais en Amérique, à Philadelphie.

Le commodore Drift, un brave homme au demeurant, m'avait agréé, non seulement comme futur passager de son navire, — peut-être de son ballon, — et délégué de la Société aérostatique de France, mais aussi comme second aéronaute de l'expédition, ce qui me faisait beaucoup d'honneur et me rapportait, chose plus pratique, quarante-cinq dollars par mois[1].

Ma famille m'avait laissé, chose que je n'osais pas

1. Deux cent trente-six francs vingt-cinq centimes.

espérer, absolument libre d'agir à ma guise, espérant que, tout en étant loin d'elle, mon affection resterait la même qu'auparavant.

Sir William Drift *esq.* avait reconnu mes qualités techniques, mes réelles connaissances en aérostation et en mécanique appliquée, et il avait résolu de s'en servir, pour la construction des appareils et des ballons.

Grâce aux chaudes recommandations de M. Pernor, président du Cercle, le commodore Drift m'avait fort bien accueilli, malgré ma jeunesse. J'étais robuste, agile surtout ; je connaissais l'aérostation ; il résolut d'utiliser mes connaissances et de m'attacher d'une façon effective au personnel de l'expédition, comptant bien que je supporterais comme un autre les fatigues et les dangers du voyage, — avec l'enthousiasme en plus.

Au mois de mars 1882, je me trouvai donc installé, en qualité de « chef de bureau », dans l'appartement occupé par le commodore à Philadelphie. C'est-à-dire que, comme mon réel et véritable métier, celui qui me donnait à peu près à vivre à Paris, était celui de dessinateur-mécanicien, — je n'étais à vrai dire qu'un aéronaute amateur, ainsi que, du reste, tous les membres du *Cercle aérostatique*, — je dirigeais l'exécution des plans des aérostats, de l'appareil à gaz et de tout le matériel aéronautique. Trois dessinateurs et un écrivain calculateur étaient sous mes ordres, et je leur taillais chaque jour leur besogne.

De plus, je surveillais, en compagnie de Joe Wouters, « l'aéronaute en chef » de l'expédition, la construction des aérostats et de tous les appareils.

Nous ne voyions qu'à de rares intervalles notre patron, le commodore Drift, qui ne cessait de voyager, faisant des conférences et ouvrant des souscriptions en faveur

de son projet, partout où il passait. Quand il revenait, non pour se reposer, — c'était un homme infatigable, — mais pour apporter de l'argent, nous comparaissions à tour de rôle devant lui : Joe Wouters, Dick Knox, l'armateur et futur capitaine du navire qui devait nous emporter vers les régions polaires, et moi ; il nous disait simplement :

« Où en êtes-vous ? »

Nous lui rendions alors un compte détaillé de nos travaux ; il discutait avec nous ; puis, quand il nous avait expliqué ses projets, il nous quittait brusquement sans vérifier, la plupart du temps, l'état des travaux. Puis il ne revenait que quinze jours après recommencer la même scène.

Le 1^{er} avril, je calculai qu'il nous avait apporté sept mille deux cent cinquante dollars[1], montant des souscriptions. Le matériel aérostatique était entièrement payé, mais non le fret du navire ; il s'en fallait d'au moins cinq mille dollars[2].

Joe Wouters avait loué un immense hangar fermé, situé dans la banlieue de Philadelphie. Ce fut en ce local que vingt ouvrières mécaniciennes cousirent les deux aérostats, dont le cube était de 1,520 mètres, et la longueur de 24 mètres. Ce fut là aussi que l'on procéda au vernissage, quand les mécaniciennes eurent décampé, et que l'on ventila les ballons, pour favoriser et hâter le séchage.

La corderie, le filet et les engins d'arrêt furent exécutés, d'après nos plans, par le premier cordier de Philadelphie ; puis la nacelle, les gabillots, le cercle et les soupapes — chefs-d'œuvre — furent confiés à un modeleur new-yorkais. Le 6 mars, je pus contempler les

1. Trente-huit mille quarante-deux francs vingt-cinq centimes, monnaie française.
2. Vingt cinq mille francs.

deux magnifiques aérostats terminés entièrement. Voici quel était leur poids :

Enveloppe vernie	160 kilogrammes.
Filet et corderie	110 —
Ancres, grappins, cône, ancre.....	150 —
Guide-ropes, engins d'arrêt........	40 —
Nacelle gréée.....................	40 —
Appareils et instruments divers....	30 —
Vivres, eau, etc. pour le voyage....	180 —
Total.	670 kilogrammes.

Un aérostat de 1,500 mètres cubes, gonflé au gaz hydrogène pur, pouvant enlever un poids net de 1,700 kilogrammes il restait donc 1,000 kilogrammes, ou une tonne de force ascensionnelle, pour les voyageurs et le lest.

Les matériels terminés, je m'occupai de l'appareil à gaz hydrogène nécessaire pour gonfler les deux énormes aérostats.

Voici ce que j'imaginai, en collaboration, je dois le dire, avec Joe Wouters :

Les générateurs, au nombre de quatre, furent construits en tôle plombée, pour résister au contact des acides ; ils étaient d'une contenance de 25 litres et surmontés d'une colonne, formée de tuyaux en terre réfractaire, pouvant contenir 500 kilogrammes de tournure de fer et dont la hauteur était de 2 mètres.

Dans un récipient en bois, de 6 mètres cubes de capacité, l'eau et l'acide se trouvaient mélangés et arrivaient, par des tuyaux, aux générateurs où tombait continuellement de la tournure de fer et où l'action chimique se produisait. Le gaz s'échappant se refroidissait d'abord dans un serpentin en fer, se séchait sur du chlorure de calcium, s'épurait dans un tuyau plein de potasse caus-

tique et pouvait être envoyé dans le ballon, après avoir été lavé. Tel fut notre appareil à gaz; du moins fut-il construit sur ces données.

Je calculai qu'il nous fallait, pour fournir 3,000 mètres cubes de gaz hydrogène :

11,000 kil. (11 tonnes) d'acide sulfurique ;

9,500 kil. (9 tonnes 1/2) de tournure de fer ;

3,000 litres d'eau.

L'appareil pouvant fournir 150 mètres cubes d'hydrogène pur à l'heure, selon mes prévisions, il nous faudrait vingt heures pour gonfler les deux aérostats : car la production du gaz était continue par un tel système ; le sulfate de fer étant évacué au fur et à mesure de sa production et l'acide et la tournure se trouvant sans cesse en présence dans les générateurs.

Le 15 mars, les aérostats, l'appareil à gaz, les 20 tonneaux d'acide et de fer furent arrimés à bord du navire du capitaine Knox *the Standard*, brick de 280 tonneaux, possédant une machine à vapeur de cent chevaux et deux hélices jumelles pour marcher à grande vitesse et évoluer rapidement.

Le 28 du même mois, nous assistâmes à la dernière conférence du commodore Drift, au *Great-hall* de New-York. Le commodore eut le plus grand succès, — ce qui lui permit de faire une ample récolte de dollars, — il n'y a que cela, dit-on, de pratique en ce monde.

Le départ fut fixé au 15 mai.

A partir de ce moment, on se mit à travailler avec une activité fiévreuse à l'embarquement des vivres, du charbon nécessaire à un tel voyage et des mille choses qui pouvaient nous être nécessaires, sous ces rudes climats. Enfin, le commodore engagea le personnel indispensable pour l'expédition. Il se composait ainsi qu'il suit :

Le commodore Drift, chef suprême de l'expédition;
Joe Wouters, aéronaute en chef, capitaine;
Le capitaine Knox, commandant le brick *le Standard*.
Moi, Raoul Marius, premier aide-aéronaute, chef d'équipe.

Ensuite, comme personnel, nous avions :
Le second du *Standard*, Walter Jacobson.
Deux officiers,
Dix matelots;
Cinq chauffeurs;
Trois timoniers;
Six aides-aéronautes;
Trois gaziers;
Six mousses, cuisiniers ou domestiques.

Enfin, comme invités et passagers :
Sir Harry Halsvoorth, astronome de *Harvard College*;
John Alphery, de l'observatoire de Greenvich;
Un rédacteur de la *Tribune* de New-York;
Un dessinateur du *London illustraed News* de Londres;
Le colonel Riedsgoff, membre du *Vozdouhoplavatel*, société d'aérostation russe.

En tout, quarante-cinq personnes entièrement dévouées, pleines d'enthousiasme et prêtes à tous les sacrifices, à toutes les fatigues de ce rude voyage à travers les régions polaires.

Les souscriptions publiques ouvertes en Amérique et en Europe, les secours envoyés par les sociétés savantes, les sommes votées par l'amirauté anglaise, avaient atteint un chiffre de deux mille deux cent quarante-cinq livres sterling[1]. C'était plus que n'avait espéré le commodore Drift, et plus aussi qu'il n'avait dépensé.

1. Cinquante-six mille francs.

Enfin le jour du départ, ce mémorable 15 mai 1882, arriva, et, à huit heures du matin, nous montâmes tous à bord du brick.

Le *Standard* déploya ses voiles et descendit majestueusement le cours rapide de la Delaware, escorté d'une nuée de *fly-boats*, de *jolly-boats* et d'embarcations de toute sorte, pavoisées de drapeaux aux trente-neuf étoiles de l'Union.

Cette conduite triomphale nous accompagna jusqu'à Wilmington-Dover, aux rochers du *Rancoc*. Alors, comme notre brick accélérait sa marche, trois hourras formidables se firent entendre, et le *Standard* répondit par un coup de canon à cette enthousiaste démonstration. C'était le signal d'adieu; la cheminée du brick s'empanacha d'un épais nuage de fumée, et nous nous élançâmes avec la vitesse de l'hirondelle vers les lointains rivages du Groenland.

III

LE CAP INDÉPENDANCE.

Avant de m'embarquer pour venir au nouveau monde à la suite du commodore Drift, je n'avais jamais voyagé sur l'Océan ; cependant, contre mes appréhensions, je n'eus pas *le mal de mer*, habitué d'ailleurs, comme je l'étais depuis longtemps, au balancement de l'escarpolette et du trapèze.

Je n'avais vu la mer de près qu'une seule fois aupara-

vant, dans le cours d'une de mes ascensions, à Granville. J'étais parti, emmenant un voyageur avec moi, et avec une grande force ascensionnelle qui me fit traverser les nuages et monter à 2 kilomètres de hauteur. Quand je redescendis et que les nuages furent traversés, la mer nous apparut; nous étions au-dessus de la Manche, à plus de 10 kilomètres déjà de la côte et d'Ouistreham.

Déjà mon voyageur se préparait dévotement à la mort, quand, donnant un coup de soupape, je retrouvai, à 100 mètres au-dessus des flots, une brise de mer qui ramena en un quart d'heure le ballon au-dessus de la terre ferme, où nous atterrîmes. Avec un peu de patience et nous maintenant une heure de plus à cette altitude, nous serions revenus à Granville, que nous avions quitté.

Assis sur le beaupré du *Standard*, qui chauffait rapidement, je revoyais dans mon esprit les moindres péripéties de mes quatre voyages aériens, tandis que l'on entendait hoqueter sur le pont les malheureux passagers, travaillés par le mal de mer.

Les deux premiers jours, la moitié de notre monde fut malade. Parmi les passagers, il n'y eut, je crois, que moi et le commodore Drift qui fûmes épargnés. Cet homme avait un tempérament de fer, et je l'admirais sincèrement.

En deux mots, voici quel était le physique de notre commandant :

Grand et maigre, cinquante ans, $1^m,76$ de taille, et pesant 69 kilogrammes. Des yeux gris, des cheveux presque blancs, une moustache rude et taillée en brosse, au physique, le commodore Drift n'était peut-être pas très séduisant; mais, comme je l'ai entendu dire, « la beauté ne se mange pas en salade » et, au moral, notre commandant était le meilleur des hommes, quoique d'une énergie et d'une opiniâtreté incroyables.

Au bout de trois jours, nos compagnons, un peu habitués aux mouvements du navire, montèrent sur le pont et purent entrevoir, dans les vapeurs du matin, l'île de Terre-Neuve, et plus tard l'île Madeleine, dans le golfe du Saint-Laurent. Le *Standard* contourna l'île de Cap-Breton, doubla le cap Nord et s'engagea dans le golfe. Le lendemain, il franchit à toute vapeur le détroit de Belle-Ile, côtoya le Labrador et cingla directement vers le nord.

Le commodore Drift avait choisi les mois de mai et de juin pour pénétrer dans les mers septentrionales et mettre à exécution son grand projet : car cette époque est le seul instant de l'année où ces mers soient praticables et où les glaces, cédant à la subite chaleur de l'été polaire, se disjoignent et se fondent, minées par les courants sous-marins qui viennent de l'équateur, en laissant une route possible aux navires.

Le huitième jour après notre départ de Philadelphie, on coupa le cercle polaire, sous la latitude de l'Islande, et le navire, franchissant le détroit de Davis, s'engagea dans la mer de Baffin.

Le 25 mai, à la hauteur du 71° parallèle nord, nous vîmes les premières glaces flottantes dérivant vers le sud en s'entre-choquant. Quelques-uns de ces glaçons avaient des dimensions véritablement énormes et mesuraient près de deux fois la longueur de notre navire, sur 20 ou 30 mètres de largeur ; d'autres étaient tout en hauteur, comme des montagnes de sel que l'eau eût rongées à la base. La température avait baissé sensiblement depuis notre départ, et le thermomètre n'accusait plus que 17 degrés centigrades.

Le même jour, le capitaine Knox vint, tout soucieux, demander au commodore Drift de mettre le cap sur Upernawick afin de refaire sa provision de charbon pour le

retour, car les soutes du *Standara* étaient déjà au quart vides. Notre commandant le lui accorda et, le lendemain, nous entrâmes dans le port le plus septentrional du monde, celui d'Upernawick.

Sir William Drift voulait ne pas perdre de temps et gagner, pendant les courtes chaleurs de ce semblant d'été, les parties les plus septentrionales du détroit de Smith; mais il lui fallut, bon gré. mal gré, accepter les avances du résident suédois d'Upernawick, Hans Bjelkurg, et accepter un repas « à la groenlandaise » dans « le palais du gouverneur ».

Le commodore passa donc la journée chez le résident, tandis que l'équipage prenait de la houille dans ces lointains magasins et qu'il remplissait les soutes, sous la surveillance du capitaine et du second. Pour moi, je vaguai au hasard dans l'unique rue d'Upernawick, bordée de cahutes d'Esquimaux; des indigènes groenlandais me regardaient passer d'un œil atone.

Le lendemain matin, le *Standard* leva l'ancre et sortit du port, tandis que ses cheminées vomissaient une épaisse fumée noire et que le sifflet jetait ses appels mélancoliques dans le brouillard. A midi, lorsque le second, Walter Jacobson, marqua le point sur la carte, je vis que nous étions déjà à 60 milles d'Upernawick et que le brick suivait exactement le 65° degré à l'ouest du méridien de Paris.

Les glaçons devinrent plus épais, les *ice-bergs* plus considérables dans l'après-midi; le navire n'avançait plus que prudemment en se glissant entre ces masses gigantesques, qui se heurtaient avec un bruit métallique de verre cassé. Aussi, pour éviter des accidents inévitables dans l'obscurité, le commandant fit établir deux fanaux électriques sur le mât de misaine, afin d'éclairer la route pendant la nuit.

Cette sage précaution nous fut de la plus grande utilité : le *Standard* put traverser la baie de Melville pendant la nuit et pénétrer, le lendemain, dans ce fameux détroit de Smith.

Ce jour-là, 30 mai, le quinzième depuis notre départ, le brick ne gagna que de 200 kilomètres dans le nord.

« Nous n'avançons plus ! »

Tel était le cri des passagers, et le commodore prévoyait déjà l'instant où il faudrait s'arrêter.

Heureusement, le lendemain, il y eut une éclaircie dans les glaçons ; on dégagea l'avant du brick des masses qui s'y étaient soudées et on gagna quelques centaines de kilomètres avant d'être de nouveau bloqués. La baie de Peabody s'ouvrait à notre droite, et toujours devant nous s'étendait le canal de Kennedy. Nous étions sous le 79e parallèle nord, et le thermomètre descendit à plusieurs degrés centigrades au-dessous de zéro pendant la nuit.

Le 1er juin, une neige épaisse tomba pendant une partie de la journée, et notre prison de glace se resserra. Allions-nous être bloqués ? Le capitaine Knox était d'une humeur massacrante.

Ce temps anormal pour la saison ne pouvait durer bien longtemps ; on prit donc patience et, le 3, on put démarrer, après avoir scié la glace qui emprisonnait le bâtiment. La tourmente était passée et un clair soleil brillait dans le ciel pâle.

Le *Standard* reprit sa marche à tâtons vers le nord ; le second relevait les caps, les baies et toute la configuration, peu connue encore, de la côte que nous suivions.

Ce fut le 6 juin que notre marche se trouva définitivement arrêtée par la banquise. A droite et à gauche, le canal se resserrait et, devant nous, se dressait une infran-

chissable muraille glacée. Il devenait impossible à un navire, de la taille du *Standard*, de passer entre ces énormes quartiers de glace.

Sir Drift releva soigneusement le point : nous étions par 80° 20′ de latitude et 70° 30′ de longitude ouest, en face d'un cap dont je demandai le nom à mon ami Joe Wouters :

« C'est le cap Indépendance, me répondit gravement mon compagnon en se découvrant. Nous sommes sur la terre de Hall. »

IV

« LACHEZ TOUT !... »

On se demandera sans doute pourquoi le commodore Drift avait frété deux ballons, d'un cube si énorme, pour son exploration polaire.

Pour deux raisons :

La première était pour faciliter les manœuvres ; car les deux aérostats devaient être reliés par un câble de 200 mètres de long, enroulé sur un treuil, lequel câble contiendrait les fils d'un téléphone, pour se communiquer verbalement d'un ballon à l'autre les observations que chaque aéronaute pourrait faire.

La seconde était dans un but de précaution, car il pouvait arriver qu'une tempête vînt à déchirer l'un des aérostats, ou à rompre le câble. Cette sage et prévoyante mesure devait en effet nous être de la plus grande utilité, comme on le verra plus loin.

Le lendemain du jour où le *Standard* se trouva bloqué dans les glaces, nous partîmes en exploration, neuf personnes en tout, sous la direction du commodore Drift.

Nous franchîmes en canot la muraille de glace, et nous découvrîmes une plaine immense, au milieu de laquelle se continuait le canal que nous avions suivi et que les icebergs et les hummoks obstruaient. C'était le chemin de Hayes et de Kane; mais de mer libre, point. Il est vrai que ces explorateurs étaient parvenus plus haut que nous sur le chemin du pôle. Nous fîmes une course de 10 kilomètres, puis nous regagnâmes le bâtiment qui avait été ancré dans une petite anse, où le fond était suffisant.

Comme nous terminions de souper à la table du commodore, qui discutait les chances illusoires d'atteindre, même par le meilleur temps du monde et le plus chaud été possible, ce mystérieux pôle Nord avec un navire par la route de la mer, des cris se firent entendre sur le pont.

« L'aurore boréale, l'aurore boréale ! » criaient les matelots. Abandonnant le dessert à la voracité des mousses, nous nous précipitâmes vers l'échelle du faux pont.

Nous assistâmes alors à un spectacle splendide, inconnu en Europe, et dont rien ne pourrait rendre la sublime magnificence. C'étaient des jets de flammes silencieuses s'élançant vers le zénith, des décharges muettes d'électricité, en un mot, le plus beau spectacle naturel que j'eusse jamais vu, et je restai muet d'admiration.

A un certain moment, un arc, soutenu par de flamboyants piliers d'un orange vif, se déploya au zénith, puis les piliers disparurent et cet éventail ondoyant resta immobile quelques instants dans les hauteurs de l'atmosphère, en lançant des rayons de l'éclat le plus vif.

Le phénomène dura deux heures, et notre commandant ne manqua pas de le noter sur son livre de bord.

Dès le lendemain, 8 juin, le beau temps persistant, les travaux aérostatiques furent commencés. Toutes les pièces de notre usine à gaz portative furent transportées à 50 mètres du rivage et l'on sortit la tournure de fer et l'acide de la cale.

Tous les matelots, les aides-aéronautes et les gaziers furent dès lors occupés comme des abeilles. On ne voyait que les embarcations sillonnant le canal, du *Standard* ancré au rivage, et l'animation la plus grande régnait de toute part.

Les générateurs furent d'abord fixés, avec leurs colonnes en terre réfractaire pour la production continue de l'hydrogène, sur un plancher de sapin posé sur la terre nue. Ensuite, le serpentin réfrigérant, le laveur, le sécheur-épurateur et la tuyauterie furent montés. Ce fut l'œuvre de quatre jours pour les ouvriers spéciaux que nous avions emmenés à cet effet.

Ce travail achevé, on établit un échafaudage autour des appareils et un plancher volant à hauteur d'homme, pour faciliter le chargement des colonnes de tournure de fer et pour soutenir les réservoirs d'acide.

Le 13 juin, l'appareil une fois monté, on chargea les colonnes chacune de 500 kilogrammes de tournure et les réservoirs, contenant 6,000 kilogrammes d'acide sulfurique étendu d'eau, furent hissés au sommet des madriers qui devaient les soutenir. Enfin, la tuyauterie fut terminée.

Pendant ce temps, des prélarts de toile goudronnée furent étalés sur le sol, non loin de l'appareil à gaz, et les ballons y furent étendus, recouverts de leur filet. Je fus chargé du gonflement de l'un, et Joe Wouters se réserva l'autre.

Le 14 juin au matin, au signal du commodore Drift, les robinets des réservoirs et les registres des colonnes

furent ouverts en plein, et bientôt les premières bouffées d'hydrogène soulevèrent le tissu.

Comme j'avais tenu à *gonfler en baleine,* selon le terme technique, des sacs de lest, d'un poids de 20 kilogrammes, furent accrochés aux mailles du filet et confiés à nos aides-aéronautes, pour les descendre selon mes ordres.

A trois heures, j'accrochai le cercle de retenue et, laissant les sacs suspendus au filet, je prévins sir Drift que le ballon était gonflé.

C'était au tour de Joe Wouters de commander la manœuvre.

Il étala son ballon en rond et le gonfla en *épervier,* contrairement à moi, ce qui eut pour résultat de lui donner dix fois plus de peine que je n'en avais eu. Pendant ce temps, j'arrimais la nacelle et je procédais à l'équilibrage de celui que je venais de gonfler.

Une seule chose me tracassait. Qui monterait et qui conduirait ces deux aérostats. Devais-je être du voyage? Incertitude complète sur ces points, le commodore ayant gardé jusqu'alors le silence le plus absolu, et ses projets étant inconnus et lettre close jusque-là pour nous tous.

Le soleil éclaire, on le sait, pendant quatre mois consécutifs le canal de Kennedy et la latitude sous laquelle nous nous trouvions; aussi ne fut-il pas besoin de fanaux pour continuer le gonflement du second aérostat; le soleil, restant sans cesse au-dessus de l'horizon, nous dispensa de cette précaution. Je pus donc prendre un repos nécessaire pendant que Joe Wouters terminait le gonflement de son aérostat.

A trois heures du matin, il eut terminé cette opération et les deux ballons, parfaitement gonflés, se balancèrent l'un près de l'autre, sous le souffle d'une légère brise.

Il me réveilla, et ce fut à mon tour de veiller. Pour

me distraire, je visitai le chargement des nacelles équipées en vue d'un voyage aussi périlleux que devait l'être celui-là.

Comme engins d'arrêt, chaque aérostat possédait une grosse ancre, un fort grappin à quatre branches, un grand guide-rope et un *cône-ancre,* toujours fort utile dans les ascensions maritimes. Un coffre contenait la nourriture

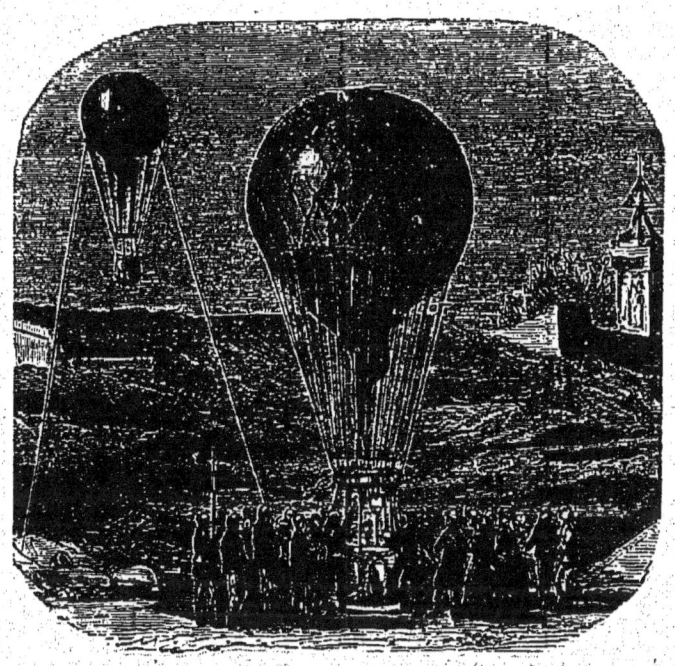

Les deux ballons étaient gonflés...

nécessaire à quatre hommes pendant quinze jours : biscuits, pemmican, *corned beef,* conserves, légumes à l'huile et fruits à l'eau-de-vie, plus une petite provision de liqueurs. Aux cordes de suspension de la nacelle étaient fixés les instruments scientifiques : baromètres, thermomètres, hygromètres, longues-vues, boussoles, etc.; enfin un coin de la nacelle avait été réservé pour la caisse à eau et les instruments, armes et outils. Sur le bord de

la nacelle se trouvaient le treuil et le câble d'attache, enfin le téléphone était accroché à une cordelette à hauteur d'homme.

Huit cents kilogrammes ou quarante sacs de lest étaient répartis sur deux côtés seulement du panier, et un poids supplémentaire se trouvait accroché aux cordelles de manœuvre destinées à retenir l'aérostat.

Je venais de terminer cette inspection quand un coup de sifflet se fit entendre à bord du *Standard* : c'était un signal pour appeler tout le monde sur le pont. Les ballons ne risquant rien, je les abandonnai un instant et, tout en surveillant du coin de l'œil, je montai à bord.

Tout l'équipage, officiers et matelots, aéronautes, ouvriers et passagers, étaient sur le pont, attendant, silencieux et immobiles, les ordres du commandant.

Soudain la porte de la dunette s'ouvrit et le commodore Drift, rasé de frais, en uniforme, la casquette dorée sur ses cheveux gris, ganté à la dernière mode, en grande tenue en un mot, apparut et jeta un coup d'œil perçant sur nous. Enfin il se décida à parler.

« Joe Wouters ! » dit-il seulement, au milieu du silence général.

Mon compagnon s'approcha.

« Tout est-il prêt ? demanda le commodore.

— Absolument prêt, répondit notre capitaine aéronaute, nous n'avons qu'à nous embarquer et à partir. »

Sir Drift promena un regard sur tous ses hommes et reprit :

« Monsieur Wouters, vous prendrez la direction de l'aérostat n° 2 ; MM. Alphery et Johnny vous accompagneront.

— Et l'aérostat n° 1 ? s'écria Wouters.

— M. Marius, qui l'a gonflé et construit, le conduira,

répondit le marin. Je l'accompagnerai avec sir Jacobson ! »

Oh ! le brave commandant ! comme je l'aurais embrassé de bon cœur, pour cette parole !

Il poursuivit :

« Aujourd'hui, en l'honneur de la tentative d'exploration que nous entreprenons, l'équipage aura double ration et le quart. Je vais vous quitter, mes amis, et je remets toute l'autorité entre les mains de mon ami le capitaine Knox, qui vous ramènera à New-York..... »

Un terrible hourra coupa la parole au commodore, qui, s'il parlait peu, parlait bien, il faut l'avouer.

Le rédacteur du journal *la Tribune* s'avança.

« Et comment nommerez-vous les ballons, commandant? demanda-t-il.

— *Science* et *Patrie !* répondit sir Drift d'un ton inspiré.

— *Hurrah, heep, heep !* cria l'équipage ; *Hurrah for United-States. And England for ever !* »

Les embarcations furent armées, tout le monde débarqua et courut aux ballons, toujours immobiles. Pour moi, mon émotion était au comble, et ma joie débordait. J'étouffais, littéralement.

Le commodore Drift monta le premier en nacelle, puis les passagers l'imitèrent ; alors j'enjambai à mon tour le bord.....

Le moment solennel du départ était arrivé ; nous échangeâmes de chaleureuses poignées de main avec tous ceux qui allaient rester à terre et, l'équilibrage étant terminé, les ballons s'élevèrent d'une dizaine de pieds.

« En avant, pour la vieille Angleterre ! *Go ahead !...* » s'écria le commodore Drift en agitant sa casquette.

La force ascensionnelle se faisait alors sentir dans toute son intensité, et les matelots retenaient avec peine les aérostats.

« Lâchez tout! » commanda Joe Wouters.

Nos manœuvriers ouvrirent les mains, et les ballons s'envolèrent dans un rayon de soleil, tandis que les acclamations de nos amis nous accompagnaient dans l'espace.

Il était huit heures quarante-cinq minutes du matin.

V

PAR 89° 30′ DE LATITUDE.

Les deux aérostats, à peu près également chargés, à quelques kilogrammes tout au plus de différence, montèrent perpendiculairement à 1,800 pieds, où ils s'équilibrèrent, puis une brise à peine sensible du sud-ouest les entraîna.

Laissant mes passagers tout à l'admiration du splendide panorama qui se développait devant leurs yeux ravis, je m'occupai de la direction de l'aérostat. Il me fallait au moins mériter la confiance que sir Drift m'avait témoignée.

Notre conserve *la Patrie* voguait à 100 mètres environ derrière nous, et je distinguais parfaitement les moindres mouvements de mon capitaine Joe Wouters et de ses passagers.

Nous suivions, à cette hauteur, le canal de Kennedy, la route du docteur Hayes, et le commodore relevait le tracé de ce *chemin du pôle*, comme il l'appelait.

Pendant plusieurs heures, nous voguâmes ainsi, à cette

faible distance de la terre ; le *Standard* avait disparu depuis longtemps à nos regards et nos yeux n'embrassaient qu'une immensité aride et désolée. Des glaces, des ice-fields, des ice-bergs enchevêtrés : cette image du chaos, c'était la banquise, barrière infranchissable élevée par la nature devant les tentatives des navigateurs.

Vers dix heures et demie du matin, la pendule que chacun a dans l'estomac, — moi plus que tout autre, — m'avertit que l'heure du déjeuner venait de sonner ; ce que je m'empressai de communiquer au commodore Drift et à Joe Wouters, par l'intermédiaire du téléphone.

Une planche placée dans la nacelle à cet effet fut rabattue ; je la couvris d'une nappe et je « mis le couvert », tandis que Jacobson, qui décidément avait manqué sa vocation de cuisinier, faisait cuire avec amour sur notre petit fourneau, alimenté par le gaz du ballon, des côtelettes comprimées à la presse hydraulique et des légumes conservés.

Le repas, arrosé de copieux verres de grog, fut charmant ; le commodore Drift n'était plus le sévère commandant de l'expédition au pôle Nord, c'était un charmant compagnon de voyage.

Rien de plus amusant que ce repas entre ciel et terre, dans cette charmante nacelle, entre deux excellents amis. J'étais transporté de joie et d'enthousiasme ; ce dangereux voyage ne me semblait plus qu'une agréable promenade.

Tout en prenant notre moka, et entendant par le téléphone le cliquetis des fourchettes et des gobelets dans le ballon voisin, je jetai un coup d'œil sur le baromètre et sur la boussole. Nous n'étions plus qu'à cent pieds du canal et le courant d'ouest nous chassait vers la droite

« Wouters ! demandai-je par le téléphone.

— Qu'y a-t-il ? » me répondit mon compagnon.

Je lui communiquai mes observations ; il répondit, après un instant de réflexion :

« Vingt kilogrammes de lest par-dessus bord ! »

J'accomplis la manœuvre demandée, l'aiguille du baromètre tourna sur son cadran et nous atteignîmes une altitude de 1,600 mètres.

A cette hauteur, le vent se releva légèrement vers le nord, et Joe Wouters résolut d'essayer de ce nouveau courant.

Le commodore disait en ce moment :

« Le cap Indépendance, lieu de notre départ, est situé sur le 80° degré de latitude nord, à environ 1,200 kilomètres à vol d'oiseau du pôle. Avec la vitesse moyenne du courant qui nous emporte, en trente-six heures de navigation aérienne nous pouvons atteindre ce point mystérieux, but de notre voyage, c'est-à-dire qu'en comptant les haltes que nous pourrons faire, il nous sera possible d'arriver à ce fameux 90° degré après-demain matin. Croyez-vous, monsieur Marius, que notre lest durera beaucoup plus longtemps ?

— J'en suis certain, commandant, répondis-je. En estimant la perte de force ascensionnelle à *un deux-centième* à l'heure, — et notre aérostat ne perd pas cela, — nous pourrions tenir l'air une centaine d'heures avant d'être à sec de sable.

— Il n'y a donc qu'une crainte à avoir, répondit Jacobson, c'est que les courants nous rejettent vers le sud avant d'avoir atteint le but suprême de l'expédition. Que Dieu nous préserve de cette éventualité ! »

Je jetai un coup d'œil sur la boussole.

« Ce n'est pas à craindre, répliquai-je, notre marche se redresse au contraire vers le nord.

— Nous ne sommes pas encore arrivés! » murmura l'officier.

Tout à coup le commodore qui, la lorgnette aux yeux, examinait le pays que nous traversions, poussa un cri:

« Une mer là-bas! voyez-vous? Une mer libre! »

Je saisis une longue-vue et sondai l'horizon. Sir Drift avait raison: aux terres désolées que nous franchissions succédait une mer, la mer polaire de Kane, sans doute. Les passagers du ballon n° 2 avaient également aperçu cette vaste étendue d'eau miroitant sous les rayons du soleil, et le téléphone nous apportait leurs exclamations d'enthousiasme.

A six heures du soir, les deux aérostats planaient immobiles à 500 mètres au-dessus de cet océan que nul navire n'avait encore labouré de son étrave, que nul œil humain n'avait sondé, mais que tous les navigateurs avaient deviné.

Plus de 400 kilomètres avaient été déjà franchis depuis le cap Indépendance, lorsque, tombant de fatigue, nous distribuâmes les quarts. Sir Drift prit le premier, Jacobson le deuxième, et moi le troisième, tandis que Wouters s'arrangeait de même avec ses passagers.

Je m'enveloppai donc dans ma couverture et, confiant en la surveillance du commodore, je reposai comme on dort à vingt ans; c'est-à-dire que, la fatigue étant excessive, je ronflai à en faire vibrer la profonde concavité du ballon.

A deux heures et demie du matin, au plus fort de mon sommeil, Jacobson me réveilla pour prendre mon quart et reposer à son tour. Encore tout endormi, parlant comme dans un rêve, je m'appuyai automatiquement sur le bord de la nacelle... et, cinq minutes après, j'étais rendormi, ne songeant pas plus au ballon, au pôle et au

commodore Drift que si rien de tout cela n'eût jamais existé, et comme si j'eusse reposé tranquillement dans ma petite chambre de Paris.

Que se passa-t-il, pendant les quelques heures que je restai inerte ? Je ne sais.

Ce fut le bruit du vent sifflant dans les cordages qui me réveilla brusquement et me tira de ma torpeur.

Quel changement s'était produit pendant les quelques instants où j'avais oublié mon devoir?

L'aérostat était en pleins nuages à neige ; un brouillard intense cachait la vue de la mer, mais sa voix irritée arrivait jusqu'à moi. Notre ballon-conserve était invisible dans la brume.

Pour m'assurer qu'il était toujours là, je tâtai le câble toujours enroulé sur le treuil.

Horreur! il était rompu, nous étions séparés! Mes cheveux se hérissèrent et je vis toutes les conséquences de mon défaut de surveillance.

Que faire? Que tenter? Que devenir?

Je réveillai d'abord mes compagnons, mais, je le confesse, sans oser leur avouer ma faute; je leur montrai le câble rompu, et ils virent que nous étions seuls.

Le commodore ne perdit pas de temps en récriminations inutiles, il me demanda simplement :

« A quelle hauteur sommes-nous?

— Trois cents mètres, répondis-je anéanti.

— Qu'indique la boussole ?

— Une direction nord-ouest! »

Sir Drift consulta les cartes et vit que nous nous dirigions directement sur le pôle. Son visage s'éclaira.

« Alors, en avant ! s'écria-t-il. Ils nous rejoindront ! J'ai confiance. »

L'aérostat continuait sa marche vertigineuse à travers

le brouillard, quand soudain la neige se mit à tomber, non pas par flocons, mais par nappes serrées, surchargeant l'enveloppe et remplissant la nacelle, qui s'alourdissait d'autant plus et précipitait le ballon vers la surface houleuse et agitée de l'océan.

Le couteau à la main, je tranchai les cordelettes de deux sacs : la *Science* remonta à 200 mètres.

« Faut-il traverser ce nuage? demandai-je au commodore.

— Non, non, s'écria-t-il, restons dans ce courant, il nous mène au but, nous allons au pôle. Courage, amis ! »

Cette décision devait être notre perte.

Pendant toute la matinée, afin d'équilibrer ce poids énorme de neige qui s'accumulait sur la coupole supérieure de l'aérostat, je ne cessai de délester la nacelle A midi, il ne nous restait que dix ou douze sacs de sable; tout le reste avait été sacrifié.

Aussi, ce qui était à prévoir se produisit; vers deux heures de l'après-midi, le nuage déchargé s'évapora, les brouillards disparurent et le courant changea presque totalement, bord pour bord, de direction.

Mais il était inutile de jeter encore du lest pour aller chercher un courant favorable dans les hautes régions de l'atmosphère; le soleil, qui dardait ses rayons sur l'aérostat, ne tarda pas à faire fondre l'épaisse couche de neige qui s'y trouvait accumulée. Puis l'étoffe, les cordages et la nacelle se séchèrent.

A quatre heures de l'après-midi, nous nous trouvions à 5,800 mètres d'altitude. L'atmosphère était limpide, mais nulle part on n'apercevait trace de notre conserve, l'aérostat *la Patrie*.

Soudain, le commodore s'écria :

« Là-bas, là-bas, une terre ! »

Je regardai du côté qu'il nous indiquait. Une côte comme une légère vapeur apparaissait au-dessus des flots.

« La terre du pôle ! » répéta-t-il.

Notre aérostat, emporté avec une vélocité vertigineuse, ne devait pas tarder à atteindre cette terre qui paraissait encore éloignée d'une cinquantaine de milles.

« Il nous faut descendre, me dit sir Drift, et nous amarrer sur cette terre, île ou continent, afin d'attendre Wouters. Préparons donc l'atterrissage ! »

La grosse ancre et le guide-rope, pesant plus de deux cents livres, furent filés par-dessus bord ; les instruments furent serrés, les coffres fermés, et je saisis la corde de soupape.

La terre se rapprochait rapidement ; nous étions encore à 5,000 mètres. Quand je me jugeai suffisamment près pour l'atteindre en suivant un plan incliné, je me suspendis à la corde.

L'hydrogène siffla par les clapets entr'ouverts, et la descente commença ; l'œil fixé sur le baromètre, je suivais la marche de l'aiguille sur son cadran...

Soudain, une légère secousse ébranla la nacelle ; l'ancre avait touché et raclait le sol.

J'ouvris alors la soupape en grand, pour nous arrêter, et un traînage commença, effroyable, à travers les quartiers de roc et de glace. C'était une grêle ininterrompue de chocs et de heurts impossible à décrire.

La nacelle, couchée sur le flanc, bondissait à la suite de l'aérostat emporté par la rafale, et filait ventre à terre. Suspendus aux cordages, la soupape maintenue grande ouverte, nous attendions la mort ; car, d'ancre et de guide-rope, il ne restait plus trace ; tout était brisé et haché depuis longtemps...

Cette course insensée ne pouvait plus durer bien long-

temps encore; le ballon, aux trois quarts vide, grinçait et se tordait dans son filet; enfin il eut une convulsion suprême, s'allongea, se redressa, puis une détonation violente se fit entendre, et il s'affaissa sur nos têtes en mille plis.

Le vent venait de vaincre notre navire aérien en le faisant éclater... Et le pôle Nord restait pour nous un point inconnu et invisible!

VI

LE POLE NORD.

Je l'ai dit, le commodore Drift était un homme énergique et qui savait faire la part du feu.

Tant bien que mal, il se dégagea de l'étoffe du ballon et sortit de la nacelle, qui avait failli être son tombeau, comme aussi un peu le nôtre, il est vrai, sans faire une observation.

Il ne restait pas une bouffée d'hydrogène dans l'enveloppe qui gisait, ouverte en deux, à nos pieds. Qu'allions-nous devenir, perdus sur ce point inconnu du globe, entourés d'une mer immense et d'une ceinture de glaces infranchissable, sans notre véhicule aérien, sans notre ballon? C'était une perspective terrible.

Sans se laisser abattre par la fatalité, le commodore Drift releva la tête.

« Dégageons la nacelle, » nous dit-il.

Le filet et l'étoffe furent soulevés et repoussés, je dé-

gabillotai les cordes de suspension, et, réunissant nos efforts, nous redressâmes la nacelle, qui était renversée sur le côté.

On s'aperçut alors que, pendant le traînage, la caisse à eau, les outils et deux caisses de conserves avaient disparu. L'eau douce n'était pas une perte irréparable, car on pouvait espérer d'en retrouver dans le creux des rochers, et d'ailleurs la glace ne manquait pas; mais, pour les liqueurs et la viande sèche, c'était plus grave.

Notre inventaire terminé, le commodore nous tint le discours suivant, qui nous prouva que les plus rudes malheurs ne pouvaient ébranler cette nature d'une trempe peu commune :

« Mes amis, nous dit-il, la fatalité et la malchance se sont abattues sur nous, mais nous ne devons pas nous décourager devant les obstacles qu'il nous reste à franchir. Nous ne pouvons pas revenir sur nos pas, c'est une raison de plus pour aller de l'avant; le pôle ne doit pas être éloigné maintenant; allons le reconnaître à pied, puisque l'aérostat nous fait défaut!

— Commandant, répondit Jacobson, nous ne vous abandonnerons pas. Comptez sur nous! Nous irons au pôle, et vous verrez que nous en reviendrons!

— Aide-toi, le ciel t'aidera, terminai-je.

— Braves cœurs! » murmura le commodore qui ne put retenir son émotion.

Nous échangeâmes une énergique poignée de main, puis l'officier du *Standard* s'écria :

« *Go ahead!* en avant! »

Nous nous chargeâmes chacun d'une certaine quantité de vivres, nous prîmes aussi une carabine et quelques cartouches ; car on ne savait pas quelles rencontres on pouvait faire; puis, ainsi chargés, le commodore portant les

Descente dans un bois.

instruments, nous nous orientâmes sur la boussole, et, jetant un dernier regard sur le lieu de notre malheureuse descente, nous nous mîmes en route.

C'était par 89°30' que la catastrophe de l'éclatement de notre aérostat avait terminé notre course aérienne. Nous n'étions guère éloignés que de 35 milles du pôle même, d'après les calculs de sir Drift, et douze heures de marche pouvaient nous y conduire. Je me mis donc allègrement en route à la suite de mes compagnons, ne voulant pas être en reste de courage avec eux, et ayant à cœur de me plier aussi bien qu'eux aux dures exigences du sort.

Quoique chargé comme une bourrique, Jacobson cheminait gaiement en sifflant son éternel *Yankee Doodle*. Sir Drift se guidant sur la boussole, nous avancions rapidement à sa suite.

Vers huit heures du soir, la fatigue et la faim nous contraignirent à faire halte; on déboucha les sacs et on fit une forte brèche aux provisions. Ensuite, épuisé de sommeil, chacun se roula dans sa couverture et s'étendit sur le sol glacé.

Le froid humide de la terre du pôle sur laquelle nous étions couchés nous réveilla de bonne heure.

« En route, s'écria le commodore Drift. Et nous verrons le pôle aujourd'hui même, s'il plaît à Dieu! »

On repartit en grignotant un biscuit et une tablette de chocolat, et ce maigre déjeuner nous conduisit jusqu'à onze heures, moment où, rompu de fatigue, je sentais mes jambes se dérober sous moi. Nous avions fait plus de quinze kilomètres depuis notre départ du matin.

Un grand feu fut allumé et chacun s'étendit avec délices autour, tandis que des côtelettes, suspendues au-dessus de la flamme, cuisaient doucement.

L'endroit où nous avions fait halte était une sorte de gorge, surplombée par des rocs énormes. Jusque-là, le pays semblait désert, à part quelques rennes que nous avions aperçus de loin et quelques bandes de canards sauvages traversant l'atmosphère à une grande hauteur. Nous causions même de cette sorte de stérilité zoologique tout en déjeunant, lorsqu'un terrible mugissement ébranla l'air.

Nous fûmes immédiatement debout et nous sautâmes sur nos armes, en attendant l'ennemi.

Il ne tarda pas à paraître ; c'était un ours blanc, d'une taille gigantesque, qui descendait l'escarpement des rochers en suivant nos moindres mouvements de son œil faux et louche.

« Laissez-le arriver à bonne portée, nous dit le commodore, et ne faites feu qu'à mon commandement et en visant la tête. L'ours blanc a la vie dure et vend chèrement sa peau ! »

Celui que nous avions sous les yeux était une bête vraiment monstrueuse et qui paraissait douée d'une vigueur extraordinaire. Il venait à nous en se dandinant lourdement, et en s'arrêtant par moments pour rugir fortement.

Il arriva à vingt pas de nous. La carabine à l'épaule, nous suivions ses moindres mouvements.

« Feu ! » s'écria le commandant.

Trois détonations retentirent et l'ours, atteint mortellement, poussa un hurlement terrible. Cependant, il ramassa ses forces dans un dernier effort, et s'élança vers nous, tandis que son sang rougissait la neige sur ses traces. Les trois balles avaient porté.

Nous fuyions tous en rechargeant nos armes, lorsque sir Drift glissa et tomba. Une seconde après, l'ours était sur lui.

Que faire pour sauver notre malheureux commandant ? Tirer sur l'ours ? On pouvait le manquer, et la mort du commodore était certaine. Je m'avançai alors résolûment, décidé à faire sauter la cervelle de l'ours à bout portant.

Mais Jacobson me prévint ; rapide comme la pensée, il bondit vers le plantigrade en faisant tournoyer sa lourde hache au bout de son bras nerveux. Un coup sourd retentit, l'animal poussa un dernier cri ; il vacilla sur ses énormes pattes, puis roula sur le côté, bien mort enfin. La hache lui avait fendu le crâne, et je vis quel coup de géant lui avait été asséné : car le crâne de l'ours blanc est réputé plus dur que l'acier de la meilleure hache.

Le commodore se dégagea des griffes de la bête et tendit la main à l'officier de marine.

« Je vous dois la vie, dit-il, je ne l'oublierai pas.

— Oh ! nous en verrons peut-être bien d'autres, » répondit philosophiquement Jacobson en rendant une vigoureuse étreinte au commodore.

C'était très rassurant pour l'avenir.

Cet incident nous avait fait perdre un temps précieux.

« En route, en route ! » répétait avec une fébrile impatience sir Drift.

Nous rechargeâmes nos sacs et emboîtâmes la route du pôle, à la suite du commandant.

A mesure que nous avancions, la nature du sol changeait notablement ; un gazon assez épais succédait aux plaines arides et le niveau s'élevait sensiblement. Vers quatre heures du soir, le baromètre accusa une altitude de 2,000 pieds au-dessus du niveau de la mer et la côte devenait de plus en plus ardue.

Appuyés sur nos fusils, le corps penché en avant, nous avancions rapidement, à la suite du commodore qui semblait avoir des ailes, malgré sa charge et ses armes.

Vers sept heures, pour la première fois depuis notre départ de Philadelphie, je sentis mes forces et mon courage m'abandonner ; mes pieds, endoloris par ces marches forcées à travers les glaces et les rochers, ne me soutinrent plus, et je roulai sur le sol en poussant un grand cri.

Quand cette faiblesse passagère se dissipa, j'étais enveloppé dans nos couvertures de voyage ; un grand feu avait été allumé et mes compagnons, les yeux fixés sur moi, dînaient mélancoliquement en silence.

Je pris ma part du repas, mais je mangeai sans appétit, presque avec dégoût. Je fus bientôt rassasié.

Le commodore me considérait d'un air de commisération profonde.

« Pauvre enfant, dit-il, votre courage était au-dessus de vos forces, vous êtes épuisé ! »

Je voulus protester, il ne m'en donna pas le temps.

« Nous ne sommes plus qu'à quelques milles du pôle même, reprit-il, restez ici avec les provisions et des armes, demain matin nous serons de retour. »

Je fis un effort surhumain et me redressai.

« Je ne serai pas vaincu si près du but, m'écriai-je. En avant ! j'irai encore jusque-là. Commandant, laissez-moi vous accompagner, je vous en prie ! »

Le commodore, voyant que tout obstacle à ma résolution serait inutile, ne me refusa pas cette satisfaction et nous nous remîmes en route, laissant sous un *cairn* nos sacs de provisions qui nous écrasaient.

Le chemin devenait de plus en plus difficile et escarpé ; c'était un entassement prodigieux de rocs titanesques, un amas de pierres formidables, qu'il nous fallait escalader malgré mille périls, au risque de tomber et de nous briser les os dans d'affreux précipices qui bordaient ces rochers. Mais une sorte de fièvre semblait nous avoir

envahis et nous franchissions sans même nous en apercevoir les passages les plus périlleux.

Cette ardeur devait avoir sa récompense.

Nous parvînmes, vers dix heures du soir, sur un plateau, à 2,600 mètres d'altitude, et le panorama de l'île, — car c'était une île que le sol que nous foulions, — se déroula devant nos yeux.

De vastes forêts de pins et de sycomores s'étendaient sur les flancs de la montagne. Dans d'immenses prairies paissaient de nombreux troupeaux de rennes, et sur la côte la lunette nous permit de reconnaître des milliers de phoques, de morses et d'otaries jouant ensemble. Jusqu'à la limite de l'horizon s'étendait une mer libre de glaces.

Pour moi, je cherchais des yeux l'aérostat *la Patrie*, mais nulle part il n'était visible. Que pouvaient être devenus Wouters et ses compagnons?

Enfin le commodore put s'arracher à sa contemplation, et nous escaladâmes le dernier contrefort du pic. Il était minuit.

Sir Drift, ses instruments à la main, relevait notre position, et nous attendions anxieusement le résultat de ses calculs; enfin il se releva et se découvrit :

« Le pôle Nord ! messieurs, » nous dit-il gravement.

Nous poussâmes trois hourras, suivant la mode anglaise; nous déchargeâmes nos armes, et le commodore déploya l'étendard de la Grande-Bretagne, qu'il planta au point précis où se rejoignent tous les méridiens terrestres.

« Au nom de la reine Victoria, ajouta le commodore, je prends possession de cette terre et la nomme en son honneur *Victory-Point*. Vive l'Angleterre !

— Vive la France, » répondis-je.

VII

HAMMERFEST

Le voile qui cachait ce mystérieux point du pôle était enfin levé; on savait à quoi s'en tenir sur la nature de ce centre si longtemps inconnu, de cette cime inviolée avant nous. Le commodore Drift était radieux, Jacobson exultait; moi-même, j'avais oublié mes souffrances passées, et j'étais tout fier et tout heureux d'être l'un des trois premiers hommes qui eussent foulé ce sol vierge de toute empreinte humaine.

Un bonheur n'arrive jamais seul, dit-on. Pour cette fois, le proverbe eut raison; comme nous descendions, tout joyeux et sans penser à l'avenir, la côte de la montagne, Jacobson s'arrêta et, de son bras tendu, il nous indiqua un point dans l'espace.

Je concentrai toute la puissance de ma vision sur ce point encore indistinct, et je m'écriai :

« Le ballon *la Patrie!* C'est Joe Wouters! Dieu soit loué! nous sommes sauvés! »

Il n'y eut plus, pour un moment, de distinction de grades entre nous, et nous tombâmes dans les bras ouverts du commodore, qui ne pouvait que répéter en pleurant de joie :

« C'est le salut, mes enfants, la Providence a guidé Wouters, nous ne périrons donc pas sur *la terre du pôle Nord!*

— Mais il faut qu'il nous voie, qu'il sache que nous sommes là! s'écria Jacobson, qui revint au sentiment de la situation. Allumons du feu non loin de notre drapeau, il nous verra! »

Agile comme un singe, je courus dans la forêt et fis une ample provision de branches mortes et de feuilles humides que je rapportai à l'officier. Cinq minutes après, un feu ardent pétillait, et une épaisse colonne de fumée s'élevait perpendiculairement dans les airs.

L'aérostat avait beaucoup grossi; il ne devait plus être éloigné que d'une demi-douzaine de milles de l'île, et il se rapprochait rapidement.

« *Hurrah!* s'écria tout à coup Jacobson, ils nous ont aperçus. Voyez, ils ont déroulé leur banderole, comme signal de reconnaissance! »

L'officier de marine avait raison; maintenant, une longue flamme rouge flottait à l'arrière de la nacelle.

L'aérostat devait passer au-dessus du plateau inférieur qui présentait une surface plane, convenable pour un atterrissage. Nous nous précipitâmes en bas du raidillon où nous étions pour les aider à descendre.

Cinq minutes plus tard, le grappin de l'aérostat s'engageait dans une fente de rocher et nos amis sautaient sur le sol, le ballon étant fortement retenu par ses amarres.

« Vous voilà enfin! s'écria Wouters. Vous pouvez vous vanter de nous avoir causé un fier tourment depuis le moment de la rupture du câble!... Mais où donc est votre ballon? »

Nous mîmes le capitaine aéronaute au courant des péripéties de notre voyage et de la catastrophe qui l'avait terminé. Il nous écouta en hochant la tête d'un air peu satisfait.

« Remerciez le hasard qui nous a conduits ici, dit-il. Sans notre ballon, que seriez-vous devenus ? »

Il nous raconta alors les angoisses qui l'avaient assailli lorsqu'il s'était aperçu que le câble s'était rompu. Vainement il nous avait cherchés à toutes les hauteurs de l'atmosphère, nous avions disparu, et pendant deux jours il avait erré au gré du vent en essayant de nous rejoindre.

« Vous savez, Joe Wouters, que notre voyage a réussi, lui dit joyeusement notre commandant en lui frappant sur l'épaule.

— Ah ! bah !

— Mais oui ! vous foulez en ce moment la terre du pôle !

— Alors, tant mieux ! Enchanté de la réussite ! »

Ce fut par ces seules et flegmatiques paroles que Joe Wouters accueillit la communication de sir Drift.

Joe était Américain et il souffrait de savoir que c'était un Anglais qui eût découvert le pôle.

Le commodore rédigea les documents suivants que nous signâmes, et qu'il enfouit ensuite au pied du drapeau anglais, pour constater sa découverte et la faire connaître aux navigateurs futurs :

Le dix-neuf juin mil huit cent quatre-vingt-deux, moi, William Drift, commodore de la marine royale d'Angleterre, ai découvert cette terre et en ai immédiatement pris possession au nom de Sa très gracieuse Majesté la reine Victoria, en présence de mes compagnons de voyage, Walter Jacobson et Raoul Marius. — Fait au pôle même, ce dix-neuf juin, et certifié conforme à la plus exacte vérité par les soussignés dont les noms suivent :

WILLIAM DRIFT, commodore ; WALTER JACOBSON, officier de marine ; RAOUL MARIUS, lieutenant aéronaute ; JOE WOUTERS, capitaine aéronaute ; JOHN ALPHERY, astronome de l'Observatoire de Greenwich ; GABRIEL JOHNNY, rédacteur du journal *la Tribune* de New-York.

Trois hourras furent poussés en l'honneur de la grande découverte de sir Drift, et nous redescendîmes coucher auprès du ballon.

Pendant notre repos bien mérité, brisés de fatigue comme nous l'étions, le vent s'éleva et, quand nous nous réveillâmes, il faisait rage, menaçant de crever l'enveloppe qui oscillait et se couchait sous son souffle impétueux.

« Embarquons! » s'écria Wouters.

Les ancres et les guide-ropes furent réarrimés et Joe rétablit l'équilibre, puisque nous allions être trois voyageurs de plus. La conséquence de ce fait, augmenté de l'embarquement de nos armes et de ce que nous pouvions emporter de l'autre ballon, fut de nous priver de la majeure partie du lest; on n'en garda que quinze sacs.

Enfin, notre capitaine aéronaute se délivra de ses derniers liens, et l'aérostat s'envola comme une plume emportée par la bourrasque, en filant vers le sud... et du côté de l'Europe!

.
.
.

La conclusion de ce voyage merveilleux, de cette conquête du pôle est bien simple :

Vingt-huit heures durant, le ballon vola avec une rapidité vertigineuse de 50 milles à l'heure, au-dessus de l'océan sans limites et des glaces éternelles.

Pour le maintenir en l'air, tout fut successivement jeté par-dessus bord; quand le lest fut épuisé, on jeta les provisions, puis les armes, les habits, les liqueurs, les outils, toutes les choses lourdes et dont on pouvait se passer.

Ce ne fut qu'après une course ininterrompue de

1,800 kilomètres que l'aérostat, poussif, efflanqué, à sec de gaz, s'abattit dans une petite île de l'océan Glacial, sur le 71° parallèle nord.

Du lieu de la descente, nous gagnâmes à pied la ville la plus proche.

C'était Hammerfest, en Norvège.

Partis d'Amérique, nous étions revenus en Europe, après avoir accompli la plus étonnante traversée aérienne que jamais on eût exécutée avant nous!

De plus, nous avions conquis le pôle!

Le voyage maritime et aérostatique du commodore Drift a eu pour résultat de contrôler et de coordonner les voyages du docteur Kane, de Hayes et de Fr. Hall. Il a permis d'établir la configuration des terres arctiques comprises entre le 82° parallèle nord et le pôle, de connaître la nature du pôle même, et de constater d'une manière certaine l'existence d'une vaste mer, libre de glaces, d'une « Polynia » située vers le 85° degré de latitude, devinée par les navigateurs polaires et entrevue par plusieurs d'entre eux.

Ces nouvelles terres, que l'énergie et la persévérance du commodore Drift ont conquises sur l'inconnu, seront-elles jamais habitées et des colonies viendront-elles un jour s'y installer pour y utiliser les richesses polaires qui s'y trouvent sans emploi, exploiter les immenses forêts séculaires qui couvrent le sol, domestiquer les rennes, et chasser les morses et les phoques qui se roulent par milliers sur les grèves? Qui sait ce que l'avenir réserve aux futures générations et le sort qui attend ces terres lointaines? Qui pourrait sonder les mystérieux desseins de la Providence?...

Notre retour en Angleterre fit sensation, et sir Drift devint le *lion* du jour. Lord Beaconsfield lui-même félicita

l'audacieux navigateur, « la gloire la plus pure de la noble et glorieuse nation anglaise », dit un journal, et, dans sa séance annuelle, la Société royale de géographie de Londres lui décerna la grande médaille d'or, pour le plus grand voyage de l'année 1882.

Ma modestie m'empêchera de raconter les honneurs qui me furent rendus à mon retour en France. Du coup, ma position se trouva faite ; je reçus, insigne honneur pour un jeune homme, les palmes d'officier d'académie, et le *Cercle des aéronautes français* me nomma vice-président d'honneur et capitaine du corps des élèves volontaires de la Société, dans son assemblée générale de fin d'année.

Nos amis, Joe Wouters, Jacobson et Johnny, sont repartis en Amérique, aussitôt le règlement des comptes terminés. Une ovation leur a été faite, à leur retour, par leurs compatriotes, enthousiastes de grandes explorations. On parla même d'envoyer immédiatement une frégate et quatre ballons au pôle Sud pour le découvrir, dans le but de faire pièce aux Anglais et de leur prouver que les Yankees pouvaient faire mieux qu'eux lorsqu'ils voulaient s'en donner la peine.

Pour honorer le commodore Drift, la Société des ballons de la Grande-Bretagne lui offrit un banquet, auquel j'assistai en qualité de délégué de l'école d'aérostation française, et qui eut lieu à Sydenham-Palace, à l'endroit même où le commodore mit pour la première fois le pied dans un panier à salade aérien.

A l'issue du banquet, le président, l'honorable capitaine Tenplayr, prononça le toast suivant, que nous transcrivons textuellement :

« Je bois à la conquête du pôle Nord, que les ballons

nous ont permis de faire, et à la grande union des peuples que la navigation aérienne nous aidera à cimenter. La science, aujourd'hui, nous appelle dans les nuages ; l'aérostat, ce cheval du progrès, ce locomoteur de l'avenir, nous entraîne dans son radieux essor vers ces régions éthérées et nous invite à fonder « la liberté dans la lumière » !

UN DRAME SOUS UNE MONTGOLFIÈRE

Avez-vous quelquefois assisté à l'émouvant spectacle du gonflement et du départ d'une montgolfière de 2 ou 3,000 mètres cubes ?

Si oui, quelle sensation vous avez dû ressentir en voyant cet amas informe de toiles se soulever, palpiter sous le souffle du vent, se gonfler en adoptant une forme ronde, et finalement, au signal, bondir dans les airs comme un gigantesque boulet de canon !

La montgolfière perdue de vue, l'inquiétude, l'émotion cesse pour vous. Pour l'aéronaute, le danger commence.

Si vous le voulez bien, je vous raconterai les impressions de mon premier voyage en montgolfière, — premier et dernier, car j'ai bien juré de ne plus remettre les pieds dans une de ces dangereuses nacelles d'osier, et vous jugerez pourquoi j'ai pris cette décision.

I

J'avais exécuté depuis longtemps des ascensions en ballon libre et en ballon captif ; je n'aspirais plus qu'à une

chose en aérostation : c'était de faire une ascension en montgolfière.

Jusqu'alors, aucune occasion ne s'était présentée, quand, un beau matin de 1881, j'appris qu'un ancien aéronaute du siège, qui faisait depuis des ascensions foraines en ballon et en montgolfière, allait exécuter un voyage à Serclay, dans les Ardennes.

Aussitôt je courus chez M. Létrange, — c'était le nom de l'aéronaute, — et je lui exposai ma demande. Nous ne fûmes pas longs à nous entendre et à conclure le marché. Je devais l'accompagner à Serclay, l'aider au gonflement de sa montgolfière, dont le cube était de 2,700 mètres, et faire l'ascension avec lui. Le voyage, aller et retour, était à mes frais.

Le dimanche 12 juin, donc, je me trouvais à deux heures de l'après-midi sur la grande place de Serclay, où devait avoir lieu l'ascension.

Deux mâts de 20 mètres de haut avaient été dressés à 30 mètres de distance l'un de l'autre, et une corde, passant sur deux poulies, les reliait ensemble. Entre les deux mâts, étendue sur le sol, la montgolfière, munie de son filet, recouvrait le fourneau.

Le temps était superbe depuis le matin ; un soleil éclatant inondait de ses rayons la fête de Serclay. Cependant le baromètre avait baissé en une heure de 5 centimètres.

Bientôt le public arriva, les baraques s'ouvrirent, les saltimbanques commencèrent leurs tours d'acrobatie, les manèges de chevaux de bois se mirent à tourner aux sons criards et faux des orgues de Barbarie et les roues des loteries se prirent à grincer.

Peu après, le cortège arriva ; en tête, la fanfare des *Enfants des Ardennes*, jouant une marche guerrière ;

puis les autorités, le maire, le conseil municipal, le garde champêtre, les gamins et la foule.

La fanfare se plaça au pied d'un mât et continua son infernale musique, tandis que les bons Ardennais considéraient d'un air ébahi les toiles de la montgolfière.

M. Létrange arriva bientôt avec un chauffeur, grand et robuste gaillard au corps bronzé par la chaleur. C'était celui qui devait alimenter le fourneau.

M. Létrange jeta un coup d'œil sur le baromètre, regarda le ciel, qui s'encombrait d'épais nuages, et, essuyant son front ruisselant :

« Trente-neuf degrés, me dit-il, gros nuages ! nous aurons de l'orage avant deux heures d'ici.

— Chauffons, alors, sans perdre un instant, répondis-je. Il vaut mieux partir avant qu'après l'orage.

— Élevons la montgolfière, » reprit-il.

Nous passâmes une boucle dans le crochet de la montgolfière, et celle-ci s'éleva à la hauteur des mâts. Sa partie inférieure fut abaissée jusqu'à terre, ne laissant de libre que la porte du fourneau.

Le matériel de M. Létrange était vraiment soigné ; la *Bombe* — c'était le nom de la montgolfière — était en cretonne de première qualité, agrémentée de bandes bleues d'un fort bel effet, recouverte extérieurement d'une couche de caoutchouc pour la rendre imperméable et munie d'un parachute équatorial. De plus, une fois gonflée, on attachait en dessous un récipient contenant trente litres de pétrole, destiné à maintenir une température élevée à l'intérieur de la vaste coupole. Le risque du feu était bien diminué, car une couche de silicate de potasse ou verre soluble recouvrait la partie inférieure de la toile. Ainsi construite, la *Bombe* pouvait enlever trois personnes, quoique son poids fût de

1,050 livres et qu'elle n'eût qu'une force ascensionnelle de 850 kilogrammes.

Le fourneau était prêt, bourré de paille et de laine ; le chauffeur prit sa place, une demi-douzaine de gamins firent la chaîne pour lui passer les bottes de paille, et l'aéronaute commanda :

« Feu partout ! »

Une allumette fut jetée dans le fourneau, et le feu, s'allumant, commença à gronder. A mesure que la paille se consumait, le chauffeur la remplaçait, et l'énorme masse s'enflait lentement.

Sans se préoccuper des exclamations et des cris d'étonnement des Ardennais, qui n'avaient jamais vu de leur vie un ballon d'une telle grosseur, M. Létrange consultait d'un air soucieux le baromètre, qui descendait toujours. Les nuages s'amoncelaient dans le ciel, le soleil avait disparu derrière leur épais rideau, et le vent mollissant semblait reprendre haleine, pour se changer plus tard en ouragan.

« Nous aurons de l'orage, » répéta l'aéronaute.

Le gonflement se poursuivit pendant une demi-heure, sans inconvénient ; nous descendions petit à petit la montgolfière qui s'enflait. A trois heures, elle était à moitié remplie.

Pour accomplir son programme, pendant que le chauffeur bourrait le fourneau de paille, l'aéronaute lançait de petites montgolfières en papier pour connaître la direction du vent ; quant à moi, je préparais les attaches de la nacelle et de la lampe.

La demie de trois heures sonna.

Une botte de paille tout entière, la dernière, s'engouffra dans le fourneau ; j'accrochai la nacelle aux cordes pendantes du filet, et j'allumai la lampe à pétrole.

Au signal donné par M. Létrange, la *Bombe*, parfaitement ronde, se redressa; son appendice fut dégagé du fourneau éteint, et la lampe allumée fut accrochée solidement à l'intérieur.

Un murmure d'étonnement et d'admiration courut dans la foule, à la vue de l'immense sphère magnifiquement tendue, et la fanfare commença les premières mesures de la *Marseillaise*.

Comme s'il avait attendu ce signal, un éclair déchira la nue et fut immédiatement suivi d'un effrayant coup de tonnerre. Le vent s'éleva, soulevant un nuage de poussière aveuglante et renversant cheminées et baraques sur son passage.

Les spectateurs poussèrent un cri de terreur, à la vue de l'énorme ballon que le vent couchait à terre et qu'il traînait, malgré les vingt personnes pendues à ses cordelles.

Une scène de quelques secondes eut lieu dans la nacelle, où j'avais sauté avec M. Létrange.

« Nous ne pouvons pas partir deux, m'avait dit l'aéronaute.

— Je partirai seul, répliquai-je.

— C'est de la folie, riposta-t-il; vous n'êtes jamais monté en montgolfière; vous vous casserez sûrement le cou. Laissez-moi partir, croyez-moi.

— Jamais.

— Alors, à votre tête, partez ! seulement ramenez-moi le matériel intact.

— Je vous en réponds. »

Cette conversation avait lieu à bâtons rompus, pendant les moments où le vent reprenait haleine. L'aéronaute termina quand il le put :

« Non, décidément, je pars avec vous... »

Et, se faisant un porte-voix de ses deux mains :
« Lâchez tout ! » cria-t-il.

Avec la rapidité de l'éclair, la *Bombe* se précipita sur un mât qu'elle renversa, sur une baraque qu'elle culbuta, sur une cheminée qu'elle démolit avant de prendre son vol vers les nuages.

II

Je retrouvai bien vite mon sang-froid, que tous ces chocs précipités m'avaient fait perdre un moment, et je jetai un regard sur le baromètre, dont le mercure s'abaissait régulièrement.

Il accusait une hauteur de 300 mètres.

Nous étions sauvés !

Mais, avant que nous eussions atteint les nuages, ils crevèrent, et un véritable déluge de grêle et d'eau s'abattit en rejaillissant sur la montgolfière. Aussitôt M. Létrange, saisissant plusieurs sacs de lest dans le fond de la nacelle, les lança par-dessus bord sans les ouvrir.

La *Bombe* reprit sa marche ascensionnelle ; nous atteignîmes bientôt les nuages, que nous traversâmes. Leur épaisseur était de 300 mètres ; on eût dit un de ces brouillards intenses qui couvrent Londres pendant les ternes journées d'hiver, brouillards déchirés de temps à autre par l'éclat strident de l'étincelle électrique.

Enfin le dôme immense de la montgolfière surgit de l'océan brumeux, et nous revîmes avec plaisir l'astre resplendissant, le dieu Soleil. Le thermomètre indiqua presque aussitôt 38 degrés ; nous étions à 900 mètres.

Nous avions le loisir de nous occuper de la conduite de l'aérostat et des expériences, le pétrole brûlant dans la lampe nous permettant de faire une promenade de trois quarts d'heure.

M. Létrange, qui jusque-là n'avait pas ouvert la bouche, me dit au bout d'un instant :

« Quatre-vingts kilogrammes de lest, jeune homme; nous pourrons aller loin, et monter haut surtout.

— Ah ! vous voulez monter haut ? dis-je d'un ton indifférent.

— Ma foi, oui, je profite que nous ne sommes que deux pour connaître au juste la plus grande hauteur que peut atteindre une montgolfière.

— Étude curieuse, dis-je.

— Certes! fit-il, car jusqu'à présent cette intéressante étude a été négligée. On préfère les ballons à gaz. Quelle erreur ! Moi, je pense, comme Dupuis-Delcourt, qu'avec une montgolfière gonflée par la vapeur, maintenue à l'état globulaire, on parviendra sûrement à rechercher les courants atmosphériques, sans perte de lest ou de fluide !... »

Et, en disant cela, il vida un nouveau sac de sable, la *Bombe* s'enfonça dans la masse des nuages supérieurs.

Nous ne devions pas sortir si facilement de ces nuages que des brumes inférieures. A peine y avions-nous pénétré qu'un éclair brilla avec une prodigieuse intensité à nos yeux, et que la dorure de notre drapeau fut volatilisée par la force de la décharge électrique. La montgolfière, prise dans un tourbillon, oscillait fortement, et nous étions secoués comme sur le pont d'un navire ballotté par la tempête.

« C'est ma trois-centième ascension, s'écria l'aéronaute, mais je n'ai jamais vu ça ! »

Il raviva la flamme de la lampe, et nous sortîmes enfin du brouillard.

Le spectacle qui nous fut alors offert était magnifique. Au-dessous de la nacelle, comme de vastes plaines de neige, la partie supérieure des nuages orageux s'étendait éclatante. Au-dessus du ballon, de vastes cumulus immobiles et ressemblant à des masses immenses de coton ; à l'ouest, quelques langues de chat d'un rouge ardent. Jamais je n'avais assisté à un tel coucher de soleil, et je me mis à en faire le croquis.

Quand j'eus terminé, je procédai à mes observations météorologiques ; nous étions à 3,200 mètres d'altitude ; le thermomètre accusait 32°, et l'hygromètre indiquait la sécheresse la plus grande.

M. Létrange se promenait nerveusement dans la nacelle. Tout à coup, il me demanda :

« Connaissez-vous les noms des victimes de la passion des montgolfières ? »

Cette question me surprit au plus haut point ; cependant je répondis :

« Certainement. Quoique ne connaissant pas les noms de toutes, je pourrais citer Olivari qui se tua à Orléans, Bittorf à Mannheim, Gale à Bordeaux, Pilâtre de Rozier et Romain à Boulogne, Navarre à Paris...

— Mais les victimes de l'aérostation sont beaucoup plus nombreuses ? me questionna-t-il encore.

— Oui, repartis-je. Il est vrai que cela tient à ce que les ascensions en ballon à gaz sont beaucoup plus fréquentes que celles en montgolfière. Pourquoi me demandez-vous cela ? »

Il n'eut pas l'air d'entendre ma question et continua :

« Oui, l'aérostation est une science meurtrière ! Que de victimes n'a-t-elle pas fait depuis que le ballon à hydro-

gène de Charles a traversé les nuages ! Qu'elle est longue cette liste où l'on trouve les noms de Harris, de Leturr, Sadler, de M^me Blanchard, d'Arban, Zambeccari, Mosment, Cocking, et, plus récemment encore, Prince. Lacaze, de Groof, Petit, Charles Brest, Powel, la Mountain !

— Pourquoi me dites-vous cela ? » m'écriai-je à la vue de l'aéronaute, dont le front était fumant et les yeux hagards, pendant qu'il déclamait ces noms.

Mes paroles ne produisirent aucun effet, ma question resta sans réponse, et M. Létrange poursuivit :

« J'ai toujours admiré ces nobles victimes du dévouement scientifique ; j'ai compris cette passion de l'air qui les enflammait, et je suis arrivé à envier leur mort, mort glorieuse et sublime, en face des grands tableaux de la nature, mort de Titans précipités du haut des cieux... Quelle chute splendide à travers les nues et les brumes, chute vertigineuse dans l'espace resplendissant de lumière ! Les émotions, les périls d'une telle chute m'ont toujours séduit, et aujourd'hui que nous avons atteint une hauteur raisonnable, je vais tenter le sort... »

Un cri involontaire d'horreur s'échappa de ma poitrine, et je me précipitai vers l'aéronaute, que je voyais debout, les cheveux hérissés, sur le bord de la nacelle.

Je m'attendais à le voir se lancer par-dessus le bord, quand je vis qu'il décrochait un volumineux paquet accroché au cercle. Ce paquet n'était autre qu'un parachute de taffetas, dont les cordelettes, partant du cercle supérieur, aboutissaient aux bords d'un panier dans lequel le tout était renfermé. M. Létrange développa le parachute, entra par un miracle d'élasticité dans le panier, et, avant que j'eusse fait un mouvement pour l'empêcher, il se précipita dans le vide.

Cette scène avait eu la rapidité de l'éclair. Je regardais l'appareil tombant à travers l'espace, quand je le vis s'ouvrir ;... la descente se modéra, et homme et parachute disparurent dans la brume des nuages. Un bruit me fit relever la tête vers la montgolfière. Horreur ! deux larges baies s'ouvraient à sa partie inférieure et laissaient apercevoir la flamme brune et ardente de la lampe à pétrole. Le feu était au ballon !...

III

Je restai un moment atterré à la vue de l'horrible danger qui me menaçait. Je vis le ballon brûlé entièrement et ma misérable dépouille tournoyant dans le vide. Ces images passèrent comme une vision à travers mon cerveau. Mais bientôt je recouvrai ma présence d'esprit, et j'envisageai froidement la situation. J'étais à 5,000 mètres de hauteur et la descente, amortie par aucun parachute, devait être mortelle. Et cette chute pouvait être provoquée par trois causes différentes :

1° Par la combustion complète de l'étoffe. Cette menace était la plus éloignée, car l'étoffe incombustible devait résister longtemps à l'action corrodante du feu. Il n'y avait qu'une crainte à avoir de ce côté : c'était que la trame ne vînt à céder et à se déchirer du haut jusqu'en bas, cas dans lequel la chute aurait été instantanée.

2° Par la rupture des cordes de suspension, minées par la flamme.

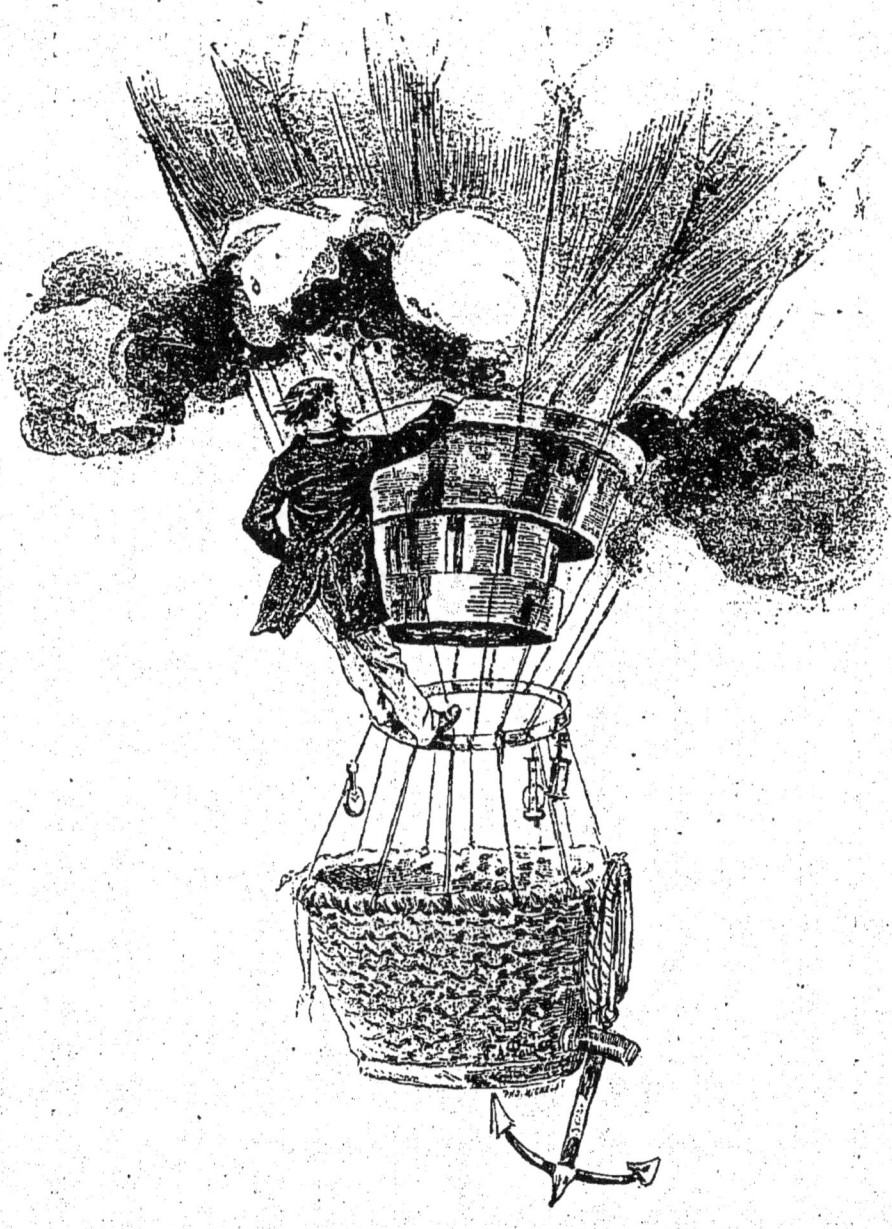

Je me dressai sur le cercle...

3° Par la chute de la lampe à pétrole dans la nacelle, éventualité terrible à laquelle je ne pouvais songer sans frémir.

Je n'avais qu'un moyen à ma disposition pour conjurer, s'il en était temps encore, l'effroyable péril auquel j'étais exposé : c'était de décrocher la lampe et de la précipiter en bas, ou tout au moins d'éteindre le pétrole enflammé.

Pour cela, il fallait que je grimpasse, par les cordes de suspension, sur le cercle de retenue, et de là, en me tenant debout sur ce cercle, décrocher la lampe et la lancer dans le vide. C'était un véritable prodige de gymnastique à exécuter.

Comme la promptitude seule pouvait me sauver, je grimpai donc sur le bord de la nacelle, et, m'aidant des pieds et des mains, je parvins à m'asseoir sur le cercle.

Ce n'était pas tout : il fallait atteindre la lampe, maintenant. Je me dressai lentement, et je saisis une corde de patte d'oie pour me soutenir ; la corde cassa, et je faillis tomber à la renverse. Quel moment épouvantable, quand j'y songe encore !

Par un véritable miracle je retombai sur le cercle et je me relevai, les cheveux hérissés, les yeux hagards. Il faut avoir fait une ascension à grande hauteur pour comprendre quel peut être le vertige des hautes régions, et je frémis encore en me rappelant l'effrayante descente de M. Létrange.

Mais c'était bien à M. Létrange que je pensais en ce moment ! Je dirai même que je ne songeais plus à lui ; j'étais trop occupé de mon propre salut.

Je parvins enfin à me dresser sur le cercle, et j'atteignis la lampe. Réunissant toutes mes forces, j'enlevai les crochets qui la retenaient, et, la balançant un moment, je la précipitai dans le vide par l'intervalle laissé entre les cordes rompues. Je la vis tournoyer, et bientôt disparaître.

Je redescendis dans la nacelle, et je me préparai à la descente.

Au bout de fort peu de temps, la montgolfière commença à baisser; l'air chaud s'échappait en abondance et était remplacé par de l'air froid entrant librement par les baies. En un quart d'heure j'arrivai à 1,000 mètres.

La descente se précipita encore jusqu'à ressembler à

Rien de cassé...

une véritable chute. Je pénétrai, à une hauteur de 600 mètres, dans les nuages, que je traversai rapidement, et, comme à travers un voile grisâtre, la terre m'apparut, arrivant à moi comme une marée montante.

L'air de la montgolfière se contracta encore sous l'action du froid intense des nuages, et la chute s'accentua encore, si c'était possible. L'air sifflait à mes oreilles et soulevait mes cheveux. Il faisait claquer l'appendice béant et je ne pouvais rien pour modérer cette chute inouïe,

insensée. Il n'y avait pas un grain de sable dans la nacelle !

La terre se rapproche, et je vois les arbres se courber sous le vent. Ah! emportée par un courant d'air horizontal, la *Bombe* descend obliquement vers les arbres. Pan! touché! Du choc, un peuplier est brisé et la nacelle projetée sur le sol.

Ah! messieurs les aéronautes parisiens, vous n'avez jamais assisté au traînage d'une montgolfière de 2,700 mètres! Vous ne savez même pas ce que c'est! Je vous souhaite de n'y jamais être exposés! C'est horrible!

Emportée par un vent de 27 lieues à l'heure, la montgolfière fait 30 mètres à la seconde. L'osier grince en traînant sur le sol, et, chaque fois qu'une pierre arrive à portée, v'lan! embarquée. Les pensées sont pour ainsi dire électriques dans de pareils moments, tellement elles sont rapides. Une route en contre-bas, bordée d'arbres et de buissons, se présente. Les arbres sont déracinés, les buissons écrasés; la nacelle bondit par-dessus, et nous continuons notre course à travers champs.

Bientôt la pluie se mêle au mugissement du vent. C'est une véritable trombe d'eau d'une telle intensité que l'on ne voit pas à dix mètres devant soi. Le ballon court toujours avec la même rapidité, et, quand l'eau tombe un peu moins fort, un village accourt sur nous avec la promptitude de l'éclair.

Pan! encore un choc. Je ne dis plus rien; je suis étourdi, abasourdi; je ne songe plus qu'à l'ancre qui devrait me retenir depuis longtemps.

Oui, mais plus d'ancre! Elle est restée avec le guide-rope dans les peupliers de la route...

Pendant que je fais ces réflexions, le ballon jette la nacelle sur les toits qui s'effondrent, sur les cheminées

qui dégringolent. Voici le clocher de l'église, tenons-nous bien... La montgolfière, d'un bond, l'escalade, mais le bord de la nacelle se prend sous le rebord du toit. Le monstre tournoie dans son filet; un bruit strident se fait entendre; la girouette a fendu l'étoffe, et, séparée en deux, la montgolfière s'affaisse sur le clocher... C'est fini.

A mes cris, on accourt, on me descend de ma position périlleuse, et on s'enquiert si je n'ai rien de cassé. Rien de cassé? — Non, heureusement. Seulement je suis moulu, brisé. Mais, avant tout, où suis-je? Et l'on me répond : « Ravenay, à 3 kilomètres de Saint-Mihiel. » 80 kilomètres en trois quarts d'heure ! J'ai fait 80 kilomètres, dont 10 en traînant.

.

Deux jours après, j'étais à Paris, où je retrouvai mon aéronaute sain et sauf et guéri de cet accès de folie dont il avait été frappé à 4,000 mètres de hauteur. Mon premier mot en le revoyant fut :

« Hé, vous n'êtes pas mort ! »

Et mon second :

« Comptez que je ne remettrai pour rien au monde le pied dans la nacelle d'une montgolfière.

— Pourtant, me fit-il tranquillement, il y avait la corde de déchirure, pourquoi ne vous en êtes-vous pas servi ? »

Je restai abasourdi. Je pouvais m'arrêter instantanément, et, ne sachant rien, j'avais fait un traînage de deux lieues et demie !

LES EXPLOITS DE
STANISLAS BARBACANE

I

LA VOCATION DE BARBACANE SE DÉCIDE.

« Dix mille francs ! J'hérite de dix mille francs ! Je vais donc me faire un position sociale ! »

Ainsi s'écriait, un matin du mois d'avril 188., Stanislas Barbacane, l'un des derniers échantillons de ces bohèmes que le haut quartier du Panthéon recèle encore dans ses recoins, ignorés des Parisiens vulgaires.

Barbacane, notre héros, mérite d'être présenté au public, car ce n'est pas un homme ordinaire.

Barbacane (Stanislas de son petit nom) était au physique un bipède sans plumes, âgé de cinq lustres environ, de taille moyenne, aux longs cheveux légèrement verdâtres, graisseux et lui tombant dans le cou, à l'air inspiré et à la démarche conquérante. Au moral, c'était le plus singulier type du monde. Flaubert eût daigné étudier son caractère multiple.

La vie de Barbacane était un véritable roman. Il devait le jour à un honorable employé de commerce du Marais,

pauvre homme qui rêva un brillant avenir pour son unique enfant. Mais l'employé avait trop présumé de ses forces, il ne put pousser assez loin ses sacrifices; Stanislas fut forcé d'interrompre ses études et de demeurer ce qu'il devait être toute sa vie : un demi-savant.

A quatorze ans, Stanislas, qu'on avait destiné à la carrière d'ingénieur et qui s'était vu, un moment, en passe d'être élève de l'École centrale, fut fort heureux de se caser comme apprenti compositeur typographe dans une grande imprimerie scientifique de la rive gauche.

Le contact permanent des auteurs qui venaient corriger leurs épreuves près de lui, la lecture des manuscrits qui lui passaient entre les mains, développèrent chez le jeune apprenti des goûts au-dessus de sa position, et, abandonnant son métier, il entra comme administrateur comptable dans un journal scientifique, qu'un auteur qu'il affectionnait venait de fonder. Un mois après sa fondation, l'*Industriel français* fit naufrage à son quatrième numéro, et Barbacane se trouva sur le pavé.

A partir de ce moment, Stanislas goûta un peu de tous les métiers. Il essaya successivement du journalisme, du dessin industriel, du reportage et, entre temps, lorsqu'il mourait par trop de faim, il parcourait toutes les imprimeries de Paris, comme compositeur. Ce métier, au moins, lui donnait à manger; malheureusement, Barbacane avait l'âme trop haute pour vivre dans une heureuse médiocrité. Son idéal était plus élevé, mais il lui manquait toujours ce fameux « nerf de la guerre », l'argent, pour réaliser ses projets et se créer une position sérieuse et définitive. Il traînait donc la savate et se nourrissait d'oignons crus en attendant des temps meilleurs, lorsque la Providence eut pitié de lui.

Une arrière-grand'tante de Stanislas vint à décéder en

laissant une dizaine de mille francs. Ses parents étant morts, l'héritage de la tante Scholastique Berbeux revenait de droit à Barbacane qui, peu après, entra en possession du magot.

A quoi allait-il l'employer ?

C'était le cas ou jamais de s'assurer une position indépendante et inébranlable.

Mais, justement, l'embarras était de se trouver cette position. Fallait-il placer l'argent à 15 p. 100 sur les « Filatures mathématiques de bouchons en celluloïd de la Charente-Supérieure », ou en acheter des actions de la Société d'exploitation des *mines d'Hydio* et de *Gogoa*, de France et d'Espagne ?

Non, rentier n'était pas une position, surtout rentier à 400 ou 500 francs par an.

La question était donc terriblement embarrassante à résoudre. Barbacane était comme Conté, le célèbre physicien, dont Monge disait : « Il a toutes les sciences dans la tête et tous les arts dans la main. » Il savait peindre un tableau « impressionniste » en cinq minutes « montre en main », il faisait des vers, — dont quelques-uns atteignaient des dimensions gigantesques qui auraient pu les faire prendre pour des serpents, et il savait déclamer comme pas un le fameux récit de Théramène :

Le dessein en est pris, je pars et te ramène !

Seul dans sa mansarde, au septième étage d'une haute maison de la rue des Anglais, étendu nonchalamment sur une chaise veuve de son dossier, les pieds sur le marbre de sa fausse cheminée, dégarnie depuis longtemps de ses ornements déposés pieusement au mont-de-piété, Barbacane réfléchissait.

« Quelle carrière définitive embrasserais-je bien? se répétait-il. Journaliste? Cela a bien ses avantages; on a son *service* à chaque seconde représentation et ses *passes* sur les chemins de fer; mais cela a bien ses inconvénients. Un journal, ce n'est jamais qu'éphémère comme les beaux jours, et, si je fais les courriers politiques, je vois Sainte-Pélagie à l'horizon et des duels à tout bout de champ. Décidément, non, je ne serai pas journaliste. »

Après un instant de réflexion, Stanislas reprit :

« Serai-je musicien? C'est une belle partie et qui m'irait bien. Entendre chanter ses œuvres à l'Opéra ou aux Folies-Bobino doit inspirer un légitime orgueil. C'est une grande chose que la musique. Malheureusement, je vois un empêchement radical pour moi : je n'ai jamais joué que de la clarinette avec mon nez pour faire rire les enfants de mon propriétaire à qui je devais trois termes, et, au reste, je ne connais pas une note de musique. J'aurais trop de mal à vouloir rattraper Auber et Rossini. »

Le bohème soupira; puis il continua, après une légère pause :

« Ce choix d'une vocation m'embarrasse plus que je ne l'aurais cru, maintenant que j'ai de l'argent et qu'il ne me reste qu'à marcher. Serai-je graveur sur bois? Non, il n'y a rien de bien récréatif à gratter avec de petits clous une planchette qui ne vous a rien fait, et puis il y a le proverbe que je ne veux pas que l'on m'applique : « Bête comme un graveur sur bois! » Je ne veux pas non plus être sculpteur. Ceux à qui j'ai emprunté autrefois certaines roues de derrière seraient capables de s'écrier en me voyant : — Te voilà, *ô sculpteur de poches!* Non, décidément, je ne serai ni journaliste, ni musicien, ni graveur.

« Mais alors, qu'est-ce que je ferai?

« Faut-il me mettre médecin ? Non, il n'y a que trop d'assassins dans Paris ; n'augmentons pas cette caste, déjà trop nombreuse. Avocat ? Je n'appartiens pas à cette classe de bavards, heureusement. Si j'achetais un navire pour aller faire du commerce en Afrique et vendre des petits couteaux à treize aux nègres ? Horreur ! pourquoi ne pas acheter alors une boutique d'épicerie ! »

Ne trouvant pas de réponse satisfaisante, Barbacane poussa une dernière exclamation et se redressa. Il chaussa ses « philosophes » éculés et se précipita dans une ombre informe de paletot qui avait été autrefois une redingote, mais qui, aujourd'hui, ne tenait plus ensemble que par la graisse qui rattachait encore les manches à l'habit. Puis il couvrit son chef chevelu d'un restant de chapeau haute forme dont le fond avait depuis longtemps disparu et que sa concierge appelait son « décalitre », et, ainsi ficelé, comme une caricature de Daumier, Barbacane dégringola les escaliers comme une trombe et dévala la rue Galande à toute vitesse.

Où allait-il ? Il n'en savait rien et marchait au hasard, toujours à la recherche de sa vocation.

La matinée était douce et parfumée, l'air plein de senteurs printanières, sauf sur la place Maubert, qui empoisonnait le hareng et le poisson rance. Le ciel était bleu, le vent retenait son haleine et, dans le fond du ciel, se jouaient quelques légers et blancs cirrus.

Barbacane, emporté par son rêve, marchait toujours, droit devant lui. Après le boulevard Henri-IV, il suivit le faubourg Saint-Antoine. Quand il releva la tête et qu'il revint au sentiment des choses de ce monde, il était sur l'ex-place du Trône, en plein milieu de l'antique et célèbre *Foire au pain d'épices*.

Qui se fût douté que c'était sur cette place, embaumée

de l'odeur du pain d'épices à la mélasse, de la galette à la margarine et des pommes de terre frites dans la graisse de chien que Barbacane allait découvrir la voie à suivre ?

Personne. Pourtant ce fut ainsi que le hasard procéda.

Entre deux hautes maisons de l'avenue Philippe-Auguste, flottait une immense banderole, sur laquelle le bohème lut machinalement :

<div style="text-align:center">

Aujourd'hui, à cinq heures

ASCENSION DU MAGNIFIQUE BALLON

L'HIRONDELLE

Cubant 300 mètres

Monté par l'aéronaute BRIQUET

</div>

Une idée subite, lumineuse, traversa comme un trait de foudre l'intelligence de Barbacane.

Le bohème s'arrêta subitement au milieu de la foule qui le pressait et poussa un cri en se frappant le front d'un air inspiré.

Les passants le crurent fou et haussèrent les épaules; mais ce n'était pas cela, c'était Barbacane qui venait de trouver son idée.

Dans un terrain clos par un haut mur, l'aéronaute Briquet avait installé son ballon, — la principale attraction de la foire, assurait-il d'un air de conviction. — Une enceinte de toiles, soutenues par des mâts ornés d'oriflammes tricolores, cachait l'aérostat à la vue du public profane qui ne payait pas dix ou vingt sous pour assister de près aux curieuses manœuvres du gonflement.

Lorsque Barbacane pénétra dans l'enceinte, après avoir

soldé son entrée au bureau, le ballon *l'Hirondelle*, aux trois quarts gonflé, se dandinait gracieusement, sous l'effort du zéphir qui le caressait doucement.

M. Briquet, l'aéronaute, descendait méthodiquement les sacs de lest, de maille en maille, le long du filet, au fur et à mesure que l'aérostat s'enflait.

Barbacane, qui avait son idée, franchit le cercle de cordes qui le séparait de l'objet de ses convoitises, et il toucha légèrement le bras de M. Briquet, toujours occupé.

L'aéronaute, un gros homme énormément barbu, se redressa, et, dévisageant Barbacane de son œil fauve, il s'écria d'un ton brusque et d'une voix de basse profonde :

« Qu'est-ce qu'il me veut, c't'oiseau-là ? »

Stanislas, humilié, releva la tête en rejetant ses cheveux en arrière par son tic habituel, et il dit au travailleur irrité :

« Je désirerais causer avec vous sérieusement, Monsieur.

— Je n'ai pas le temps, vous voyez bien que je travaille ! Venez tout à l'heure quand la manœuvre sera terminée, répliqua M. Briquet, à qui l'aspect minable de Barbacane n'inspirait que fort peu de confiance.

« Encore un voyageur d'occasion à vingt francs le passage ! » bougonna-t-il en continuant à descendre ses sacs.

Barbacane était revenu d'un air piteux à sa place. A ce moment, la fanfare *les Amis de l'harmonie*, qui prêtait son concours à la solennité, fit entendre un joli pas redoublé, lequel fit oublier ses ennuis au bohème.

La manœuvre finie, l'aéronaute vint lui-même trouver Barbacane. Il prit la parole le premier :

« Finissons-en, Monsieur, lui dit-il. Je vois ce que c'est, vous voulez monter en ballon ?

— Oui, Monsieur l'aéronaute. De plus, je voudrais...

— Mon prix est de 100 francs par passage, Monsieur.

— Ce n'est pas cela, Monsieur, je désirerais avoir...

— Est-ce trop cher? Peut-être pourrais-je faire une petite réduction...

— Mais non, Monsieur, s'écria Barbacane hors de lui, ce n'est pas là ce que je vous demande.

— Ah! très bien, poursuivit imperturbablement le voyageur aérien, je vois ce que c'est : vous voulez m'acheter mon ballon, peut-être ? »

Barbacane se radoucit.

« Du moins, je voudrais en connaître le prix, dit-il.

— C'est facile, Monsieur. Mon ballon, avec tout son matériel : filet, bâches, soupape, nacelle, engins d'arrêt, tuyaux adducteurs, manches, ligatures, etc., vaut 1,800 francs ; un aérostat de 500 mètres cubes verni vaut 2,000 francs. Je suis prêt, Monsieur, à vous construire deux, cinq, dix ballons si vous le voulez... »

Barbacane avait repris son sang-froid.

« Plus tard nous verrons, Monsieur, dit-il. Pour le moment, c'est trop pour moi. »

Et, tournant prestement sur les talons, il laissa M. Briquet abasourdi, la bouche béante et les bras en l'air.

Au moment où il allait rentrer au milieu du public, Barbacane se sentit tiré par un bras. Il se retourna et se trouva face à face avec un petit homme effroyablement laid, dont la figure violette et couperosée supportait un nez monstrueux, un monument charnu incomparable, lequel était couronné à son tour d'une énorme paire de lunettes vertes derrière lesquelles se cachait un regard glauque de pieuvre en goguette.

Barbacane, suffoqué à l'aspect de ce nez incroyable, resta un instant sans voix, sans parole. Le petit homme profita de sa stupéfaction pour passer familièrement son bras sous celui du bohème et l'entraîner vers la buvette.

« Apprenez, Monsieur, commença l'homme au pif sans pareil, que je m'appelle Lorryac de Castagnol, futur navigateur aérien [1]. Je vois qui vous êtes : un jeune homme qui cherche sa voie et que l'aérostation a séduit. Je suis le père des aéronautes, moi, Monsieur, j'ai deviné et poussé les plus grand saéronautes de l'époque; le fameux Mongin, par exemple.

— Mongin ! le fils du marchand de crayons ? » demanda machinalement Barbacane.

— Non, Monsieur; Mongin, le célèbre, l'intrépide aéronaute dont j'ai deviné la valeur en le voyant danser sur la corde, sur la place d'Austerlitz ! »

Barbacane se dégagea de l'étreinte de son singulier compagnon :

« Enfin, Monsieur, lui demanda-t-il, que me voulez-vous ?

— Vous être utile en vous guidant paternellement sur la nouvelle voie que vous prétendez suivre, lui répondit tranquillement M. de Castagnol. Vous vous figurez que ce n'est rien que l'aérostation, détrompez-vous. C'est une belle science, la plus attrayante que je connaisse, c'est vrai, mais elle exige des connaissances techniques comme pour un métier manuel !

— Et comment exerce-t-on ce métier ? demanda Barbacane, qui s'intéressait au monsieur aux gros naseaux.

— Voici, répondit M. Lorryac. Lorsque l'on possède

[1]. Historique

quelque avance, on loue un grand local, hangar ou magasin, pour construire plusieurs aérostats. On achète les matières premières nécessaires : étoffe, corderie, nacelles, etc. ; on établit ses épures, on coupe, on coud et on fait construire d'abord un petit ballon de 300 mètres cubes comme celui de M. Briquet, puis une montgolfière, un petit aérostat à gaz hydrogène pur et un grand ballon pour emmener quatre ou cinq personnes. Votre matériel construit, vous vous mettez à la disposition des maires de province et leur demandez une allocation pour vous élever en ballon devant eux. Une fois que vous avez traité avec cinq ou six villes, vous partez avec votre ballon et un aide, vous arrivez, vous gonflez votre aérostat, et..... »

La fanfare coupa la parole au futur navigateur aérien et elle entama l'air fameux :

> Ce n'est pas toujours les mêmes
> Qu'auront l'assiette au beurre....

accompagné en sourdine par le public.

L'*Hirondelle*, entièrement gonflée, s'était redressée sur ses amarres.

« Les sacs sur les *pattes d'oie* et arrimez la nacelle ! » commanda M. Briquet.

Cet ordre fut exécuté ; le cercle et la nacelle furent accrochés à leurs gabillots de suspension et on attacha au filet de longs drapeaux tricolores.

Pour amuser le public, M. Briquet lança quelques caricatures grotesques en baudruche qui lui indiquèrent la force et la vitesse du vent, et il prépara son départ.

L'aéronaute suspendit donc ses instruments aux cordelles d'attache de la nacelle ; il fixa son panier à pigeons au cercle, son ancre fut mise en veille et il détacha le tuyau de gonflement de l'appendice.

Puis on procéda à l'équilibrage.

M. Briquet prit place dans son léger panier et saisit un sac de lest qu'il plaça sur le bord de la nacelle.

La fanfare se réunit en cercle et entonna la *Marseillaise* :

<p style="text-align:center">Ta li ta tzim, ta li la lè è re...</p>

Quelques personnes de bonne volonté, au nombre desquelles se trouvaient naturellement Barbacane et M. de Castagnol, saisirent les bords du panier et amenèrent l'aérostat dans un coin de l'enceinte, le plus loin possible des hautes maisons vers lesquelles le vent soufflait.

Lorsque M. Briquet crut le moment propice arrivé et qu'il jugea sa force ascensionnelle suffisante, il cria à pleine voix :

« Lâchez tout ! »

<p style="text-align:center">Ti tzim, ti li la lère,

Ti tzim, ta li la la...</p>

beuglaient à s'époumoner les fanfaristes, espérant peut-être que, plus ils souffleraient fort dans leurs tuyaux, plus le ballon monterait haut.

L'*Hirondelle* s'éleva doucement, aux applaudissements forcenés de la foule, et se dirigea vers les toits voisins. Debout dans sa nacelle, fier et majestueux, M. Briquet saluait du chapeau.

Soudain, l'aéronaute, s'apercevant de la mauvaise direction qu'il avait prise et voyant les toits se rapprocher de sa nacelle, saisit un sac de lest et le lança brusquement par-dessus bord. L'*Hirondelle* se redressa alors et monta rapidement vers le zénith, tandis que, debout sur le bord de son frêle panier à salade aérien, M. Briquet saluait toujours la foule, son petit drapeau à la main.

Malheureusement, le sac de sable, en dégringolant, rencontra les lunettes de M. de Castagnol, qui, le nez en l'air et la bouche bée, admirait M. Briquet, juché dans son cercle. Du coup, le futur navigateur aérien fut aplati sur le sol, les quatre fers en l'air, le nez et la bouche pleins de terre, et ce, aux rires inextinguibles de ses voisins. Barbacane lui-même riait aux larmes de la piteuse mine du grotesque au gros nez, qui gigotait vainement, le dos par terre.

Pourtant, lorsque son hilarité fut calmée, il aida M. de Castagnol à se relever, et, le tenant sous les bras, il le conduisit paternellement jusqu'à la buvette où le faux démoli répara sa toilette endommagée.

Barbacane et M. Lorryac causèrent ensuite pendant près d'une heure avec animation et le bohème, rêveur, sortit de la buvette, ayant pris une résolution.

« Non ! s'écria-t-il, je ne serai ni journaliste, ni musicien, ni avocat, ni épicier. Une carrière beaucoup plus brillante s'ouvre devant moi. Oui, M. Lorryac de Castagnol a raison, j'ai découvert ma réelle vocation et, décidément, je serai : Aéronaute !... »

II

CONSTRUCTION D'UN BALLON.

Quinze jours après l'ascension de M. Briquet, ascension qui avait motivé la décision de Barbacane, le bohème était installé dans un vaste local situé au rez-de-

chaussée d'une maison de la rue Pixérécourt, sur les hauteurs de Belleville. Ce « vaste local » se composait d'un immense magasin parqueté, d'un hangar dans le jardin et de trois petites pièces au premier étage.

Le magasin de Barbacane était déjà encombré de matériaux de toute sorte, de quoi construire au moins trois ballons. Il y avait dix-huit pièces d'étoffe de 100 mètres de longueur, 150 kilogrammes de cordes et de ficelles de toutes les grosseurs, 50 kilogrammes de vernis aérostatique, deux ancres, un grappin à quatre branches, deux soupapes, trois nacelles, une demi-douzaine de thermomètres, de baromètres, d'anémomètres, et autres choses en *mètre*.

Stanislas avait déjà dépensé beaucoup d'argent dans ces quinze jours.

Pendant les deux premiers jours qui suivirent la réception de ses marchandises, le bohème était resté dans son vaste local à admirer, palper, contempler, soupeser les ancres, les ficelles, l'étoffe, les soupapes, etc. Il prenait des poses majestueuses dans les nacelles, s'essayant à saluer une foule imaginaire enthousiasmée et applaudissant son départ de bravos retentissants. Il faisait mine de tirer une corde de soupape absente, et, jetant la nacelle par terre et se traînant à plat ventre en roulant de gros yeux effrayés, il figurait la descente et le traînage.

M. de Castagnol le surprit un matin dans cette position critique. Il releva le futur aéronaute geignant au fond de son panier, en ce moment au fort du traînage, et il lui dit paternellement :

« Plus tard, mon enfant, plus tard ! Avant de monter en ballon, il faut en avoir un. A l'ouvrage donc, et traçons l'épure de l'aérostat et de son filet !

— De suite, fit Barbacane en sautant à bas de son panier, de suite, mon maître ! »

Les deux hommes s'attablèrent devant une immense planche posée sur des tréteaux, et Barbacane prépara ses compas et disposa une feuille de papier « grand aigle » devant lui.

M. de Castagnol consolida ses lunettes sur sa trompe et, prenant un air grave et doctoral, il dit :

« Vous savez l'algèbre, Monsieur ?

— Parbleu, répliqua effrontément Barbacane, qui n'en connaissait pas le premier mot.

— Hé bien, avant d'établir l'épure de votre ballon, il vous faut connaître ses différentes proportions. De quel diamètre voulez-vous faire votre ballon ?

— Je... oui... c'est ça... vingt mètres ! n'est-ce pas ?

— Vingt mètres, s'écria le futur navigateur aérien stupéfait, vingt mètres ! Combien voulez-vous donc emmener de voyageurs avec vous ?

— Mais aucun, répliqua Barbacane.

— Alors, c'est un petit ballon comme celui de M. Briquet qu'il vous faut.

— C'est cela, oui, un ballon comme l'*Hirondelle*. A propos, où est donc descendu Briquet, dans cette ascension ?

— A Bondy, dans une casemate où l'on conserve la poudrette pendant l'hiver, répondit M. Lorryac. L'aéronaute et son ballon sont revenus dans un triste état ! Je vous réponds que les rats ni les punaises ne s'attaqueront, pendant longtemps, ni à l'un ni à l'autre ! »

Stanislas éclata de rire, mais son hilarité ne fut pas de longue durée : M. de Castagnol avait repris son ton professoral et son accent nasillard, et il disait :

« Pour obtenir le grand cercle de la sphère aérostatique, la surface et le cube du ballon, connais-

sant le diamètre, posez, s'il vous plaît, la formule suivante :

$$\left.\begin{array}{l}D\times 3.1416=\text{G.C.}\times D=S\times r_2=C\\ D\times 3.1416=\text{Circ.}\times H_3=C\end{array}\right\}=\text{C.1}$$

Barbacane, ahuri, posa inconsciemment les termes de l'équation sans y rien comprendre; puis, quand il eut terminé, il leva un œil terne et hébété (ne pas lire *embêté*) sur le futur navigateur aérien, toujours calme.

« Hé bien, chiffrez ! fit celui-ci.

— Quoi chiffrer ? murmura le bohème d'une voix éteinte.

— Hé bien, remplacez les lettres par les chiffres, répliqua M. de Castagnol s'impatientant. Ne savez-vous pas que D représente le diamètre, G.C la circonférence, S la surface et C le cube ? Le diamètre étant de $8^m,50$, multipliez-le par le rapport à la circonférence, et, considérant l'appendice comme un cône tronqué, additionnez !... »

Barbacane essaya d'obéir, mais, ne réussissant pas à son gré, il jeta sa feuille avec dépit.

L'homme aux lunettes haussa les épaules avec dédain, et, reprenant la feuille, il fit le calcul :

« Voici les résultats, dit-il au bout de quelques instants :

Largeur du fuseau à l'équateur................	1^m, 20
Longueur du fuseau.........................	15^m, 50
Surface totale du ballon.....................	250^m, 2
Cube......................................	330^m, 31/3
Quantité d'étoffe à employer.................	370^m
Nombre de fuseaux à tailler..................	22.

« C'est pour votre petit ballon, poursuivit-il, ces calculs. Si vous voulez faire un ballon plus grand et une

montgolfière, nous nous en occuperons plus tard. En attendant, voici un patron ; vous couperez 22 bandes comme celle-ci et vous aurez votre ballon ! »

Sur ce, l'aspirant navigateur aérien se leva et, replaçant ses lunettes sur son front, il sortit en disant à Barbacane :

« Quand vous aurez fait coudre vos 22 fuseaux, je reviendrai vous voir. Allez, et bon courage ! »

M. de Castagnol sorti, Stanislas reprit un peu courage. Alors, saisissant l'étoffe, ses ciseaux et son courage à deux mains, il se mit à couper et à taillader avec frénésie.

Quatre heures après, le ballon était coupé ; le soir même, il fut porté à la couture.

En attendant qu'on le lui rendît, Barbacane, rentré chez lui s'occupa de dessiner l'épure du filet. Il lut plusieurs fois de suite le manuel de l'aérostier par Dupuis-Delcourt, et il tressa le filet selon les indications du célèbre praticien.

Quand M. de Castagnol revint, le filet était terminé et le bonhomme fit à Barbacane ses plus sincères compliments. Il ne tarissait pas d'expressions hyperboliques. Le filet était splendide, rutilant, majestueux, etc., etc. Stanislas jubilait.

Pendant que M. l'aspirant était là, on apporta le ballon de la couture et quoique l'étoffe ne fût pas vernie. M. Lorryac voulut voir ce « fils de l'air » gonflé. On monta donc l'appendice sur la bouche d'un ventilateur, et Barbacane s'accrocha à la manivelle.

A mesure qu'il se remplissait d'air, le ballon prenait l'apparence la plus piteuse, la plus informe que l'on eût pu rêver. M. de Castagnol se frappait le front d'un air désespéré en grommelant des paroles incohérentes. Tout d'un

coup, il se précipita sur le « fils de l'air » et en compta fiévreusement les côtes. Horreur ! au lieu de 22 fuseaux, il n'y en avait que 17 ! Le futur navigateur aérien faillit en « tomber faible » de douleur et de honte.

« C'est donc un sac à pommes de terre que vous avez voulu faire ? » demanda-t-il lamentablement à Stanislas consterné.

Le bohème ne sut que répondre, il avait oublié de compter les bandes ! Quant à M. Lorryac, il avait pris la chose à cœur ; il trépignait, il s'arrachait le dernier cheveu qui lui restait (ou du moins il faisait semblant), il paraissait désespéré.

Enfin, il se résigna ; les fuseaux manquants furent taillés immédiatement, le « sac à pommes de terre » fut éventré et décousu, et on put le rapporter à la couture, le même jour avec ses vingt-deux bandes.

En attendant qu'on le rapportât, M. de Castagnol garnit le *cercle* de ses *gabillots*, monta les cordes de rallonge du filet et vérifia les soupapes.

Quand le ballon fut rapporté terminé et que l'aspirant eut reconnu que la forme de l'aérostat était excellente et élégante, on procéda au « vernissage ». Pour cela, l'étoffe, pliée par « côtes », fut étalée sur une longue table, et deux commissionnaires, le portier, trois gamins racolés çà et là, un déménageur et un mécanicien sans ouvrage commencèrent à développer leurs forces en étalant le vernis « aérostatique » sur l'étoffe.

Stanislas se promenait majestueusement d'un bout de la table à l'autre, une burette de vernis à la main. Il en arrosait le ballon en encourageant ses hommes.

Derrière lui trottinait M. de Castagnol, toujours anxieux et surveillant les moindres mouvements de l'aéronaute en herbe.

Une couche de vernis fut étalée sur l'étoffe pendant cette après-midi, et Barbacane donna (lui généreux!) une pièce de quarante sous à chacun de ses hommes qui se retirèrent moulus, esquintés, sans avoir la force d'élever une objection contre ce tarif dérisoire. Les gamins, plus pratiques, s'étaient « carapatés » depuis longtemps. Ce fut une économie pour Barbacane

Sitôt ses hommes partis, M. de Castagnol monta l'appendice sur le ventilateur, et Stanislas se mit à tourner la manivelle.

L'air, vigoureusement chassé par les palettes, gonfla le ballon et souleva le tissu

Lorsque l'aérostat fut plein aux deux tiers, Barbacane, sur un signe de son compagnon, cessa de tourner, la soupape fut fermée, ainsi que l'appendice.

« A minuit, dit M. Lorryac à Stanislas, n'oubliez pas de redonner un coup de ventilateur, ainsi qu'à cinq heures du matin, et, en général, toutes les quatre ou cinq heures. Retournez l'étoffe et prenez bien garde qu'elle ne s'échauffe, car la réaction du vernis sur la percale est quelquefois tellement forte que le ballon peut spontanément s'enflammer, ou tout au moins se roussir.

— Vous pouvez compter que j'y ferai une rude attention, monsieur de Castagnol, répondit le bohème, car, tel qu'il est en ce moment, le ballon m'a déjà coûté fort cher!

— C'est pourquoi je vous engage à bien veiller, répliqua M. Lorryac.

— Je veillerai, soyez-en certain, et, quand il sera sec, nous nous mettrons en campagne, reprit Barbacane. Alors, quand nous aurons traité avec plusieurs villes, et que nous aurons plusieurs ascensions assurées, vous ne serez plus un aspirant navigateur aérien de carton, monsieur de Castagnol!... »

Le professeur d'aérostation, suffoquant d'indignation, fut d'abord si stupéfait de cette appellation qu'il demeura interloqué un moment. Puis, la fureur lui montant au cerveau et la moutarde au nez, il se dressa frémissant, sur ses ergots, en bégayant :

« Aspirateur... de carton... moi!... Et c'est vous,... vous... mon élève, qui me dites cela!...

— Oui, termina Barbacane, car je vous offre une place dans ma première ascension, et j'espère que vous n'hésiterez pas à l'accepter! »

M. de Castagnol fit alors explosion comme un obus trop chargé.

« Et qui vous a dit que je l'accepterais, votre place? cria-t-il. Savez-vous seulement si je veux monter en ballon? Et est-ce que vous croyez que, si je l'avais désiré, je vous aurais attendu pour monter dans un méchant ballon de quatre sous comme le vôtre, tout mal fichu, quoique je me sois donné un mal atroce pour vous inculquer les premiers principes de l'art aérostatique? »

Stanislas, d'abord stupéfait de cette virulente sortie, sentit son sang s'échauffer quand il entendit M. Lorryac traiter son ballon, son fils, d'aérostat de quatre sous. Quant à son interlocuteur, il poursuivait impitoyablement :

« Moi, monter dans un *outil* comme ça, ah! jamais, j'aimerais mieux me suicider tout de suite! Un ballon qui ressemble à une mauvaise poche de toile, à un sac à farine hors d'usage, à une vessie mal gonflée, à une toupie mal tournée, à une...

— Monsieur, hurla Stanislas exaspéré, sortez...!

— Oui, je sortirai, conclut M. de Castagnol qui avait sur le cœur l' « aspirant de carton », mais en abandonnant votre ordure de ballon à son malheureux sort. Qu'en le

vernissant, il se brûle; qu'en le gonflant, la soupape vous tombe sur la tête; qu'en le montant, il crève... et vous avec! Voilà ce que je vous souhaite! »

Barbacane n'en put entendre plus long; il bondit sur M. Lorryac et lui asséna un formidable coup de poing sur le nez. L'aspirant navigateur aérien voulut riposter, mais il perdit l'équilibre et, entraînant Stanislas, les deux adversaires tombèrent sur le ballon à demi gonflé.

Une détonation retentit.

Sous leur poids, l'aérostat venait d'éclater!

III

BARBACANE EN L'AIR.

Quinze jours après cet incident, où le fameux « sac à pommes de terre » de Barbacane avait failli être anéanti, avant même d'avoir traversé victorieusement les airs, notre ami le bohème avait réparé les avaries subies par son cher « fils de l'air », et il s'était mis en campagne, à seul but de dénicher des ascensions à exécuter en province. Quant à M. Lorryac de Castagnol, il s'était bien gardé de reparaître, après son algarade, dans l'immense local de la rue Pixérécourt.

Barbacane rédigea donc la pompeuse circulaire suivante qu'il destina à tous les maires de province :

300 mètres cubes.

LE PLUS PETIT BALLON DU MONDE

STANISLAS BARBACANE
AÉRONAUTE
De la ville de Paris et du monde entier.

Aéronaute officiel
de S. M. le roi des Araucans.

Décoré de la grande médaille
en baudruche
du *Ballon en zinc galvanisé.*

AUTEUR d'une manière
infaillible de changer les vessies
en lanternes.

INVENTEUR bté s. g. d. g.
de l'incomparable Chaufferette
ballonifique
pour Ballons dirigeables;

Membre fondateur
et honoraire, etc. de 218 sociétés
d'aérostation
françaises et étrangères.

ASCENSIONS A LA CORDE
TRAINS DE PLAISIR AÉRONIFOQUES
EMBALLAGES POUR LA LUNE
ETC., ETC.

Paris, le

Monsieur le Maire,

La principale attraction de vos fêtes, concours, expositions, comices, etc., sera comme toujours l'ascension libre d'un aérostat monté par un ou plusieurs savants, qui, sous votre élevé patronage, iront faire flotter dans les nuages l'étendard argenté de la Science.

Persuadé que l'on n'arrivera à l'entière connaissance des lois météorologiques qui régissent notre globe qu'à la suite de nombreuses ascensions, j'ose venir me mettre humblement à la disposition de votre municipalité pour organiser dans votre ville une splendide *fête aérostatique,* suivie du départ de mon petit ballon de 300 mètres cubes, *commode pour les villes ayant peu de gaz.*

Mon but étant, je le répète, entièrement scientifique et désintéressé, ne demandant que la fourniture du gaz et le remboursement de mes frais, et dans l'espoir que mes offres loyales seront acceptées par vous-même et votre municipalité,

Agréez, monsieur le Maire, etc.,

STANISLAS BARBACANE
Aéronaute universel, ingénieur-constructeur.

Cette circulaire fut tirée à deux mille exemplaires et expédiée à toutes les municipalités de province par les soins de Barbacane, qui avait copié dans le *Bottin* les adresses de tous les maires des villes de France possédant une usine à gaz.

Quinze jours après cette inondation de prospectus aé-

rostatiques, les réponses et les demandes d'ascensions commencèrent à pleuvoir chez le postulant aéronaute. Barbacane jubilait à chaque nouvelle lettre que, s'inclinant toujours plus bas, lui remettait son concierge, dans l'estime duquel il grandissait de plus en plus.

Lorsque les roses de l'été succédèrent aux primevères du printemps (vieux style), l'ancien bohème classa, avec un soin qu'il n'avait jamais eu, l'ordre des ses ascensions de l'année qui s'ouvrait pour lui sous de brillants auspices. Elles se suivaient ainsi :

Brive-la-Gaillarde,	30 mai.	Fête aérostatique.
Phalempin,	8 juin	—
Tonnay-Charente,	22 juin.	Descente en parachute.
Neufchâteau,	14 juillet.	Grande ascension.
Charenton,	1ᵉʳ août.	Pour la distraction des fous.
Nonancourt,	1ᵉʳ sept.	Montgolfière.

L'année s'annonçait bien pour notre aéronaute en herbe.

Dès le 20 mai, Barbacane commença à faire des préparatifs de départ pour Brive-la-Gaillarde où, décidément, devait s'opérer son premier début. Le cœur lui battait, à la seule pensée de sa prochaine ascension.

« Lâchez tout !... » criait-il, certaines nuits, se réveillant en sursaut d'un rêve aérostatique qui le hantait.

Le bohème ne vivait plus que sur des hauteurs éthérées, dans un enivrement perpétuel : il était dans les nuages et ne tenait plus du reste que des « propos en l'air ».

Avant de partir pour son grand voyage, Barbacane s'assura le concours d'un premier aide-aéronaute pour opérer le gonflement de l'aérostat, tandis que lui, Barbacane, surveillerait les manœuvres en se promenant aux alentours, ou buvant son bock sur la terrasse du voisin.

Il choisit, à cet effet, l'un de ses anciens collaborateurs

dans la confection et le vernissage de son ballon : le jeune Miquet, âgé de dix-huit ans, fils d'un marchand de vins du voisinage.

Ce digne jeune homme était déjà ce que l'on appelle un « type ». Il avait exercé tous les métiers, à l'exception de celui que son père, honorable négociant en jus de campêche et en casse-poitrine variés, avait voulu lui donner. Miquet fils avait été vendeur de programmes à la porte des théâtres, marchand de cigares aux courses ; il avait nettoyé les vitres des grands magasins et porté des lettres en ville pour la modique somme de cinquante centimes. Aucune de ces hautes positions sociales ne lui avait plu longtemps ; Miquet aimait le nouveau, l'imprévu ; comme Barbacane, l'inconnu le tentait ; aussi accepta-t-il avec enthousiasme les propositions du bohême qui lui offrait de l'emmener à Brive, de le loger pendant leur séjour dans le plus bel hôtel de la ville, — à vingt francs par tête ! — lui assurait Barbacane, et de lui payer, pour mieux représenter, dans cette ascension qui devait être sans pareille, un splendide costume d'élève aéronaute.

Le jour si impatiemment attendu du 28 mai arriva enfin, et, à sept heures trente du matin, Barbacane et son aide s'enfournaient avec une joie sans pareille dans un compartiment du rapide de Paris à Toulouse. A midi, ils déjeunaient à Orléans, et à quatre heures, ils dînaient à Limoges.

A chaque station un peu importante, notre futur aéronaute, suivi de son inséparable élève qui lui trottait sur les talons, allait visiter avec une tendre sollicitude son bien-aimé « fils de l'air », solidement emballé dans sa nacelle d'osier et qu'on avait relégué, en sa qualité de colis encombrant, dans un coin du premier fourgon du train.

A sept heures du soir, le rapide s'arrêta une dernière fois, et les deux voyageurs sautèrent, avec une joie légitime, sur le quai de débarquement.

Ils étaient à Brive-la-Gaillarde !

Nous passerons sous silence les visites officielles que Barbacane fut forcé de faire, le lendemain, au maire de la ville, aux organisateurs de la fête, et enfin à l'usine à gaz et à son directeur, pour en arriver à la mémorable journée du 30 mai 1880.

Dès cinq heures du matin, Barbacane et son « premier aide », comme il appelait pompeusement Miquet, étaient debout, vêtus chacun de leur grand costume de circonstance : vareuse et pantalon bleu marine, guêtres blanches, ceinture de flanelle avec l'immense couteau d'aérostier suspendu à sa chaîne et la casquette d'aéronaute à galon d'or.

Pour être distingué d'avec son élève, Barbacane avait fait broder un ballon d'or sur chacune de ses manches, ainsi qu'un troisième sur sa casquette. De plus, il avait trois étoiles d'or sur le bras droit, un galon tricolore à chaque parement, et autant pour la coiffure.

Toutes ces dorures brillaient et étincelaient au clair soleil de mai, et le bohème était aussi rutilant que le soleil lui-même. Il se dirigeait, gonflé d'orgueil et de fierté, vers la place Champanatier, désignée comme lieu du départ aérien.

Deux organisateurs, chargés spécialement de l'ascension, attendaient les aéronautes sur la place, où le gonflement allait s'opérer. Dès la veille, le matériel aérostatique avait été apporté et recouvert de bâches en toile goudronnée. A une extrémité de la place, quelques terrassiers ouvraient une tranchée pour en extraire la conduite de gaz qui devait amener le fluide soulevant jusqu'à l'aérostat.

Après les phrases de politesse ordinaires, Barbacane tira sa montre et demanda aux organisateurs :

« Combien votre tuyau débitera-t-il de mètres cubes de gaz à l'heure, son diamètre étant de 8 centimètres et la pression de 70 millimètres d'eau?

— Environ 60 mètres à l'heure, répondit l'un de ses interlocuteurs, qui n'était autre que le comptable de l'usine à gaz.

— Mon ballon cubant juste 320 mètres, il faudra donc un peu plus de cinq heures pour le gonfler, repartit l'aéronaute en chef. En comptant une heure pour les manœuvres préparatoires et le départ étant annoncé pour quatre heures de l'après-midi, nous commencerons donc nos travaux à dix heures du matin. Bonsoir donc, Messieurs ! »

En disant ces paroles d'un air majestueux, Barbacane remit sa montre dans son gousset, siffla son élève et, pivotant sur les talons, il s'éloigna, laissant les deux organisateurs interloqués.

Mais, malgré ce qu'il avait dit, le bohème mourait de l'impatience de toucher à son ballon. A huit heures du matin, il commençait ses manœuvres.

Un cercle de cordes soutenues par des pieux ayant été tracé au centre de la place, Miquet commença par développer les bâches et les étaler sur le sol, pour préserver le ballon du contact des cailloux; puis, la nacelle ayant été renversée, on déroula l'enveloppe de l'aérostat sur les bâches.

Barbacane se déchiquetait le crâne à coups d'ongles.

« Dois-je gonfler en *épervier*, en *baleine*, ou en *carré* ? » pensait-il.

Cette grande difficulté, qu'il n'avait pas prévue : le gonflement du ballon, était à résoudre et l'embarras de Barbacane croissait de plus en plus. Miquet, les yeux fixés

sur son maître, comme un chien qui prévoit un os, attendait en silence.

Enfin le « capitaine aéronaute » se décida.

Il laissa le ballon tel qu'il se trouvait étalé, et, aidé de Miquet, il le recouvrit de son filet; puis la soupape fut garnie de son chevalet, de ses caoutchoucs, et ses joints lutés. Enfin on réunit par un tube adducteur l'orifice de l'aérostat à l'extrémité de la conduite de gaz.

La détonation violente d'un *marron* d'artifice retentit.

« Ouvrez les vannes, » commanda Barbacane.

Le tissu des tuyaux de toile gommée se souleva et les premières bouffées de gaz pénétrèrent dans l'aérostat.

Au fur et à mesure que l'étoffe se distendait, Miquet accrochait de nouveaux sacs de lest aux mailles du filet. A midi, le petit ballon était à demi rempli.

Une foule considérable entourait déjà le cercle où s'opéraient les manœuvres et admirait la jolie forme et les belles couleurs du char aérien.

A deux heures de l'après-midi, le divertissement, la « fête aérostatique » commença. Ce fut d'abord l'ascension de quelques baudruches grotesques: un jésuite poursuivi par un gendarme et par une énorme « mère Angot », et quelques-uns de ces animaux chers à saint Antoine.

« Des *habillés de soie volants!* » s'écria un loustic.

Les rires de la foule redoublèrent à cette saillie.

Barbacane lança ensuite quelques ballons avant-coureurs en papier, afin de connaître la direction et la force du vent, et quelques marrons détonèrent encore.

Trois heures et demie sonnèrent. Quelques mètres cubes à peine manquaient pour que l'aérostat fût totalement rempli.

« Arrimez le cercle et la nacelle, et mettez les sacs sur les grandes pattes d'oie, » commanda le capitaine.

Miquet accrocha toutes les boucles des cordes de suspension aux gabillots du cercle.

« Laissez filer ! » commanda encore Stanislas.

Le ballon se redressa entièrement sur ses amarres, tandis que Miquet empilait sacs sur sacs dans la nacelle.

La foule applaudit.

Le moment décisif était arrivé.

Barbacane enjamba gravement le rebord de la nacelle

En l'air !

et se hissa dans le cercle. Il détacha le tuyau de gonflement, dont le tambour alla tomber sur la tête de Miquet en lui faisant une énorme bosse, et amarra la corde de soupape et la corde d'appendice au cercle.

Il noua fortement l'extrémité de sa corde d'ancre et de son guide-rope à ce même cercle, et prit sa cage à pigeons et son sac de provisions et d'instruments, qu'il accrocha aux rebords du panier.

« Tarataboum, dzing boum, taratata..., »

Le cortège officiel, musique en tête, s'avançait ; il était grand temps de procéder à l'équilibrage.

En quelques minutes, cette délicate opération fut terminée; Barbacane emportait deux sacs de lest et 10 kilogrammes de prospectus multicolores; en tout, avec la force ascensionnelle et les pigeons, 65 kilogrammes.

La fanfare éclata sur la place et les musiciens vinrent se ranger derrière l'enceinte de l'aérostat, tandis que le sous-préfet, le maire, les conseillers municipaux, les organisateurs de la fête défilaient autour de l'aérostat.

Le maire vint serrer les mains au nouvel aéronaute.

« Bon voyage, » je vous souhaite, mon cher capitaine, dit le fonctionnaire à l'aéronaute en pied.

Miquet et cinq ou six personnes de bonne volonté tenaient les bords du panier. Barbacane toussa pour assurer sa voix; puis, d'un ton théâtral, il s'écria enfin :

« Lâchez tout !... »

La nacelle se souleva légèrement, arriva à la hauteur des chapeaux des assistants et prit franchement la route du ciel.

Alors Barbacane, plein d'allégresse, hurla à pleins poumons, tandis que la fanfare grondait la *Marseillaise* au-dessous de lui :

« Vive la France !... »

Puis il déroula une longue flamme tricolore à l'arrière de la nacelle et lâcha ses pigeons voyageurs.

La foule applaudit, mais le bruit de ses bravos s'affaiblissait déjà. L'*Alcyon* était à 300 mètres de hauteur et s'élevait de plus en plus. La ville et ses environs, à dix lieues à la ronde, s'étendaient à perte de vue devant les regardss éblouis de Barbacane, qui éprouvait un léger malaise devant ce grandiose tableau. La place Champanatier, la Guierle, la gare, les boulevards étaient devenus microscopiques; les hommes se distinguaient à peine dans les rues rétrécies, les campagnes étalaient leurs couleurs variées jusqu'à l'horizon chargé de vapeurs; les

immenses forêts de la Corrèze s'étendaient jusqu'aux limites de la vision en larges taches sombres et, tout dans le fond, près d'un petit entassement de cahutes qui était Tulle, serpentait, comme un léger ruban d'argent fondu, la Corrèze, qui se perdait, sinueuse, dans les montagnes du nord-est.

Le spectacle était, surtout pour un débutant, à la fois grandiose et féerique; mais Barbacane n'était pas au bout de ses étonnements : l'atmosphère lui présentait un tableau bien autrement émouvant et magnifique.

Grâce aux puissants rayons du soleil couchant et du jet continu des prospectus qui encombraient la nacelle, le ballon avait atteint une altitude de 1,800 mètres et planait au-dessus d'une mer cotonneuse de nuages blancs comme la neige et aux reflets d'argent. A la hauteur de la nacelle s'ouvrait un abîme profond, entouré par des collines de nuages taillés à pic. La terre apparaissait à travers ce cirque comme au fond d'un puits. A cette hauteur, les campagnes verdoyantes, les sombres forêts, les prés multicolores, revêtaient la même teinte uniforme. Plus de vallées ni de montagnes : la terre était nivelée comme si quelque ouragan, digne des premiers âges du monde, l'eût parcourue en entier.

Barbacane se sentit tout à coup envahi par la poésie pénétrante de ces spectacles qu'il n'avait pas rêvés si splendides, et, emporté par la situation, il se mit à déclamer, en faisant de grands bras et en roulant ses gros yeux dans leurs orbites, les vers célèbres de Victor Hugo :

> Où va-t-il ce navire ? Il va, de jour vêtu,
> A l'avenir divin et pur, à la vertu ;
> A la science qu'on voit luire,
> Au grand, au beau... Vous voyez bien
> Qu'en effet il monte aux étoiles !...

Mais, dès le quatrième vers, le déclamateur s'arrêta. Dans cette immensité sans bornes, dans ce vide profond, les paroles mouraient sans écho ; le silence était trop solennel et trop sévère pour qu'on osât le rompre, et les vers s'étranglèrent dans la gorge de l'aéronaute.

Pour chasser son émotion, Barbacane décrocha le panier aux provisions et se mit à dévorer un poulet froid qu'il avait emporté, en l'arrosant d'une bouteille de vieux médoc qu'il n'avait pas oubliée à terre, heureusement.

Un vent frais de haut en bas vint interrompre son agréable repas ; le soleil s'était couché et l'*Alcyon* redescendait rapidement vers les couches inférieures de l'atmosphère. Déjà le baromètre indiquait une altitude de 800 mètres, et la terre semblait se rapprocher, menaçante.

Barbacane, effaré et surpris, jeta un coup d'œil au-dessous de lui et saisit un sac de lest qu'il versa en entier par-dessus bord. La descente s'arrêta au bout de quelques instants et le ballon, remontant même un peu, se remit en équilibre à 1,000 mètres de hauteur.

Six heures du soir sonnaient sur terre : l'angélus mélancolique s'envolait des clochers et se perdait dans les hautes couches de l'atmosphère. Le soleil était descendu derrière l'horizon rouge feu, et de longs cirrus écarlates, des *queues de chat* resplendissantes, cachaient la place où le disque solaire avait disparu.

Il était temps de regagner la terre et d'abandonner ces régions enchantées, ce pays féerique des sylphes. La condensation s'opérait au fur et à mesure que le crépuscule envahissait la terre, et l'*Alcyon* descendait toujours.

Barbacane fila son ancre, dont la corde grinça sur le bordage d'osier de la nacelle, et, le guide-rope déroulé, il saisit la corde de soupape. Des bois immenses couvraient

le pays où Barbacane allait tenter d'opérer son atterris-

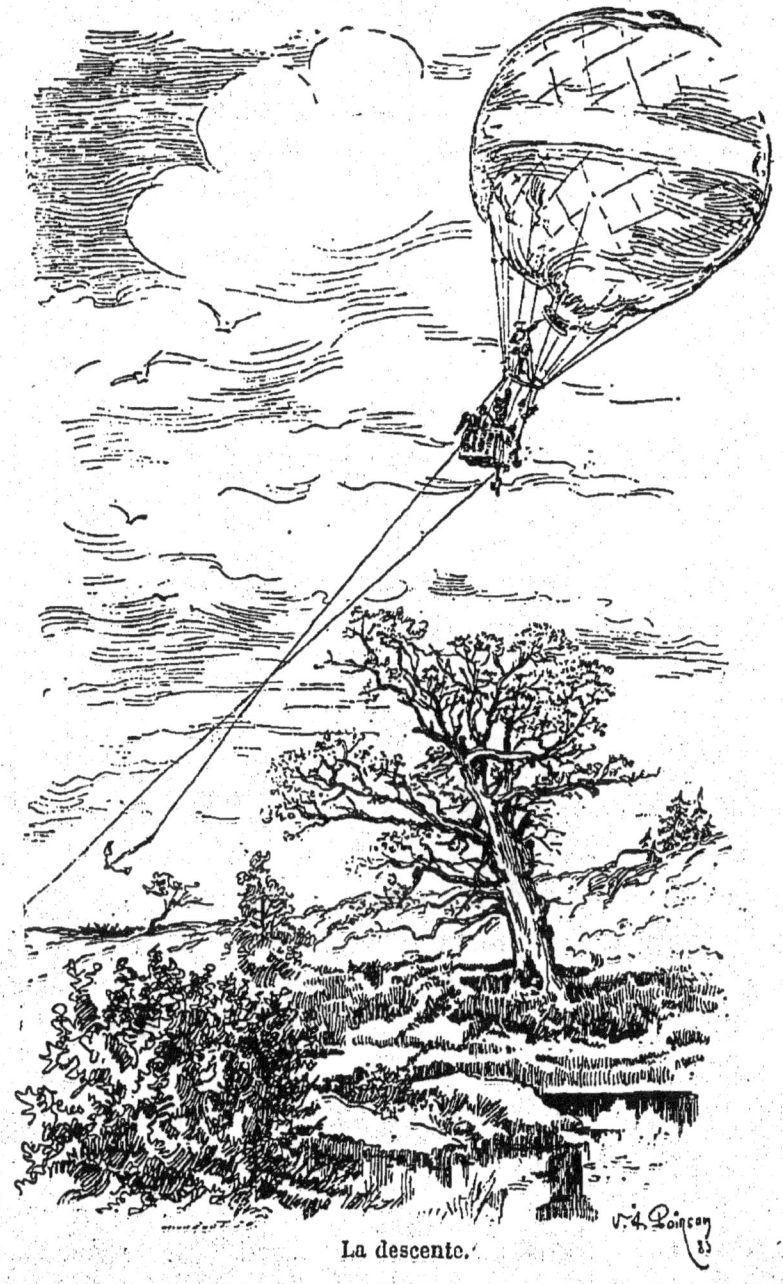

La descente.

sage. Pas une échancrure, une plaine, un plateau quelconque. Tout, à perte de vue, était touffu, boisé.

Cependant, malgré tout, il fallait descendre.

Heureusement, le vent était faible et l'aérostat marchait lentement, à 100 mètres au-dessus de la forêt.

Tout à coup, Barbacane aperçut une petite clairière avec quelques huttes, dans le fond d'un petit vallon. Il donna alors un violent coup de soupape qui résonna dans la vaste capacité de l'aérostat.

Soudain, une secousse se fit sentir.

L'ancre et le guide-rope venaient de s'engager dans les branches d'un énorme chêne, sur le bord de la clairière choisie. L'aérostat s'inclina doucement et la nacelle se reposa sur la cime d'un arbre voisin.

Cramponné désespérément à la corde de soupape, Barbacane appelait à l'aide d'une voix qui s'enrouait par l'anxiété, — peut-être aussi un peu par la peur de voir l'*Alcyon* s'envoler de nouveau.

Aux cris forcenés de l'aéronaute en danger, quelques bûcherons arrivèrent.

Au moment où ils approchaient du chêne en haut duquel Barbacane était perché, la branche sur laquelle reposait la nacelle cassa brusquement, et panier et aéronaute dégringolèrent de branche en branche jusqu'à terre.

Barbacane se crut mort et il ferma les yeux.

Ce ne fut qu'aux cris réitérés des paysans qu'il se décida à les rouvrir, n'étant pas bien sûr de se retrouver sur terre.

Il y était encore, heureusement.

C'était la commune de Lantenac, dans le canton de Beynac (Corrèze), distante de 45 kilomètres de Brive, qui avait eu l'honneur de voir s'accomplir sur son territoire la première et heureuse descente aérostatique de Stanislas Barbacane.

IV

LA DERNIÈRE ASCENSION DE STANISLAS BARBACANE.

Barbacane était devenu un grand et célèbre aéronaute.

Chacun de ses voyages aériens était un fleuron de plus qu'il ajoutait à la couronne déjà si riche de l'histoire de l'aérostation française. Phalempin, Neufchâteau, Charenton, avaient été des succès éclatants. En un mot, Barbacane était à la mode, à l'ordre du jour; en trois mois, il avait fait douze ascensions, — deux le seul jour du 14 juillet, — et il devait aller accomplir son treizième voyage aérien à Anvers en Belgique, le premier décembre de la mémorable année 1880.

Cette ascension devait présenter un attrait des plus nouveaux. Le grand ballon de 1,500 mètres cubes *le Gutenberg* devait emporter, en outre de ses trois passagers et de son aéronaute, un appareil volant imaginé par Barbacane, qui avait résolu de l'essayer dans cette ascension, la dernière, probablement, de son année.

Le 25 novembre, le capitaine aéronaute, toujours suivi de son inséparable Miquet, prenait le train express à la gare du Nord, emmenant avec lui son aérostat tout neuf, son fier *Gutenberg*.

Il fut reçu à Anvers avec la plus grande pompe par la municipalité de la ville, qui vint à sa rencontre jusqu'à la gare et lui offrit un banquet pour le soir même, à l'hôtel de ville.

Sur tous les murs de la cité belge s'étalaient d'immenses affiches bleues, vertes et blanches, annonçant au public l'événement du lendemain : Godard, Dartois, et même Margat, le fameux Margat, étaient enfoncés. Ils n'avaient plus qu'à se pendre, devant cette pharamineuse annonce :

<center>

Dimanche 1ᵉʳ Décembre 1880

VILLE D'ANVERS
Place Orban

SPLENDIDE ET INCOMPARABLE SOLENNITÉ AÉROSTATIQUE

Organisée par le célèbre aéronaute français

BARBACANE

PROGRAMME

</center>

A midi : Ouverture de la fête ; bombes aériennes d'annonce.

A une heure, salle du Mail : *Conférence scientifique*, avec projections et expériences, sur l'Électricité dans l'Aérostation, par le capitaine aéronaute BARBACANE. La fanfare *les Amis du Peuple* (60 exécutants) prêtera son concours à cette solennité.

A deux heures : Gonflement du magnifique aérostat *le Gutenberg*, cubant *un million cinq cent mille* litres de gaz, sous la direction du capitaine BARBACANE.

A trois heures : Grand lâcher de *quinze cents* pigeons voyageurs par la société colombophile *l'Espérance* de Bruxelles. Concert par la fanfare.

A trois heures et demie : Lâcher de caricatures grotesques en baudruche, ballons-pilotes en papier, expériences météorologiques à terre.

A quatre heures : Équipement du ballon par le lieutenant-aéronaute MIQUET. Arrimage de la nacelle et des engins d'arrêt. Description du matériel. Équilibrage et préparatifs de départ.

<center>

A quatre heures et demie

DÉPART DE L'IMMENSE ET MAGNIFIQUE BALLON

LE GUTENBERG

Dirigé par le commandant aéronaute

STANISLAS BARBACANE

Et conduit par le lieutenant MIQUET
Accompagné de MM. Simoon, Réglain et Garuse, passagers

A DOUZE CENTS MÈTRES DE HAUTEUR

EXPÉRIENCE INCOMPARABLE DE NAVIGATION AÉRIENNE

</center>

Le nouvel appareil volant dans lequel l'inventeur, M. Stanislas Barbacane, aura pris place, sera abandonné à lui-même et, actionné par un moteur électrique d'une grande puissance, il se *dirigera* vers un point choisi à l'avance.

Des pigeons voyageurs rapporteront la nouvelle du lieu d'atterrissage de l'aérostat.

Prix d'entrée : Un Franc.

Première enceinte : 1 fr. 50. — Fauteuils du premier rang : 2 fr.

On trouve des billets à l'Hôtel de Ville et à la Mairie.

Cette colossale affiche était renversante et la bonne ville « pelche » d'Anvers était en rumeur.

Le banquet offert par la municipalité fut splendide. Soixante personnes y assistaient, le maire en tête, et, au dessert, de nombreux toasts furent portés à la réussite et au succès de l'expérience du lendemain.

Son tour venu de répondre, Barbacane se leva et, assurant sa voix, il s'écria :

« Messieurs !

« L'homme a su vaincre par son intelligence et son génie la terre et les océans. Le vaste domaine des airs qu'il parcourt de temps à autre, emporté sur l'aile des vents, lui reste à conquérir. Il a pressé la terre de la roue, fendu la mer de son hélice, mais il n'a pas dominé et vaincu le vent ; il ne se dirige pas encore à son gré, dans les vastes plaines de l'air…

« Hé bien, messieurs, moi, Stanislas Barbacane, aéronaute officiel des cours d'Europe et même du roi des Patagons, décoré de je ne sais plus combien d'ordres français et étrangers, membre de plus de deux cents sociétés scientifiques et aérostatiques ; moi, qui ai vu successivement toutes les parties du monde se dérouler à mes pieds, je viens vous dire : Demain, l'air sera conquis, le vent vaincu ! Grâce à mon appareil infaillible de direction, nous irons

où nous voudrons, avec la rapidité de l'étincelle électrique ; nous ferons le tour du monde en quelques gigantesques enjambées, et, avec une petite réserve d'air en bouteilles, nous irons jusqu'à la lune, jusqu'aux étoiles même ! Car n'oublions pas que la devise inscrite sur la proue de notre nouveau char aérien est celle de Blanchard : *Sic itur ad astra !*

« Je porte donc un toast à la ville d'Anvers et à ses administrateurs, pour les remercier de l'idée qu'ils ont eue en m'appelant pour exécuter ici la première expérience de mon système de direction aérienne ! A votre santé, messieurs ! »

Les applaudissements retentirent. Les bons Anversois étaient littéralement *ébaubis*.

On lui accorda tout ce qu'il voulut pour la fête du lendemain : hommes, matériel, bâches, etc. Barbacane, fier et gonflé d'orgueil de tous ces hommages, redressait la tête comme un coq.

Le lendemain, à midi, tout était prêt sur la place Orban. Une immense enceinte en toiles soutenues par des mâts ornés de drapeaux avait été élevée. Au centre, près du cercle où l'aérostat était étendu sur ses bâches, s'arrondissaient les rangs de fauteuils et de chaises disposés pour les spectateurs « à quarante sous ». Une buvette avait été installée dans un coin de l'enceinte, et une estrade avait été élevée pour la musique et les places d'honneur.

La salle du Mail, où devait avoir lieu la conférence, avait été également décorée, et une riche estrade ornée de tentures avait été élevée. L'appareil à projections était installé au pied de l'estrade et une table avait été disposée pour le conférencier et le président.

A dix heures du matin, Barbacane et Miquet, en grand costume, commencèrent le gonflement du *Gutenberg*, aidés par une escouade de huit hommes. A midi, après la détonation aérienne des « bombes » ordinaires en pareil cas, Barbacane confia la direction des manœuvres à son premier aide, passé « lieutenant aéronaute », et il se dirigea vers la salle du Mail.

Cette salle, quoique contenant plus de dix-huit cents places, était entièrement pleine, lorsque le maire, présidant la cérémonie, le conférencier Barbacane et quelques autres personnes prirent place dans leurs fauteuils sur l'estrade.

Après une courte allocution du maire, les fanfares ayant joué le « pas redoublé » de rigueur, Barbacane se leva majestueusement, et, au milieu du silence général, il commença sa conférence en ces termes :

« Mesdames,
« Messieurs,

« Si vous le voulez bien, nous allons faire ensemble un voyage dans le ciel.

« Sans nous servir du moyen de locomotion que l'homme a su trouver pour parcourir les plaines sans fin de l'espace, de l'aérostat en un mot, envolons-nous sur les ailes de la Science, et, animés du souffle de la Vérité, allons visiter ces contrées radieuses et inconnues, ces plages éblouissantes de lumière, ces vallées de nuages qui... non je veux dire que... D'abord nous allons vous faire voir une projection, qui, mieux que tous mes discours, vous montrera quels sont les pays que nous allons visiter ensemble. »

S'étant ainsi tiré de ses phrases filandreuses, Barbacane se dirigea vers l'appareil Molteni. Il glissa un verre

entre le faisceau de lumière oxyhydrique et le système optique, et, du ton d'un montreur de lanterne magique, il reprit :

« Voici, mesdames et messieurs, ce qui vous représente les nuages à pluie, d'après un dessin fait en ballon par un aéronaute français, M. Albert Tissandier. »

Au bout de quelques minutes, le public ayant suffisamment admiré le dessus des nuages à pluie, Barbacane reprit, sur le même ton emphatique, le cours de ses phrases creuses qui se mirent à couler comme d'un robinet trop ouvert. De temps à autre, lorsque la mémoire lui manquait, ou qu'il ne trouvait plus ses mots, il faisait une citation du livre *les Ballons* par Camille Flammarion, livre qu'il avait déposé sur la table, devant lui, ou alors il faisait passer une nouvelle vue dans la lanterne oxyhydrique.

Nous ne citerons que la fin de cette mémorable conférence :

« Oui, mesdames et messieurs, c'est aujourd'hui et dans votre ville que se résoudra le grand problème de la direction aérienne, dont la clef a été si longtemps cherchée par l'humanité ! L'air sera enfin vaincu, et nous pourrons désormais parcourir, grâce à mon navire aérien, les routes de l'air, sans le moindre danger et avec une rapidité fantastique. Plus de frontières, maintenant ! Toutes les anciennes barrières qui séparaient les nations sont tombées sous le souffle tout-puissant de la Science souveraine ! Le progrès a rapproché les distances les plus immenses; il n'y a plus maintenant ni d'Alpes ni de Pyrénées. L'aérostat vainqueur les a abaissées et nivelées. L'heure est enfin venue où l'homme a rompu définitivement la chaîne de la pesanteur. Il n'y a plus ni empires, ni royaumes : car, en ce jour et grâce à mon

appareil breveté, s. g., d. g. s'ouvre une nouvelle ère et nous fondons :

« La liberté dans la lumière ! »

Un tonnerre d'applaudissements couvrit la péroraison du conférencier, que les conseillers municipaux félicitèrent à sa descente de la tribune.

Après avoir daigné écouter pendant quelques instants les enthousiastes éloges des administrateurs, encore ravis de sa parole puissante et de ses mâles expressions, Barbacane s'écria :

« Il est deux heures et demie. Au *Gutenberg*, maintenant ! »

Et il se dirigea, suivi de sa troupe d'admirateurs, vers la place Orban.

Le temps était beau et clair : de gros cumulus blancs traversaient le ciel d'un bleu pâle ; le soleil brillait entre les arbres dépouillés de leur ramure : en un mot, c'était une belle journée d'hiver.

Le *Gutenberg* dressait sa monstrueuse coupole bariolée au centre de l'enceinte réservée. Une foule brillante avait pris place sur les fauteuils du premier rang, et un public nombreux se pressait sur la vaste place.

Dans un coin du cercle, près de la nacelle qui déjà était munie de ses engins d'arrêt, de son ancre et de son panier à pigeons, gisait l'appareil volant de Barbacane.

Voici la description de cet appareil des âges futurs :

Sur un cercle en bois, de 40 centimètres de diamètre, s'appuyait un axe horizontal en fer, supportant d'immenses châssis de toiles fortement tendues sur des cadres solides dont la surface était de 6 mètres carrés. Perpendiculairement à cet axe, se trouvait un *palier de butée* en bronze, supportant un léger moteur électrique Sie-

mens, sur l'arbre duquel était fixée une hélice à quatre branches. Une petite nacelle était suspendue aux gabillots du cercle : elle devait contenir l'aéronaute conducteur et les générateurs électriques nécessaires pour la marche du moteur de l'hélice. Deux longues cordes, tournant sur des poulies fixées de chaque côté du panier, permettaient de manœuvrer les châssis et de leur donner l'inclinaison voulue. En somme, l'appareil de Barbacane n'était autre chose qu'une sorte de parachute dirigeables, de pans inclinés, combinés avec une hélice propulsive et un gouvernail pour la direction.

Le public anversois considérait avec stupéfaction cet appareil. Mais, lorsque Barbacane entra dans l'enceinte et que la fête aérostatique commença, l'attention fut détournée et on abandonna l'appareil volant.

A quatre heures et demie, les manœuvres de départ commencèrent : le *Gutenberg*, entièrement gonflé, se balançait sous l'effort du vent, qui soufflait assez violemment depuis quelques heures.

La nacelle arrimée et garnie de son lest et de ses instruments, on accrocha, par une longue corde de 80 mètres, l'appareil à châssis au cercle du *Gutenberg*.

Les passagers prirent leurs places et Miquet, qui devait conduire l'aérostat à bon port, une fois l'appareil volant et Barbacane livrés à eux-mêmes, monta dans le cercle.

La musique entonna le *Chant du Départ,* et Barbacane se casa dans sa hotte, déjà à demi remplie par ses caisses de piles.

Le *Gutenberg* était équilibré.

« Laissez aller ! » cria Miquet.

L'énorme aérostat s'enleva doucement en déroulant la corde à laquelle le parachute était amarré. Arrivé à son extrémité, il tenait le câble, mais sans pouvoir aller plus loin.

Il y eut un mouvement dans la foule. Barbacane leva la tête.

« Du lest ! hurla-t-il. Le lest en bas! »

Miquet avait à demi perdu la tête. Ce ne fut qu'au bout de plusieurs minutes qu'il finit par comprendre les cris de son maître. Saisissant alors les sacs, il en vida trois ou quatre par-dessus bord.

Le *Gutenberg*, qui s'était courbé, se redressa et prit alors la route des nuages, remorquant Barbacane et ses châssis au bout de sa longue corde, comme un hanneton qui serait pendu par la patte à une immense ficelle.

Pourtant la force ascensionnelle ne fut pas encore assez considérable pour empêcher Barbacane et ses caisses de renverser, au départ, un pan de l'enceinte et d'effleurer presque une haute cheminée d'usine, non loin de la place Orban.

La foule acclama Barbacane qui, debout sur le bord de son petit panier et se tenant d'une seule main aux cordes de suspension, la saluait, sa casquette au bout de son bras tendu.

Miquet, perdant de plus en plus la tête, s'était laissé couler dans la nacelle du *Gutenberg*, auprès de ses passagers.

Le baromètre indiqua bientôt une altitude de 1,200 mètres et l'aérostat pénétra dans la couche de nuages qui lui cachait le soleil.

L'instant suprême était arrivé.

Barbacane dénoua la corde qui le rattachait au *Gutenberg* et la laissa filer. Les châssis se tendirent, firent parachute, et le nouveau char resta immobile à 3,000 pieds dans les airs.

Barbacane, enfiévré de son succès, à demi fou d'orgueil, voulut alors se diriger.

Il mit le moteur électrique en communication avec les piles ; l'hélice se mit à tourner en produisant un son grave, et l'appareil remonta contre le vent !

Barbacane, l'œil en feu, les cheveux hérissés, s'était redressé : du geste et de la voix il semblait encourager son coursier à doubler de vitesse.

Mais le vent était violent et soufflait par rafales. Après avoir avancé de quelques toises, le parachute recula ; les toiles de ses châssis se tendirent, se gonflèrent, l'hélice redoubla de rapidité, sa rotation devint folle, mais, malgré tout, l'appareil recula.

Stanislas poussa un cri de rage, de douleur et de désespoir ; il força la puissance de ses piles : rien n'y fit. L'appareil tournoyait dans le vide et n'obéissait plus.

Soudain une rafale plus violente encore éclata : sous sa pression, les châssis se retournèrent et, grâce à l'immense surface qu'ils présentaient à l'air en mouvement, ils furent irrésistiblement emportés par la tempête.

Perdu dans les nuages, le *Gutenberg* avait disparu.

Cramponné convulsivement aux cordages de son appareil retourné, Barbacane voltigeait dans l'espace. Comme le vent venait de l'est, le port d'Anvers apparut un instant aux yeux de l'aéronaute, puis la mer du Nord, l'immensité liquide, puis plus rien...

Pendant longtemps encore, le combat entre les éléments déchaînés, entre les nuages furieux, entre les vents combinés, se continua. Lorsque seulement l'ouragan se dissipa, que le voile des vapeurs amoncelées dans l'atmosphère se déchira, on eût pu encore apercevoir un homme, cramponné à un dernier bout de corde dans les airs et que la tempête emportait à toute vitesse vers les antipodes.

Cet homme,... c'était Barbacane. l'infortuné, le malheureux bohème devenu aéronaute.

Jamais on ne sut ce qu'il était devenu.

Était-il en Polynésie, ou dans la lune ?

On n'a jamais eu de ses nouvelles.

Le plus heureux de ce dénouement, ce fut Miquet, le « lieutenant aéronaute » qui hérita par ce fait du ballon *le Gutenberg*, de l'*Alcyon* et de tout le matériel aérostatique de Barbacane.

Pour célébrer sa joie, il fit dire une messe splendide avec musique, *et cætera*, pour l'âme de celui qui avait été son regretté maître ès ballonneries, Stanislas Barbacane, mort à la fleur de l'âge, victime de son amour de la science, des ballons et de l'inconnu !

Son âme soit en paix !

QUATRE JOURS EN BALLON

AU-DESSUS DE L'ATLANTIQUE

I

UNE LETTRE INATTENDUE.

Le 8 octobre 1881, trois personnes causaient dans le cabinet du directeur du journal *the New-York Herald*, 221, Broadway, à New-York.

Le jour tombait ; il avait fait un temps exécrable, triste, brumeux surtout, toute la journée ; et cette monotonie semblait avoir envahi l'esprit des trois causeurs, presque invisibles dans la pénombre où se trouvait plongé le salon.

Ces trois personnes étaient : d'abord le directeur du *New-York Herald*, sir James Gordon Bennett ; le rédacteur en chef, Elphiston Blomsberg, et le secrétaire de la rédaction, sir Impey Patrickson.

Sir Bennet bâillait à se décrocher la mâchoire, et ses deux compagnons respectaient son silence. Enfin il s'écria :

« Eh bien ! Elphiston, quoi de nouveau dans les deux mondes ? Que deviennent nos bons amis les Anglais, avec

les Zoulous et les Afghans ? Et, pour parler de choses qui nous intéressent plus que ces vétilles, que devient Stanley et que fait le capitaine de notre navire *la Jeannette* ? Leurs exploits passionnent-ils toujours le public ? »

Patrickson et Blomsberg hochèrent la tête d'un commun accord.

« Je crois que l'intérêt des lecteurs pour ces explorateurs s'est bien ralenti, répliqua le rédacteur en chef, surtout depuis que l'on sait ce que la *Jeannette* et ceux qui la montaient sont devenus, et qu'on connaît les moindres péripéties du voyage. Pour Stanley, un enragé Français, Savorgnan de Brazza, le bat en brèche sur les lointains rivages du Congo..... Il faut le dire, d'ailleurs, je crois que l'intérêt des expéditions au pôle Nord est usé et que le Centre-Afrique n'a plus de mystères à approfondir.

— Vous croyez ? répondit le directeur, toujours impassible. Et qui peut vous faire supposer, s'il vous plaît, que l'intérêt de nos lecteurs pour ces grands voyages se ralentit ?

— Je suis certain de ce que j'avance, répliqua sir Blomsberg. Et j'ai une raison pour affirmer de telle sorte. Le tirage du *New-York Herald* baisse !

— Le tirage baisse ? répéta le gentleman, qui se leva tout d'une pièce.

— Le tirage baisse ! murmura en écho le secrétaire de la rédaction. Hier, nous n'avons vendu que cent trente-deux mille numéros du journal ! »

Sir Gordon Bennett n'essayait pas de cacher son agitation. Il fit nerveusement quelques pas à travers le cabinet, que l'obscurité avait totalement envahi.

En se rasseyant dans son *rocking-chairs*, il tourna la manette d'un commutateur, et une lumière éclatante et

moelleuse jaillit d'une gerbe de lampes Edison fixées par un lustre à la rosace du plafond.

Il y eut quelques minutes de silence. Au bout d'un instant, le gentleman releva la tête :

« Messieurs, dit-il d'un ton bref, il ne faut pas que le tirage du journal baisse. Vous m'entendez : *il ne le faut pas !* »

Le rédacteur en chef et le secrétaire baissèrent le front :

« Que faire ? murmurèrent-ils.

— Du nouveau, *by god !* Du nouveau, répliqua vigoureusement le directeur. Si le sort de la *Jeannette* et les travaux de Stanley n'intéressent plus que secondairement les lecteurs, il faut susciter une nouvelle entreprise, grandiose, colossale, laissant bien loin derrière elle tout ce qui a été tenté jusqu'à présent. Envoyons un navire au pôle Sud ou un voyageur dans la lune ; mais enfin, je vous le répète, faisons du nouveau ! »

Il y eut un long silence. Les trois hommes réfléchissaient, et on ne sait à quoi se seraient résolus ces impassibles et hardis Américains, qui possédaient tout ce qu'il faut pour protéger une œuvre gigantesque et la mener à bien, quand une sonnerie électrique se fit entendre et qu'un groom noir vint apporter le courrier d'Europe : une centaine de lettres aux timbres multicolores et cosmopolites.

A l'encontre de ses habitudes, sir Gordon Bennett fouilla distraitement parmi les enveloppes.

Soudain l'une d'elles, couverte de timbres français, attira son attention.

Il la décacheta, et, dépliant la feuille, il en parcourut le texte.

Il poussa un cri involontaire :

« Voilà l'idée, s'écria-t-il, voilà le nouveau, voilà ce qu'il nous faut faire ! »

Ses deux interlocuteurs le regardèrent, étonnés.

« Lisez, » leur dit le gentleman en leur tendant la missive.

Patrickson prit la lettre et lut à haute voix ce qui suit[1] :

« Paris, 15 septembre 1881.

Sir James Gordon Bennett of the New-York Herald *director's. — Broadway, 221, New-York.*

« Sir,

« Depuis longtemps, vous encouragez les explorateurs et vous favorisez les immenses voyages. Grâce à vous, la science est enfin édifiée sur les grands problèmes dont la résolution paraissait impossible à trouver à tout autre que vous. Aujourd'hui, Stanley a levé le voile qui cachait à notre curiosité ce mystérieux Centre-Afrique, et la *Jeannette* a exploré les profondeurs inconnues et glacées des régions polaires.

« La terre et l'eau vous appartiennent, les continents et les mers n'ont plus de secrets pour vous, l'air seul reste à parcourir, et nous venons vous proposer de le conquérir sous vos auspices, en votre nom, en accomplissant le plus grandiose voyage qu'il soit permis à l'homme de rêver. Nous voulons parler de

LA TRAVERSÉE DE L'OCÉAN ATLANTIQUE EN BALLON !

ce qui ne dépasse pas ce que la science aérostatique peut faire à l'époque actuelle.

1. Cette lettre est absolument authentique.

« Pensant que ce hardi projet vous séduira, permettez-nous, sir, de vous exposer succinctement nos idées. Nous nous adressons à vous, et non pas à nos compatriotes européens, parce qu'il faut que l'œuvre soit franco-américaine et que le lieu de départ soit New-York, la traversée étant impraticable de toute autre manière et de tout autre point.

« Vous avez rendu possible, sir, ce voyage fantastique, merveilleux presque, en installant vos magnifiques observatoires météorologiques, tels que l'Europe n'en possède pas et qui annoncent avec une sûreté, une exactitude mathématique, les dépressions atmosphériques et les ouragans qui traversent tout l'Océan et viennent frapper, à l'heure prédite et indiquée, les côtes de Grande-Bretagne, de France et de Norvège. Aussi sommes-nous convaincus qu'en nous confiant, dans les conditions de prudence nécessaires, à l'une de ces bourrasques qui traversent l'Atlantique, en quatre jours nous atteindrions les côtes d'Europe.

« Nous venons vous demander à tenter ce voyage.

« C'est un moyen, le seul possible et efficace, de contrôler les prédictions de vos observatoires et savoir, ce que tant de savants météorologistes se sont demandé : *Qu'est-ce que devient le vent ?*

« La dépression quittant l'Amérique et s'engageant au large, que devient-elle ?

« Il faut le savoir, et, pour cela, le contrôler au moyen d'un ballon libre.

« L'année prochaine, une exposition universelle va s'ouvrir à New-York et attirer des millions de visiteurs de tous les points de l'Union et du globe entier. Le ballon peut être une *great attraction* de cette fête des peuples, comme l'était, en 1878, le ballon captif de M. Gif-

fard, et accomplir, sous les auspices du journal le plus répandu du globe, une série d'ascensions captives, permettant aux touristes aériens accourus de jouir du panorama de la ville de New-York, vue de 500 mètres de hauteur.

« A l'équinoxe, alors, le ballon payé par le produit des ascensions captives, la saison de ces dernières une fois terminée, lorsqu'une violente bourrasque viendrait à souffler, les personnes composant le personnel de l'expédition sauteraient dans le panier, et le câble serait coupé. En route alors vers l'Europe..... ou vers l'inconnu.

« Ce voyage est possible, et il ne tient qu'à vous, sir, que ce rêve devienne une réalité.

« Oui! un ballon de 170,000 pieds cubes[1], gonflé au gaz hydrogène pur, donnant une force ascensionnelle de *12,000 kilogrammes,* douze tonnes, muni du frein aéronautique de Yon et des appareils les plus perfectionnés, a toutes les chances de pouvoir accomplir un tel voyage, et nous, qui avons conduit dans les airs le plus vaste aérostat à gaz qui ait jamais été lancé, *l'Étoile polaire*, dont le cube était de 11,000 mètres, nous répondrions de tenir un tel aérostat au moins huit ou dix jours en l'air.

« L'année 1883, anniversaire de l'invention des aérostats, approche. Elle doit être marquée par un voyage inouï dans les fastes aérostatiques et qui prouve que le ballon, resté stationnaire depuis un siècle, est susceptible pourtant de perfectionnements. Il ne tient qu'à vous, nous le répétons, sir, que ce voyage merveilleux s'accomplisse, et ce sera sans crainte que nous mettrons le pied dans la nacelle au-dessus de laquelle flotteront, comme en 1783, les étendards des deux grandes nations sœurs : le drapeau

[1] Dix mille mètres cubes.

tricolore et la bannière aux trente-neuf étoiles de l'Union. Et une fois partis, une fois planant dans le vide et dans l'espace, gravissant, grâce à votre généreuse et énergique initiative, les cimes de l'éternelle lumière, nous ferions flotter au plus haut des cieux, devant l'humanité étonnée, le nom de l'homme de progrès et d'initiative qui a patronné de son concours le plus grand voyage du siècle et permis de l'exécuter à ceux qui l'ont cru possible... et praticable.

« Veuillez agréer, sir, l'assurance de notre considération la plus distinguée.

« Vos dévoués serviteurs,

« Henri Champagne,
« Ingénieur aéronaute.

« Gaston Ménars,
« Président de la Société *le Cercle aéronautique*, aéronaute du siège. »

.

Il y eut un moment de silence, après lequel sir Elphiston Blomsberg s'écria :

« La traversée de l'océan Atlantique en ballon ! Mais Wyse et Donaldson, patronnés par le *Daily News*, l'ont tentée et ne l'ont pas réussie ! Pourtant leur ballon cubait 348,000 pieds cubes [1] !

— Parbleu, répondit Patrickson, le ballon était si solide qu'il s'est déchiré au moment du gonflement ! »

Sir Gordon Bennett réfléchissait.

« Il y a une chose certaine, dit-il de sa voix brève, c'est une belle entreprise, un magnifique voyage qu'on nous propose ; demandons donc à ces gentlemen, qui me paraissent compétents dans la question, des renseignements

1. Vingt mille mètres cubes.

techniques sur leurs projets, et si réellement cette traversée est possible, faisons-la exécuter. C'est le « nouveau » que nous cherchions ; l'idée est grandiose ; il faut la mener à bonne fin. Qu'en dites-vous, Messieurs ? »

Le secrétaire et le rédacteur en chef baissèrent affirmativement la tête.

« Mettez-vous donc en relation *immédiate* avec ces personnes, conclut sir Bennett. Il faut que nous sachions, le plus rapidement possible, à quoi nous en tenir. »

II

LES ASCENSIONS CAPTIVES.

Le 15 avril 1882, une foule immense se pressait devant *City-Square*, une des plus belles places de New-York.

Le ballon *le Great New-York Herald* était arrivé de France depuis quelques jours, et l'on procédait à l'organisation et à l'agencement de son matériel. On avait amené les machines à vapeur, et l'on se disposait à monter le *treuil* sur un énorme arbre de couche en acier, reposant sur de massives pierres de fondation.

Dans un coin de la place, un immense monceau de toiles et de cordages attirait l'attention. C'était ce qui devait constituer plus tard le *Great New-York Herald*, le plus grand ballon libre du monde.

Trois mois avaient suffi à la construction de ce monstrueux fils de l'air. D'après nos plans, l'étoffe avait été

coupée, puis cousue à la machine par un bataillon de mécaniciennes, et enfin vernie au caoutchouc. Cette étoffe se composait d'un épais tissu en *ponghee* de Chine, réuni à un *nansouck* de première qualité par une feuille de caoutchouc posée à chaud. Ainsi préparée, l'enveloppe du ballon devait être imperméable.

Le filet et toute la corderie furent tressés, d'après nos gabarits, par la Corderie centrale, qui avait déjà construit tous les filets des ballons captifs de M. Giffard. Quant à la machinerie, elle fut édifiée en Amérique, ainsi que l'appareil à gaz; la partie aérostatique seule fut préparée en Europe.

Le 1ᵉʳ avril, nous avions quitté la France, emmenant avec nous et le matériel une équipe d'aéronautes de nos compatriotes.

Le 12, nous étions reçus, sur le *pier* de Brooklyn, par le secrétaire de la rédaction et le rédacteur en chef du *New-York Herald*.

Dès le 15 avril, nous avions commencé nos travaux. Les machines, les treuils furent montés, la poulie à mouvement universel fixée dans le *cirque* au milieu de la place, et le câble frappé sur le tourillon est du treuil, près du frein à air.

Une dizaine de jours furent nécessités pour cette installation générale; puis, quand l'appareil à gaz fut monté, nous nous occupâmes du gonflement de l'aérostat.

L'appareil à gaz était du système de M. Giffard, c'est-à-dire que l'hydrogène était produit par la décomposition de l'eau par le fer rouge, et il produisait 500 mètres cubes à l'heure.

Le 29 avril, à cinq heures du matin, le gonflement fut commencé; les deux équipes française et américaine d'aéronautes dirigeaient les manœuvres, qui étaient opérées

par un nombreux personnel. Pendant vingt-deux heures, sans interruption, cette opération se poursuivit, les équi-

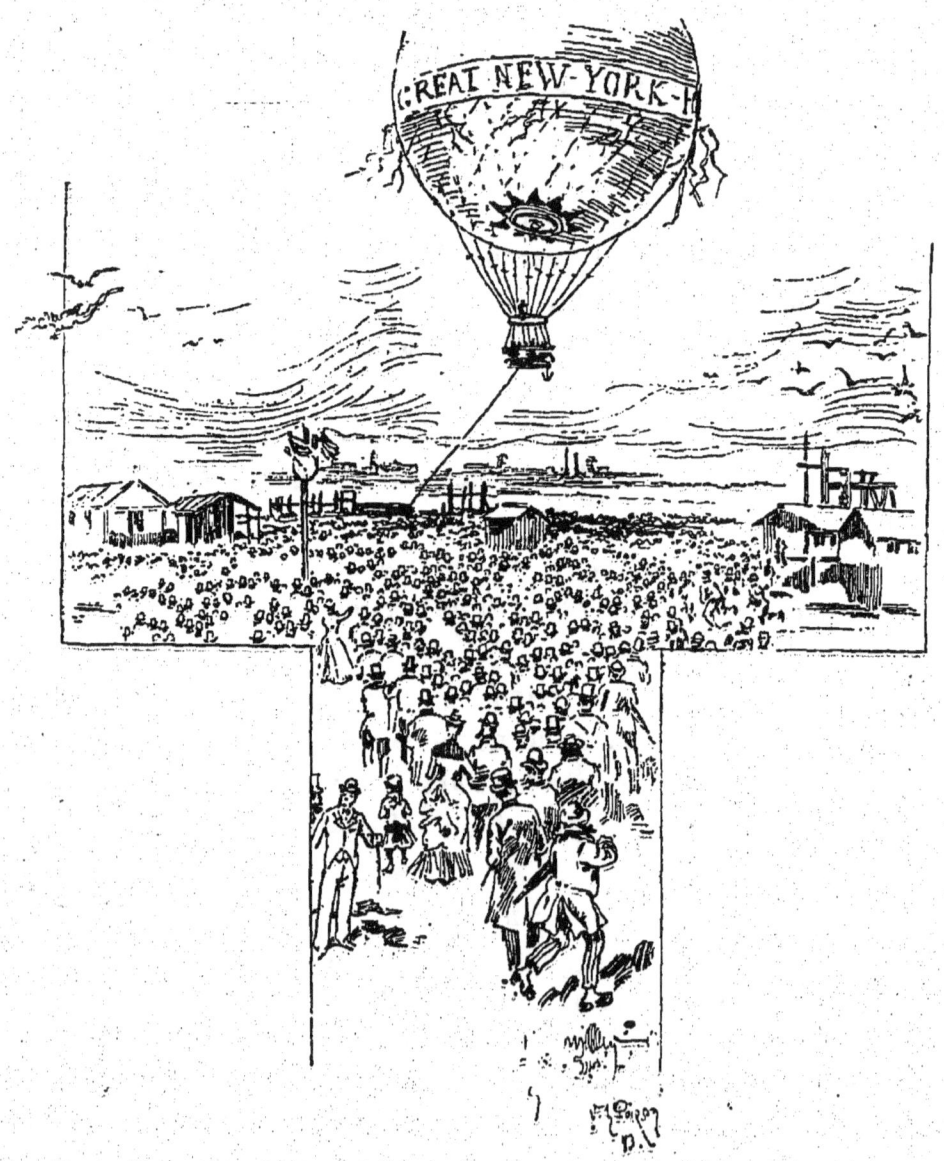

Ascension captive.

pes et les manœuvres se relayant de cinq en cinq heures. Enfin, le premier jour du mois de mai, le *Great New-*

York Herald dressa sa monstrueuse coupole blanchâtre devant les yeux éblouis des Yankees.

L'arrimage des cercles et de la nacelle et l'épissure du câble furent terminés, et, complètement *paré,* l'aérostat commença à se dandiner, sous le souffle de la brise.

Pendant les trois premiers jours eurent lieu les ascensions d'essai ; tout le matériel fut examiné par une commission spéciale, formée par l'autorité new-yorkaise ; puis, quand la solidité et la bonne exécution du matériel eurent été reconnues, les ascensions payantes commencèrent.

Ce fut, pendant le premier mois, une fureur de monter en ballon. Il y eut même, le premier jour, à l'ouverture des portes, pas mal de nez écrasés, d'yeux pochés, de mâchoires démolies entre Yankees enthousiastes de navigation aérienne.

Le *Great New-York Herald,* qui emportait à chaque ascension vingt-cinq passagers payants dans sa nacelle, faisait de douze à quatorze voyages dans l'après-midi. Le prix des places ayant été fixé à cinq dollars[1] par personne, et le prix d'entrée dans l'enceinte à cinquante *cents,* nous encaissâmes, dans les trente premiers jours, dix mille livres[2] ; le ballon, ses accessoires et nos frais payés, c'était déjà pour nous 40,000 francs de bénéfice net.

Dans le courant du second mois, nous baissâmes le prix des places de façon à les mettre à la portée des bourses plus modestes. Et, pour surexciter l'attention, captiver le public et le tenir en haleine, nous imaginâmes chaque

1. Vingt-cinq francs.
2. Deux cent cinquante mille francs.

semaine des divertissements aérostatiques nouveaux. Tantôt c'était une joute aérienne de distance, véritable *steeple-chase* aérien ; tantôt c'était l'ascension nocturne de ballons éclairés à la lumière électrique et entourés de feux de Bengale, ou bien des exercices vertigineux de trapèze en plein ciel. Enfin notre programme était des plus variés.

Ce fut dans ces occupations multiples que se passa notre saison, du 1er mai au 15 septembre. Puis, quand l'intérêt se dissipa, que l'enthousiasme se refroidit, que notre ballon fut devenu une chose à laquelle tout le monde était habitué, nous pensâmes que l'époque du grand voyage s'approchait et qu'il était bon de prendre nos précautions un peu à l'avance et de parer à toute éventualité.

La nacelle et les cercles furent donc changés. La nacelle qui devait nous servir pour notre traversée était, à peu de chose près, carrée, de 2 mètres sur 3. Elle était en osier très élastique et recouverte entièrement, sur ses parois, de plaques minces de liège cachées par une enveloppe de caoutchouc qui la rendait, par conséquent, insubmersible.

Les coffres renfermaient pour un mois de vivres et d'eau nécessaires à cinq personnes, des accessoires de toutes sortes, vêtements de rechange, toilette, et, ce qui était plus précieux, des cartes excellentes et des instruments de physique.

Comme engins d'arrêt, nous avions une ancre de 80 kilogrammes, deux grappins, deux guide-ropes de 150 mètres et surtout le frein aéronautique — le cône-ancre perfectionné — de l'ingénieur Yon.

Nous étions *parés*; notre aérostat, retenu par son câble, fut maintenu suffisamment gonflé pour résister au vent,

et il ne nous resta plus qu'à sauter dans la nacelle, quand le vent propice soufflerait.

C'était le 27 septembre...

III

LE DÉPART

Le 6 octobre, à minuit, au moment où, exténué de la journée, je reposais tranquillement dans l'appartement qui m'avait été aménagé dans une construction élevée sur le terrain même du ballon, la sonnerie d'avertissement du téléphone retentit et me réveilla en sursaut.

Tout alourdi de sommeil, je sautai cependant à bas du lit et courus à l'appareil, d'où je renvoyai le signal annonçant ma présence.

Je reçus la dépêche suivante :

« De Denver-City, minuit.

« L'observatoire météorologique de Bennett College a l'honneur de vous prévenir qu'une dépression formidable vient de se produire. La bourrasque, qui marche à raison de quarante milles marins [1] à l'heure, passera au-dessus de New-York vers six heures du matin, pour s'engager sur l'Atlantique et venir frapper, trois jours et demi après, les côtes d'Europe. Préparez-vous donc à partir.

« *Le directeur de l'Observatoire*,
« HARRY WESTFIELD. »

1. Soixante-quatorze kilomètres à l'heure, ou 20 mètres à la seconde.

Je réveillai immédiatement mon compagnon Ménars et lui rapportai les paroles qui venaient de m'être transmises.

Il se précipita à la fenêtre, donna un coup d'œil au temps, qui nous parut bas et lourd, et consulta nos appareils enregistreurs.

Le baromètre était à 730 millimètres, signe certain de tempête, le *storm-glass* trouble, et la boussole affolée : autant d'indices d'un cataclysme prochain.

Les prévisions du directeur de l'observatoire de Bennett College devaient être justes; il fallait donc nous préparer à partir, si elles se réalisaient.

Nous nous habillâmes de pied en cap, et je prévins par voie téléphonique les personnes qui devaient s'embarquer et partir avec nous. Quand nous arrivâmes près du ballon, deux heures du matin sonnaient aux horloges de New-York; la nuit était humide et froide, et le ciel embrumé de nuages épais et lourds.

Nous procédâmes à nos dernières manœuvres.

Nous réveillâmes notre équipe, et bientôt la nuit fut sillonnée de lumières nombreuses allant et venant dans tous les sens.

Les générateurs à vapeur furent chauffés, et l'appareil à gaz, mis en jeu, envoya des torrents d'hydrogène dans l'aérostat à demi dégonflé.

Toutes les entraves et cordages de manœuvre furent enlevés, et le *Great New-York Herald*, n'étant plus retenu que par son câble, commença à se dandiner sous le souffle du vent qui se levait.

A quatre heures du matin, tout était prêt, le ballon entièrement rempli de gaz et muni de tous ses agrès. Nos compagnons étaient arrivés. Ils étaient au nombre de quatre seulement, et je puis dire d'eux que c'étaient des

braves, marchant au danger sans émotion comme sans fracas. Et jamais, auparavant, ils ne s'étaient lancés à travers l'espace dans la frêle nacelle d'un aérostat !

Ces intrépides voyageurs étaient :

Sir George Robbarts, officier de la marine de l'Union,

James Anderson, astronome et météorologiste de l'observatoire national de Philadelphie ;

Cyrus Ahsvell, rédacteur scientifique du *New-York Herald,*

Et Henry Lawrence, peintre, musicien, artiste enfin, et qui nous arrivait nous n'avons jamais su d'où.

Le vent avait fraîchi ; de petite brise, il était passé au *grand frais*, et peu après à la tempête, et il faisait 25 mètres à la seconde. Sous son effort, le *Great New-York Herald* oscillait avec un isochronisme parfait ; son étoffe se tendait, s'agitait ; le filet détonait et claquait ; les cordes de retenue fouettaient l'air, et, par moments, tout le système semblait être près d'être arraché du sol par la violence des convulsions atmosphériques.

Vers cinq heures du matin, le vent redoubla de rage, et la pluie se mit à tomber en cascades ruisselantes ; dans un ciel obscur, quelques nuages blanchâtres, déchiquetés et effiloqués comme de grandes loques, fuyaient rapidement vers l'est.

Ménars sauta dans la nacelle et compta les sacs de lest.

Il y en avait trois cents, de 20 kilogrammes chacun, ou 6,000 kilogrammes en tout. Quant à la force ascensionnelle, le peson nous indiquait qu'elle devait être au moins de 500 kilogrammes. C'était suffisant.

« En place, en nacelle, Messieurs ! » commanda notre capitaine.

Nous embarquâmes à tour de rôle, et je montai le dernier à bord. La pluie ruisselait toujours avec un bruit

triste et monotone. Sir Gordon Bennett était là ; il ne put maîtriser son émotion et nous serra la main à tous.

« Au revoir, Messieurs, nous dit-il, et que Dieu vous conduise au port !

— *All right!* répondis-je.

— Laissez monter ! » cria au mécanicien notre capitaine, grimpé sur le bord de la nacelle, la corde de soupape à la main.

Je me dressai, la hache au poing, près de l'épissure du câble : car j'avais réclamé l'honneur de trancher notre lien au moment voulu.

Dominé par l'immense force du vent agissant sur sa surface, le ballon gémissait et se courbait sous un angle de 45 degrés.

Nous arrivâmes à 300 mètres, au-dessus de tous les obstacles qu'il nous fallait franchir. Au-dessous de nous, New-York apparaissait, dans un petit jour terne et grisâtre, et jusqu'à l'horizon sans limites s'étendait l'océan Atlantique, qu'un rideau de pluie nous cachait à demi.

J'eus un instant d'indécision.

« Coupez ! » ordonna le capitaine.

Ma hache s'abattit d'elle-même ; un toron céda.

« Lâchez tout !... » cria encore Ménars.

Je donnai un second coup ; une secousse épouvantable qui nous renversa se fit sentir, et nous nous trouvâmes, libres enfin, dans les nuages.

Notre capitaine, le premier relevé, tenait la soupape grande ouverte pour maîtriser l'énorme force ascensionnelle qui nous emportait.

Cinq minutes après, nous redescendions à 500 mètres, et nous ne découvrions plus déjà que l'immense surface de l'Océan écumant sous nos pieds.

Le voyage commençait.

IV

LE VOYAGE.

« Voici douze heures que nous sommes partis, capitaine, et nous avons dû faire 900 kilomètres au moins. Encore 70 heures de cette vitesse, et nous serons arrivés! dit le météorologiste Anderson.

— Voudriez-vous déjà être arrivé? exclama le peintre Laurence d'une voix joyeuse. Pour moi, je trouve que rien n'est plus agréable que de voyager comme nous le faisons, à 500 mètres des flots irrités, à part pourtant les douches qui nous tombent de temps en temps de là-haut...

— Je trouve, dit d'un ton sentencieux Cyrus Ashvell, qui remettait son agenda dans sa poche, que vous discutez à vide, Messieurs. Il serait préférable, je crois, à tous les points de vue, de nous mettre à table.

— C'est cela! à table! » criâmes-nous en chœur.

Le couvert fut rapidement dressé, et nous fîmes, à 500 mètres dans les airs, un repas succulent, de ceux dont on garde un agréable souvenir pendant longtemps. Et, au dessert, nous bûmes d'excellents vins de France et nous trinquâmes à la prospérité et à l'union des deux nations sœurs, la France et l'Amérique.

Quand notre souper fut expédié, l'obscurité nous envahit, et ce ne fut qu'à tâtons presque que je remis toute notre batterie de cuisine en place.

Soudain une intense clarté illumina notre nacelle. Mé-

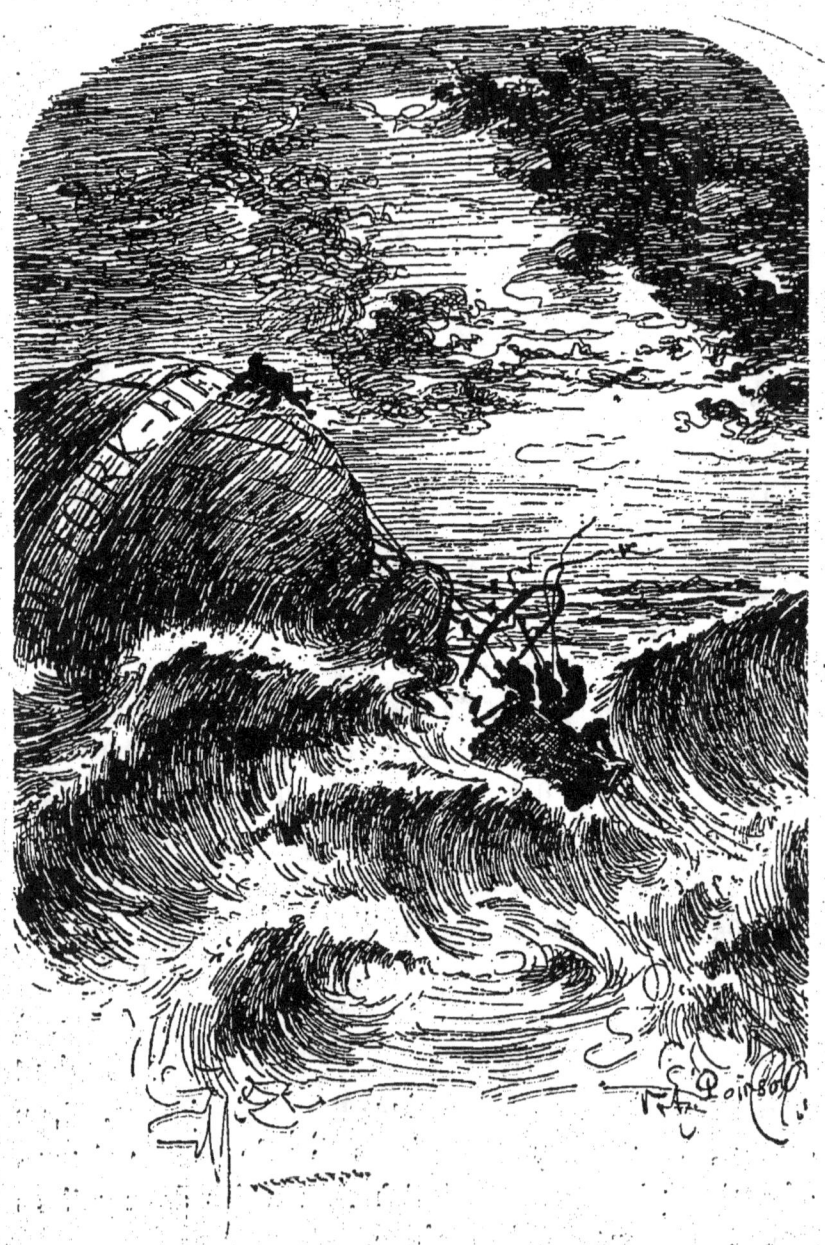

La nacelle atteignit les vogues.

nars avait mis en action une forte pile au bichromate que nous avions emportée, et allumé deux lampes à incandes-

cence de Swan, placées dans l'*enveloppe de sécurité* de son invention.

A la lumière de ces éclatantes ampoules, nous pûmes encore travailler. Sir Robbarts notait et faisait des calculs ; Anderson inscrivait les lectures des instruments. Cyrus mettait en ordre le *journal de bord* et copiait au net ses notes de voyage. Lawrence, tout en débitant une série de coq-à-l'âne dignes d'un rapin parisien, dessinait un croquis de ballon éclairé comme il l'était par les lampes électriques. Quant à moi, je discutais avec mon ami le capitaine les diverses issues du voyage.

« Rien à craindre jusqu'à présent, me disait-il. Nous marchons bien, et, quoique le ballon soit usé par ses trois mois d'ascensions captives, il se tient encore bien et nous mènera jusqu'en Europe, si là doit être le lieu de notre voyage...

— Ce serait trop beau, » murmurai-je.

A neuf heures, comme nous tombions tous de sommeil, les quarts furent distribués : le premier à l'officier de marine, le second à l'astronome, le troisième à Lawrence et le quatrième à moi. Chaque quart devait être de deux heures.

La nuit se passa sans encombre, sinon qu'il fallut nous dégarnir d'un cinquantaine de sacs de lest, environ une tonne, par l'effet d'une condensation et du refroidissement du gaz. Mais, pour éviter cette perte dans la seconde nuit, notre capitaine utilisa alors le frein aéronautique de Yon.

Pour cela, cet appareil, qui avait la forme d'un cône largement ouvert à la base, fut jeté à la mer. Il s'emplit d'eau, et, durant toute la seconde journée et la seconde nuit, cette eau nous tint lieu du lest que nous voulions économiser.

Cette journée et cette nuit se passèrent encore agréable-

ment dans la nacelle du *Great New-York Herald*. Le vent ne faiblissait pas; et nous brûlions l'espace sans le sentir, immergés dans la bourrasque comme nous l'étions. Nous devions être alors au milieu de l'Atlantique, à 600 lieues au moins des terres les plus proches. Il nous restait encore une quarantaine d'heures à nous maintenir dans les airs avant d'être arrivés.

Mais que le but se présentât le plus rapidement possible à nos yeux! car c'était tout ce que pourrait faire le ballon, dont le gaz fuyait à travers l'enveloppe usée par de longs mois de service! Malgré la science et l'habileté de notre capitaine, nous égrenions notre lest, notre force, notre vie, le long du chemin. Déjà cent cinquante sacs, 3,000 kilogrammes, avaient été lancés par-dessus bord. Et il fallait sans cesse en jeter pour nous maintenir dans le centre de la bourrasque qui nous entraînait!...

La déperdition du gaz était évidente; aussi fallait-il arriver le plus rapidement possible au but.

Sans parler à nos compagnons de cette terrible éventualité, la chute en plein Océan, nous poursuivîmes notre voyage pendant huit heures encore.

Nous nous flattions d'arriver dans peu de temps en vue d'un continent, quand, la dernière nuit, pendant mon quart, un accident se produisit.

Je songeais aux péripéties de notre grand voyage qui s'achevait, à la côte qui se rapprochait, à la France que j'allais revoir, à la famille, aux amis, qui m'attendaient, quand soudain un bruit strident, sinistre, se fit entendre et me tira brusquement de ma rêverie.

Le ballon venait de se déchirer.

« Alerte! criai-je d'une voix éclatante, alerte! le ballon est crevé! »

Le baromètre indiquait une altitude de 300 mètres, et

nous tombions rapidement vers l'Océan, dont le mugissement se faisait entendre plus rapproché.

Ménars, le premier debout, avait jugé le danger d'un coup d'œil. Nos compagnons, mal éveillés, se pressaient près de nous, et leurs exclamations s'entre-croisaient.

« A nous deux! me dit d'une voix mâle notre capitaine, rien n'est encore perdu; aidez-moi; tous à l'œuvre! »

Il grimpa par la corde d'appendice et pénétra jusque dans le ballon, dont l'enveloppe distendue grinçait et se tordait dans le filet.

« A vous! me cria-t-il. Amarrez ces cordes aux gabillots du cercle! »

J'obéis et amarrai par leurs boucles les cordes, qu'il m'avait lancées, au cercle de retenue.

Au moment où je commençais ce travail, la nacelle atteignit la surface de l'Océan et se mit à danser sur des vagues hautes comme des maisons et qui menaçaient à tout instant de nous engloutir.

La situation devenait critique...

V

L'ARRIVÉE.

Notre capitaine était redescendu dans la nacelle.

« Messieurs, nous dit-il d'une voix grave, la situation est difficile, mais non encore désespérée. Nous pouvons nous sauver, avec de l'énergie et du courage. Pour cela,

il faut couper le filet à l'endroit de la déchirure de l'aérostat et le fendre d'un bout à l'autre. Qui se dévouera pour aller exécuter ce travail ? »

Chacun considéra les lames monstrueuses qui nous assaillaient et se tut. Alors je m'écriai :

« Moi, j'irai, alors ! Attachez-moi !

— C'est à moi de faire mon devoir, dit sir George d'un ton calme ; je veux y aller. La mer est mon élément. Je réussirai !

— Dieu vous entende ! » dit l'astronome, perdu dans un coin.

L'officier se dépouilla de ses vêtements ; on l'attacha par une longue corde à la nacelle, et, le couteau à la main, il s'avança vers le ballon, se cramponnant fébrilement aux cordes du filet. La nuit était obscure ; nous le perdîmes de vue.

« Rétablissons l'équilibrage, » me dit le capitaine, dont la voix me parvenait à peine, dominant le fracas de la mer déchaînée.

Nous tirâmes à nous quelques matériaux cachés dans un coin de la nacelle, et, en quelques instants, nous eûmes reconstruit une nacelle circulaire, mais plus petite que celle qui nous contenait.

Anderson et Lawrence arrimaient les cordes au cercle, selon nos indications, pendant ce temps.

Nous garnîmes les coffres de cette nouvelle nacelle de provisions et d'eau ; nous amarrâmes l'ancre, un grappin, un guide-rope, le frein aéronautique et une soixantaine de sacs de sable aux parois du panier.

Deux heures furent nécessaires pour exécuter ce travail, qui fut enfin terminé, malgré les éléments conjurés contre nous. Enfin, sir Robbarts revint, mouillé, brisé de fatigue, mais triomphant.

« C'est fait, » nous dit-il.

A ce moment, une lame gigantesque arriva sur nous et un paquet de mer embarqua, nous couvrant d'écume et d'eau.

« Tout le monde en nacelle ! » cria Ménars.

Nous prîmes nos places dans le nouveau panier. O surprise ! un autre ballon, plus petit, il est vrai, que le *Great New-York Herald*, se dressait au-dessus de nous. C'était le ballon-chaloupe, du cube de 3,000 mètres, dont notre capitaine, prévoyant tout ce qui pouvait arriver, s'était muni pendant une absence que j'avais faite.

Nous nous enlevâmes, nous étions sauvés !

Mais non encore d'une façon absolue : car, pendant le temps que nous étions restés à la surface de l'Océan, la bourrasque nous avait dépassés.

Nous étions dévoyés : car, plongés dans la *queue* du déplacement d'air, nous ne voguions plus qu'à raison de 40 kilomètres à l'heure.

Vers la fin du jour, ce vent lui-même tomba, l'Océan s'apaisa, et nous restâmes suspendus presque immobiles au-dessus de la mer sans limites.

Nulle terre n'était encore en vue, et rien ne nous faisait présager les approches du continent.

Nous étions perdus dans l'immensité !

Cette nuit fut terrible d'angoisse et d'inquiétude ; les heures nous parurent des siècles, et ce fut dans une incertitude continuelle que nous attendîmes le lever du soleil.

Enfin l'astre radieux se leva, et un hourra de soulagement s'échappa de nos poitrines oppressées.

A vingt milles dans l'est se dressaient les premiers accores d'une terre vers laquelle nous nous dirigions en plein.

Vers six heures du matin, nous atteignîmes le rivage et

nous engageâmes au-dessus de cette terre, à 2,000 mètres de hauteur.

C'était un terrain aride et montagneux, présentant de vastes espaces incultes, propices à notre descente.

Nous résolûmes d'atterrir dans ce pays inconnu.

Le cri sacramentel en toute descente se fit alors entendre.

« Tenez-vous bien ! Cramponnez-vous ! Attention ! »

Et notre capitaine ouvrit en grand la soupape. Le gaz s'échappa en sifflant, et la terre se rapprocha de nous comme une marée montante.

« Tenez-vous bien !

— Ah !... »

Le premier choc eut lieu, les guide-ropes se déroulèrent, et les ancres égratignèrent le sol.

Quelques secousses se firent encore sentir ; mais notre vitesse ne se ralentit pas pour cela.

Soudain un choc plus violent nous jeta les uns sur les autres et ébranla toutes nos manœuvres.

« L'ancre est perdue ! » cria notre capitaine tenant toujours la soupape grande ouverte.

Nous n'en repartîmes que plus vite, bondissant de plus belle à travers vallées et buissons.

A l'horizon, une forêt de pins nous barrait le chemin. C'était la mort, si nous nous précipitions sur cette muraille naturelle.

Alors, pour sauver notre vie à tous, sir George tenta un effort désespéré.

Il grimpa dans le cercle et arriva près de l'appendice. Plongeant alors son couteau dans l'étoffe, il la fendit, et celle-ci se déchira jusqu'à la soupape. L'enveloppe tourbillonna un instant dans son filet et s'abattit sur nous, nous enveloppant dans ses plis comme dans un linceul.

Il était dix heures moins un quart...

. .

Ce fut ainsi que se termina la traversée de l'océan Atlantique, accomplie en quatre-vingt-huit heures de navigation atmosphérique. Nous avions pris terre en Irlande, à 10 lieues au sud de Cork, après avoir franchi plus de 1,300 lieues en ligne directe.

L'Europe et l'Amérique apprirent bientôt l'heureuse issue de notre entreprise, et on nous fit une véritable ovation quand nous arrivâmes à Paris avec les débris de notre aérostat, que nous tenions à conserver religieusement.

« C'est égal, me dit un soir mon compagnon, qu'un si grand succès n'avait pourtant pas grisé, c'est égal, mais c'est une bonne leçon que nous avons donnée là à ceux qui professent que les ballons ne sont bons à rien. Cela leur prouve, au contraire, qu'avec un peu d'habileté on parvient à accomplir un très grand trajet. Aussi, ne suis-je pas fâché d'avoir exécuté cette traversée, réputée impossible avant nous!

— Certes, répondis-je, et cela fera reprendre, j'en suis certain, l'étude du grand problème de la direction aérienne : car l'aérostat ne sera plus considéré comme un but d'amusement, mais bien comme un moyen d'étude des plus puissants. Dans l'aérostat errant qui passe, que l'on salue donc l'aurore d'une ère de liberté, le flambeau de la science et du progrès ! »

UN DRAME DANS LES AIRS

I

Étant en « tournée d'ascension » en province, je me trouvais, le 13 juillet de l'année dernière, à Nogent-le-Roi, dans mon département natal, la Haute-Marne.

Ayant été désigné, à table d'hôte, comme le « monsieur qui allait monter en ballon », le lendemain, pour le plus grand embellissement de la Fête nationale à Nogent, je fus naturellement accablé de questions par mes voisins, curieux de connaître les sensations que l'on ressent au cours d'un voyage en ballon libre.

J'étais donc lancé en pleins récits d'ascensions; je me rappelais avec complaisance mes prouesses aériennes passées, lorsque je me sentis gêné par l'éclat métallique d'un regard qui pesait sur moi.

Je me tournai vers mon auditeur qui paraissait écouter avec un intérêt extraordinaire mes paroles, et, changeant un instant le sujet de la conversation, je lui demandai :

« Les ascensions ont l'air de vous intéresser, Monsieur? »

L'inconnu poussa un soupir.

« Il fut un temps où elles ne m'ont que trop attiré, Monsieur, me répondit-il, car j'ai failli laisser la vie dans une de ces dangereuses nacelles.

— Vous étiez aéronaute?

— Non, Monsieur. C'est en qualité de passager que j'ai exécuté ce voyage terrible qui a failli me coûter l'existence. »

Ma curiosité était vivement excitée.

Un drame aérien, peut-être peu connu et dont j'avais l'un des personnages sous les yeux!

Je résolus de pousser mon inconnu à me raconter son aventure, dût-il m'en coûter de perdre tout mon prestige aux yeux des Nogentais.

« Est-ce en France que vous avez opéré ce voyage? poursuivis-je.

— Non, Monsieur. Aussi n'est-il pas étonnant que vous ne connaissiez pas mon histoire. C'est en Amérique, à Montréal, dans le *Dominion of Canada,* que le voyage en question a eu lieu.

— Racontez-nous votre ascension, Monsieur, » demandèrent quelques voix anxieuses autour de moi.

Je joignis mes instances à celles de mes voisins.

Notre inconnu promena un regard assuré sur tous les convives, et il dit simplement :

« Messieurs, voici le récit de mon fameux voyage en ballon dirigeable, de Montréal à Acacia-station!

II

« Messieurs, je m'appelle Michel Dandrieux ; j'ai cinquante ans et je demeure depuis dix ans au château des Ormes près de Neufchâteau, à vingt lieues d'ici. Je suis né dans la Haute-Marne et je suis un enfant de Nogent, comme beaucoup d'entre vous ; mais j'ai abandonné, bien jeune encore, le sol natal de la France elle-même pour aller gagner ma vie et chercher une existence plus heureuse dans les pays lointains. Je ne vous raconterai pas ma vie de vingt à quarante ans, consacrée tout entière au commerce, et j'arrive directement à mon aventure, qui m'arriva en 1873.

« J'étais à cette époque entrepositaire de pelleteries et de fourrures à Montréal, dans le *Dominion of Canada*, et je gagnais beaucoup d'argent dans mon commerce. J'aurais été parfaitement heureux sans une idée qui m'obsédait, idée étrange et singulière, celle de monter en ballon. Depuis mon extrême jeunesse, en effet, l'abîme, le vide, l'espace avaient exercé sur moi une attraction irrésistible, et mon plus grand plaisir était de monter au sommet de la cathédrale pour contempler les maisons comme écrasées dans un brouillard gris au-dessous de moi.

« Un jour enfin, l'occasion si désirée se présenta. Au cours d'une discussion sur la navigation aérienne, deux membres du cercle des Anciens-Trappeurs avaient parié qu'ils navigueraient par air et se rendraient, en trois heures,

de Montréal à Buffalo-City, au bord du lac Érié. L'un voulait se servir du ballon allongé système Giffard pour la direction, — c'était l'honorable Josuah Bronsfield, — l'autre adversaire, sir Impey Dandiboy, détracteur acharné du *plus léger que l'air*, devait employer l'hélice, — la *sainte hélice,* comme ont dit certains mécaniciens.

« Josuah Bronsfield étant mon ami intime, je n'eus pas de peine à le décider à m'emmener comme aide dans son voyage aérien, et, du jour où il me fit la promesse solennelle de me donner une place dans sa nacelle, je ne le quittai pas d'une semelle. Je surveillai la couture et la construction de l'aérostat et de son matériel; j'aidai au vernissage, au montage ; enfin j'oubliai mon commerce pour ne plus songer qu'à la réalisation prochaine de ce qui avait été le rêve de toute ma vie.

« Le bienheureux jour s'approchait, bien lentement à mon gré, mais il approchait. Le départ avait été fixé au dimanche 15 juin.

III

« Notre ballon, qui cubait 900 mètres, fut apporté dans Nation-Place, où il devait être gonflé. A l'extrémité de la place, on apporta l'*hélicoptère* de notre adversaire, qui devait s'enlever en même temps que nous.

« Le moyen de propulsion choisi par mon ami Josuah était l'hélice mue par un moteur à vapeur en serpentin, de six chevaux de force ; quant à sir Impey Dandiboy, il paraît qu'il se servait d'un moteur d'une très grande puis-

sance et d'un faible poids, — l'X du problème de la navigation aérienne ! — pour faire tourner son hélice horizontale qui devait l'emporter dans les airs en se vissant dans le fluide comme la vis dans son écrou.

Notre ballon à vapeur...

« En trois heures, notre ballon-poisson, que Josuah avait nommé *le Whalebone*, fut gonflé ; notre nacelle fut arrimée avec ses cordages et engins d'arrêt ; la machine fut chauffée, la bâche garnie de sa provision d'eau et de charbon servant de lest, et il ne nous resta plus qu'à prendre notre place et à crier le fameux : « Lâchez tout ! »

« Ce fut à quatre heures de l'après-midi que mon compagnon put enfin hurler le « Loos » traditionnel.

« A peine étions-nous parvenus à 500 mètres qu'un coup de canon retentit. C'était le signal du départ de notre concurrent, et nous vîmes l'aéronef s'élancer dans les airs et s'avancer majestueusement sur la route que nous avions déjà parcourue.

« Le vent, qui était assez vif, soufflait du nord-nord-est ; mais, s'il nous favorisait, il favorisait aussi notre adversaire, qui gagnait déjà sur nous.

« La lutte allait être rude, et nous nous préparâmes à combattre de notre mieux.

« Le feu de la machine fut donc activé et, sous la double influence du vent et de notre hélice, nous filâmes dix lieues à l'heure.

IV

« Je pus enfin jeter un coup d'œil au-dessous de moi.

« Oh ! le tableau qui m'était offert, je m'en souviendrai toute ma vie ! Nous étions déjà sortis de la ville, dont les toits aplatis brillaient encore, dans le lointain, et au-dessous de nous s'étendait le vaste territoire du *Dominion of Canada,* avec ses champs bigarrés au milieu desquels serpentaient quelques filets d'eau, — des fleuves, — et entrecoupés de flaques miroitantes, — lacs et étangs.

« Nous étions à 600 mètres de hauteur ; autour de nous, à une altitude plus élevée, s'étageaient des montagnes de nuages, gigantesques amoncellements de vapeurs éclatantes de blancheur, vers lesquels nous semblions courir.

A 500 mètres derrière nous s'avançait majestueusement l'aéronef de notre concurrent, dont l'hélice, tournant à toute vitesse, formait une sorte de cercle tremblé et de couronne auréolée.

« Pendant les quelques minutes que j'accordai à l'examen des magnifiques tableaux que seuls connaissent ceux qui ont sondé l'espace du haut de la nacelle d'un aérostat, notre ballon s'était maintenu à une bonne distance de son adversaire « plus lourd que l'air ».

« Il ne devait pas en être longtemps ainsi ; soudain l'aéronef s'éleva dans le vent et se mit à gagner sur la distance qui nous séparait.

« Mon ami Josuah vit d'un coup d'œil la situation.

« — Du lest ! » dit-il simplement.

« Un jet de vapeur fusa d'un robinet subitement ouvert ; le cendrier bascula, lançant une provision d'escarbilles et de cendres à travers l'espace, et le *Whalebone* s'éleva de 400 mètres.

« Nous étions encore à la même hauteur et à la même distance qu'auparavant de notre concurrent.

« La même manœuvre se reproduisit quelques minutes plus tard et nous porta à 1,500 mètres ; mais Walter Dandiboy avait gagné une centaine de mètres d'avance sur nous.

« Toujours impassible, Josuah engouffra le charbon, pelletée sur pelletée, dans le fourneau de la machine ; la pression s'éleva et nous filâmes comme l'hirondelle.

« La situation s'aggravait et la lutte sérieuse commença.

V

« Une heure après notre départ de Montréal, la situation était toujours la même ; nous nous maintenions en droite ligne avec l'aéronef de notre compétiteur. Nous filions 50 kilomètres à l'heure et nous nous trouvions à 2,000 mètres de hauteur.

« Qui du *plus lourd* ou du *plus léger* triompherait?

« Désespérant de nous vaincre, Dandiboy tenta une manœuvre hardie qui nous fit perdre la partie.

« Il s'éleva à une grande hauteur, et, ouvrant son parachute, il descendit en diagonale avec la rapidité de la foudre, nous devançant cette fois d'un bon kilomètre.

« Josuah poussa un cri de rage et activa encore le feu ; le manomètre ne marqua plus ; les soupapes, pourtant assujetties sous une pression formidable, se mirent à souffler et l'hélice tourna avec rage en produisant un son grave et continu, tandis que l'aérostat gémissait tout entier sous sa poussée puissante.

« Le loch indiquait que nous filions 65 kilomètres à l'heure : la vitesse d'un train express.

« Mais cette marche vertigineuse ne pouvait durer longtemps sans danger ; ce qui était à craindre se produisit. Un déchirement se fit dans la tôle du générateur, une explosion retentit et lança une grêle de fragments de métal dans toutes les directions. En moins de rien, le ballon fut ouvert par ces éclats, le filet haché, rompu, tandis

que la nacelle n'étant plus soutenue par rien tombait, avec la carcasse de son moteur, dans l'espace.

« Tout cela avait peut-être duré une seconde, une demi-

L'hélicoptère s'avançait majestueusement.

seconde, que sais-je ?... mais l'instinct de conservation avait été si subit et si violent chez moi que, lorsque la nacelle nous abandonna, je restai suspendu par les mains

au cercle d'amarrage, soutenu par quelques cordes encore.

« Mon compagnon, plus malheureux que moi, n'avait pu se retenir à rien, et je le vis tournoyer comme une masse inerte dans le vide.

« L'*aéronef* disparaissait à l'horizon !

VI

« Ma situation, à moi, n'était guère plus plaisante que celle de mon malheureux ami, on en conviendra. J'étais suspendu par les mains à un cercle que quelques cordes soutenaient encore à peine et je sentais mes forces m'abandonner, mes doigts glisser, et le vertige m'envahir,....

« Pourtant, dans un dernier effort, je me raidis et je parvins à mettre un pied, puis l'autre, sur le cercle, et enfin à m'y asseoir.

« Je respirai alors.

« J'étais sauvé !

« Je me dressai et voulus saisir la corde de la soupape, mais je ne la trouvai pas. Je l'aperçus enfin effilochée, rompue, flottant dans l'intérieur du ballon, et à une hauteur où il m'était impossible de l'aller chercher.

« Je me résignai donc et m'assis sur mon cercle, attendant que les pertes de gaz eussent ramené l'aérostat à terre.

« Nous descendions assez vivement ; car l'air me frappait au visage et soulevait mes cheveux. Je me flattais déjà

d'arriver sain et sauf à terre, ayant échappé à une mort horrible, quand soudain trois des cordelles qui soutenaient mon cercle du même côté se rompirent, en même temps que le ballon s'ouvrait en deux sous l'effort.

« Cramponné des mains et des genoux à mon dernier support, que deux ou trois filins rattachaient à peine au ballon éventré, j'étais balancé avec d'immenses oscillations dans l'espace. La terre se rapprochait de moi comme une marée montante, et je ne devais plus en être qu'à 1,000 mètres. C'était périr au port, car j'allais me briser infailliblement sur le sol, malgré tous mes efforts.

« Heureusement le ballon, qui faisait légèrement parachute, modéra sa chute épouvantable et nous arrivâmes au-dessus d'un lac.

« Je m'abandonnai...

« Je tournoyai un instant dans l'air, puis je ressentis un choc, l'eau me bourdonna aux oreilles...

« J'étais tombé dans le lac de Derham.

VII

« La fin de mon récit est simple, termina M. Dandrieux. Après avoir avalé quelques gorgées d'eau saumâtre, je revins à la surface, et, guidé par l'instinct de conservation, toujours vivace chez moi, je regagnai, tout étourdi et à moitié asphyxié, les rives du lac.

« Une fois en terre ferme, je m'orientai, et, lorsque j'eus repris complètement mes esprits, je me dirigeai

vers l'endroit où devait être tombé le corps de mon malheureux ami Josuah Bronsfield.

« Je le trouvai à trois milles du lac, mais, bon Dieu, dans quel état!

« Le corps de Josuah avait pénétré en terre de 50 centimètres et s'y était littéralement *moulé*. Ce n'était plus d'ailleurs un corps; c'était une masse horrible de chairs broyées et sanglantes, d'os pulvérisés. Détail horrible, la tête avait disparu.

« A quelques pas du cadavre, disparaissant à moitié dans le sol bouleversé, s'apercevaient les débris de notre char aérien. Les parois d'osier de la nacelle avaient été arrachées. D'énormes fragments de tôle d'acier jonchaient le sol à 10 mètres à la ronde. Les cylindres, les glissières, les bielles, tordues sous la force du choc, avaient été projetées en avant, et je trouvai des morceaux d'hélice à demi pulvérisés à plus de 50 mètres du lieu de la catastrophe.

« Abandonnant donc, quoiqu'à regret et avec un violent chagrin, la dépouille mortelle et méconnaissable de celui qui avait été mon meilleur ami, je m'enfonçai dans la prairie.

.
.

« A 4 kilomètres du lac où j'étais tombé, je trouvai une vaste *station*, la ferme des Acacias, où je fus recueilli, à demi mort, succombant enfin à la violence des émotions qui m'avaient agité pendant cette journée fatale. On me soigna de la façon la plus cordiale et, lorsque je fus entièrement remis, je regagnai Montréal où eurent lieu les funérailles de mon malheureux compagnon.

« Sir Dandiboy avait gagné son pari, qui était de dix mille dollars (50,000 francs). En 2 heures 17 minutes

35 secondes, il avait franchi, grâce à son hélicoptère, mû par l'acide carbonique liquéfié, la distance de 510 kilomètres, qui sépare Montréal de Buffalo-City.

« Quant à moi, fort heureux d'avoir échappé par le plus grand des miracles à mille genres de mort affreux, à l'explosion de la machine motrice de notre *Wahlebone*, à l'asphyxie, à la chute, à la noyade, j'ai toujours la pensée de ne remettre jamais les pieds dans ces nacelles dont l'une avait failli être mon tombeau et où j'avais vu périr d'une façon tragique mon meilleur ami.

« Les ascensions m'intéressent toujours, mais je les admire de loin ; cette satisfaction me suffit, je ne veux plus monter en ballon ; je puis me retirer la tête haute du tournoi aéronautique dans lequel tant d'audacieux lutteurs ont trouvé une mort glorieuse ! »

M. Dandrieux se tut : son récit avait glacé l'assistance et refroidi ma verve ; je me hâtai de changer de sujet de conversation et de l'amener sur un autre terrain moins lugubre. — Il ne fut plus question d'ascensions pendant le restant de la soirée.

On eût pu croire que le héros de Montréal fût doué du mauvais œil et qu'il portait décidément malheur aux aéronautes. Le lendemain 14 juillet, je gonflai mon ballon et j'allais partir lorsqu'il survint et examina le matériel. Au moment du départ et sans cause apparente, mon ballon se déchira et je restai par terre. L'ascension ne put avoir lieu.

Je maudis du fond du cœur mon trouble-fête. Pas d'ascension, et plus de ballon !... Mais était-ce bien de sa faute ?

FIN

TABLE DES MATIÈRES

PREMIÈRE PARTIE

HISTOIRE DE L'AÉROSTATION

 Pages.

A MES LECTEURS.. 1

HISTOIRE DES BALLONS

I. — Montgolfier J. Charles ... 5
II. — Le *Flessselles*, Mort de Pilâtre............................... 13
III. — Nécrologie aérostatique.. 18
IV. — Les ballons du siège.. 31
V. — Joutes aériennes .. 36
VI. — Ascension pendant l'orage...................................... 40
VII. — Quelques ascensions curieuses................................. 45
VIII. — Martyrologe aérostatique...................................... 56
IX. — La navigation aérienne.. 66

MES ASCENSIONS

I. — Ma première ascension... 85
II. — Fougères... 100
III — De Paris à Rouen.. 102
IV — Nogent (Haute-Marne).. 108
V. — Coutances.. 113
VI. — De Paris à Romilly.. 118
VII. — Ascensions de Caen... 123
VIII. — Lisieux... 131
IX. — Doullens.. 135

QUELQUES DOCUMENTS SUR L'AÉROSTATION............................. 141

DEUXIÈME PARTIE

FANTAISIES AÉROSTATIQUES

LA CONQUÊTE DU PÔLE

	Pages.
I. — Une séance du *Club des aéronautes*	151
II. — En Amérique	156
III. — Le cap Indépendance	162
IV — Lâchez-tout !	167
V. — Par 89° 30′ de latitude	174
VI. — Le pôle Nord !	181
VII. — Hammerfest	190

Un drame sous une montgolfière.................................. 197

LES EXPLOITS DE BARBACANE

I. — La vocation de Barbacane se décide	213
II. — Construction d'un ballon	224
III. — Barbacane en l'air	232
IV. — Dernière ascension de Barbacane	245

QUATRE JOURS EN BALLON

I. — Une lettre inattendue	257
II. — Ascensions captives	264
III. — Le départ	269
IV. — Le voyage	273
V. — L'arrivée	277

Un drame dans les airs.................................. 283

TABLE DES GRAVURES

	Pages.
Gonflement du premier ballon à gaz	9
Portrait de Pilâtre de Rozier	15
Les ballons dirigeables en 1784	23
Vaisseau volant de Lana	69
Hélicoptère Ponton-d'Amécourt	73
Ballon dirigeable Dupuy-de-Lôme	75
La nacelle est jetée sur les toits	99
Sur les arbres	119
Départ du *Géant*	145
Les deux ballons étaient gonflés	171
Descente dans un bois près d'Hammerfest	183
Je me dressai sur le cercle	207
Rien de cassé ?	209
En l'air !	239
La descente	243
Ascension captive	266
La nacelle atteignit les vagues	274
Notre ballon à vapeur	287
L'hélicoptère s'avançait majestueusement	294

SOCIÉTÉ ANONYME D'IMPRIMERIE DE VILLEFRANCHE-DE-ROUERGUE
Jules BARDOUX, Directeur.

www.ingramcontent.com/pod-product-compliance
Lightning Source LLC
Chambersburg PA
CBHW071627220526
45469CB00002B/512